上吧！
漫畫達人必修課

**突破101個
繪畫盲點**

U0072792

國家圖書館出版品預行編目資料

上吧!漫畫達人必修課:突破101個繪畫
盲點 / C.C動漫社作. -- 初版. -- 新北市:
楓書坊文化, 2015.05 208面26公分

ISBN 978-986-377-055-8(平裝)

1. 漫畫 2. 繪畫技法

947.41 104001494

突破101個繪畫盲點
上吧!漫畫達人必修課

出　　　　版／楓書坊文化出版社

地　　　　址／新北市板橋區信義路163巷3號10樓

郵 政 劃 撥／19907596　楓書坊文化出版社

網　　　　址／www.maplebook.com.tw

電　　　　話／(02)2957-6096

傳　　　　真／(02)2957-6435

編　　　　著／C·C動漫社

責 任 編 輯／黃湄娟

總　經　　銷／商流文化事業有限公司

地　　　　址／新北市中和區中正路752號8樓

網　　　　址／www.vdm.com.tw

電　　　　話／(02)2228-8841

傳　　　　真／(02)2228-6939

港 澳 經 銷／泛華發行代理有限公司

定　　　　價／320元

初 版 日 期／2015年5月

前 言　FOREWORD

還記得第一次看漫畫的感覺嗎？

美型的角色帶給你的觸動，精彩的故事帶給你的震撼。想一想是什麼讓你選擇拿起筆來畫漫畫！每一個喜歡畫畫的人都是懷揣夢想的探險家，用自己的畫筆在空白的紙面上修建一片樂土。這不是一本簡單的技法教程書，這是一本分享經驗與避免失敗的方法秘籍！

羅馬不是一天建成的，畫畫也不可能一蹴而就。雖然我們都很努力，但總會遇到這樣那樣的問題，有時候一句貼心的講解或者是簡單的演示，就能幫你突破一個小小的瓶頸。這本全新定義的漫畫技法書，從對角色的繪製方式進行再思考，對一些慣性認識進行修正和梳理，讓你重新建立起正確的繪畫習慣。本書總結了C·C動漫社眾位骨幹成員多年的繪畫經驗和他們曾經遇到的各種難點，真正的從學習漫畫的人的角度出發，細緻貼心地講解那一個個雖然不起眼，但確能一下子讓你進步一大截的繪畫技法。

全書分為入門篇和綜合篇兩冊，本冊為入門篇。講解從最基礎的知識，到漫畫人物半身肖像的繪製（也是故事漫畫中出現頻率最高的部分）。摒棄大部分技法書循規蹈矩的講解方式，從重點著手，帶有技巧性的呈現需要掌握的知識結構。看完這本書後，你將會對繪製漫畫人物的方式有一個全新的認識！第1章從最基礎的線條開始講解，用線的方式和技巧將決定你所繪畫面的效果。第2章和第3章講解臉部和頭髮，能讓你筆下的人物一下子變得出彩。手是角色的第二生命，第4章將重點剖析手部的繪製方式，讓你的畫面不再為只有臉部能看而尷尬。從第5章起，我們將系統地學習如何實現構思，表現自己的創意。第6章和第7章會在角色設計方面給出專業的建議，讓你筆下的角色栩栩如生，更惹人喜愛。

沒有畫不好畫的人，只有不屑於學習的庸者。要想成為畫得一手好畫的漫畫達人，現在的你必定還有大量的知識有待掌握。立刻翻開本書吧，讓我們一起開始漫畫達人的必修課！

<div align="right">C.C動漫社</div>

CONTENTS 目　錄

 START **書前練習**

在正式學習本書之前，請拿起畫筆大膽地繪製出一個角色吧，看看自己能畫成什麼樣。當你學習完本書之後，再回過來看看，對比一下自己是否有進步。

第 **1** 章

拿起筆！從畫線開始

繪製一幅畫時，用線的差異和不同畫面基礎效果的添加，會對這幅畫帶來不小的影響。本章介紹畫畫之前需要具備的基礎知識，如果在繪畫時帶著這些知識點去畫，也許會有與之前繪畫時不一樣的感覺。

_1.1 線條的改造計劃

繪畫的用線與寫字的線條有較大不同，特別是漫畫的線條，要求細膩準確，能區分出層次感，下面就一起來畫出美麗的繪畫線條吧！

1.1.1 用曲線畫出柔和的線條

在繪製的人物中，有一些部位的輪廓線條需要製造出柔和感，如女性的皮膚、柔順的頭髮等等。這時候，在畫線時要抱有曲線的意識，用流暢的曲線表現出輪廓的柔和感。

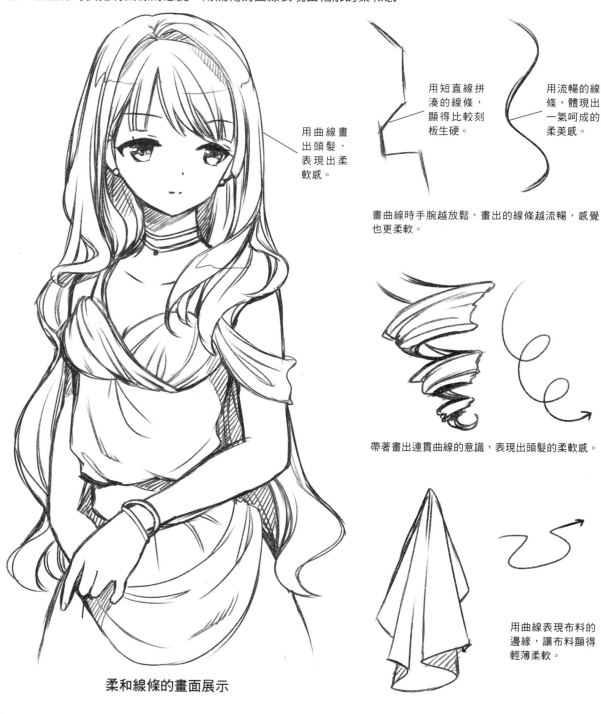

用曲線畫出頭髮，表現出柔軟感。

用短直線拼湊的線條，顯得比較刻板生硬。

用流暢的線條，體現出一氣呵成的柔美感。

畫曲線時手腕越放鬆，畫出的線條越流暢，感覺也更柔軟。

帶著畫出連貫曲線的意識，表現出頭髮的柔軟感。

用曲線表現布料的邊緣，讓布料顯得輕薄柔軟。

柔和線條的畫面展示

1.1.2 直線帶來輪廓的硬朗感

與曲線相反，如果採用較多的直線，就會形成線條間的不連貫，從而帶來輪廓比較硬朗的畫面效果，直線可以表現男性的肌肉感和較硬物體的質感。

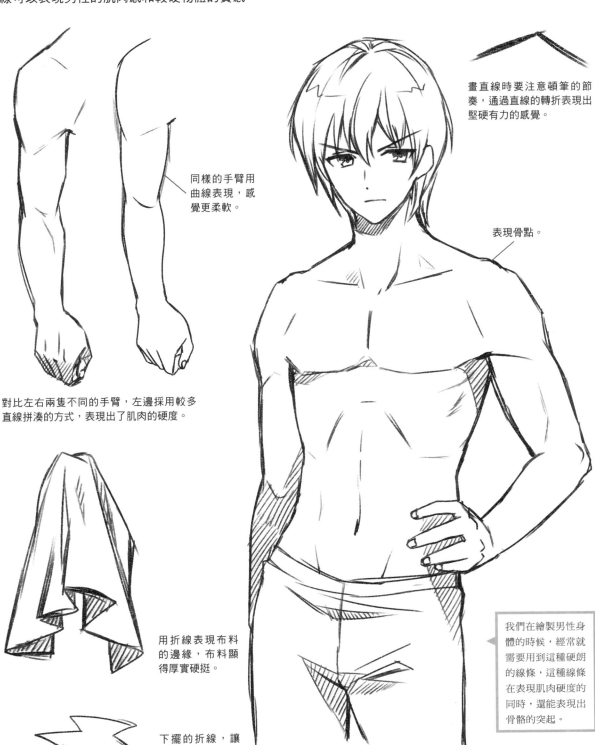

畫直線時要注意頓筆的節奏，通過直線的轉折表現出堅硬有力的感覺。

同樣的手臂用曲線表現，感覺更柔軟。

表現骨點。

對比左右兩隻不同的手臂，左邊採用較多直線拼湊的方式，表現出了肌肉的硬度。

用折線表現布料的邊緣，布料顯得厚實硬挺。

我們在繪製男性身體的時候，經常就需要用到這種硬朗的線條，這種線條在表現肌肉硬度的同時，還能表現出骨骼的突起。

下擺的折線，讓布料產生「硬」的視覺效果。

硬朗線條的畫面展示

1.1.3 畫面的層次由線條的粗細決定

漫畫的線條通常都比較簡單，在沒有灰度做輔助的前提下，我們可以用線條的粗細決定畫面中物體的前後空間感，從而體現出整個畫面的層次感。

線條對畫面的影響

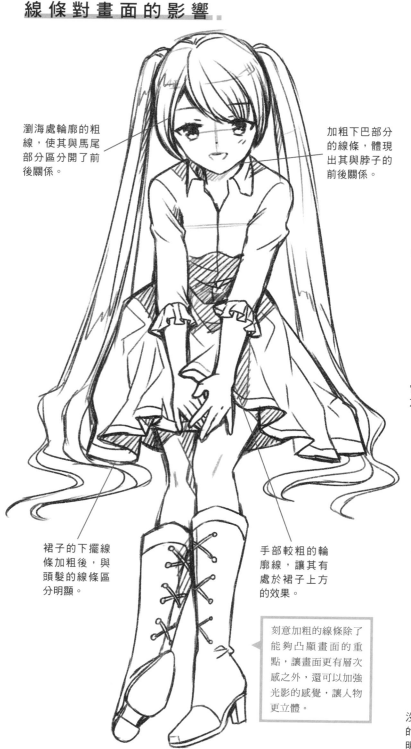

瀏海處輪廓的粗線，使其與馬尾部分區分開了前後關係。

加粗下巴部分的線條，體現出其與脖子的前後關係。

裙子的下擺線條加粗後，與頭髮的線條區分明顯。

手部較粗的輪廓線，讓其有處於裙子上方的效果。

刻意加粗的線條除了能夠凸顯畫面的重點，讓畫面更有層次感之外，還可以加強光影的感覺，讓人物更立體。

當線條沒有粗細變化的時候，容易分不清層次，造成前後關係的混亂。

■ 達 人 一 言 ■

用力

放鬆

加粗不一定用多次塗抹的形式，用力不同，也能讓線條產生粗細的變化。

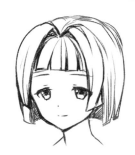

沒有強調線條，就無法體現出瀏海與後髮的區別。加粗線條後，瀏海與後髮的區分明顯。

添加線條的位置

頭髮髮簇之間的縫隙處,需要加粗一些。

頭髮搭在身體上時,與身體接觸部分的頭髮輪廓線條需要加粗。

繪製與手接觸的道具時,接觸處的線條需要加粗。

臉龐輪廓以及脖子與下巴輪廓的交界處需要加粗。

身體線條與手臂線條連接處需要加粗。

為了突出表現手部的層次感,整個手部輪廓的線條需要加粗。

腿部上端與服裝交界處需要加粗。

TIP

注意縫隙間的加粗,是沿著線條由粗到細的。

直接在縫隙處塗黑的這種畫法是錯誤的。

1.1.4 單線與複線

在漫畫的線條表現中，除了線條的粗細外，還涉及到單線和複線的概念，加粗線條的本質也是複線的一種。瞭解這兩種線條的不同，能讓我們畫出更有表現力的畫面。

單線與複線的含義

單線效果由單條線段構成輪廓。

複線效果由多條線段共同組成輪廓。

單線表示一條線段的形狀和走向，它對輪廓的表現十分清晰。

用多條線表現輪廓，它們在相同的線條走向上有一定範圍內的波動，從而產生出複線的效果。

不同畫面中的單線和複線效果

單線效果表現出來的畫面顯得比較乾淨整潔，很適合後期塗上灰度和上色。

複線表現的輪廓有不確定性，通過多次下筆能讓線條更加準確和靈活，這種效果通常出現在初稿中。

同一畫面中的單線和複線運用

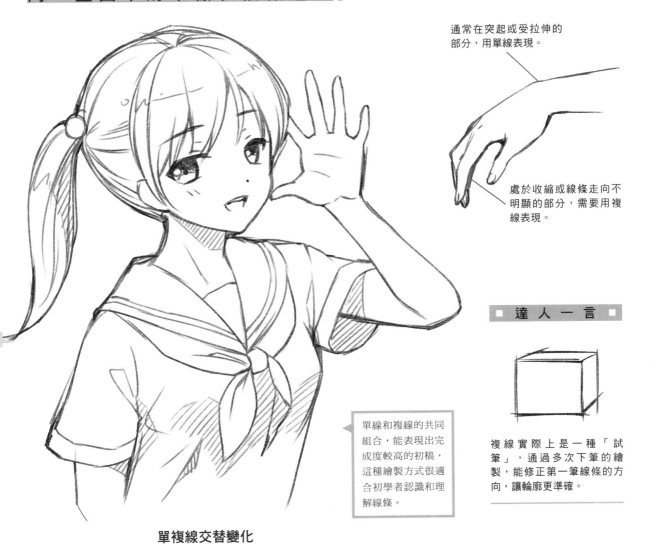

通常在突起或受拉伸的部分，用單線表現。

處於收縮或線條走向不明顯的部分，需要用複線表現。

單線和複線的共同組合，能表現出完成度較高的初稿，這種繪製方式很適合初學者認識和理解線條。

■ 達 人 一 言 ■

複線實際上是一種「試筆」，通過多次下筆的繪製，能修正第一筆線條的方向，讓輪廓更準確。

單複線交替變化

一次下筆不能確定輪廓的方向，多次下筆後產生複線。

複線的線條多了起來以後，自然就會形成粗細不同的線條。

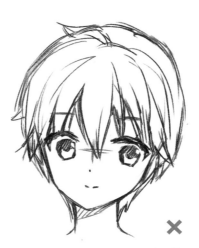

✕

如果複線太多的話，會降低畫面的完成度，看上去像草圖。

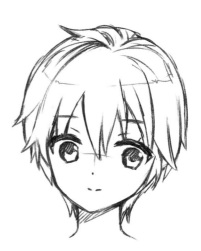

複線與單線的結合，讓畫面效果更有張力。

1.2 基礎畫面效果的製造

1.2.1 基礎畫面效果的範疇

當繪製完角色的線條以後，我們可以加重畫面線條並排一些陰影，以快速增強畫面效果。一個完整的畫面，是由這兩點共同完成的。

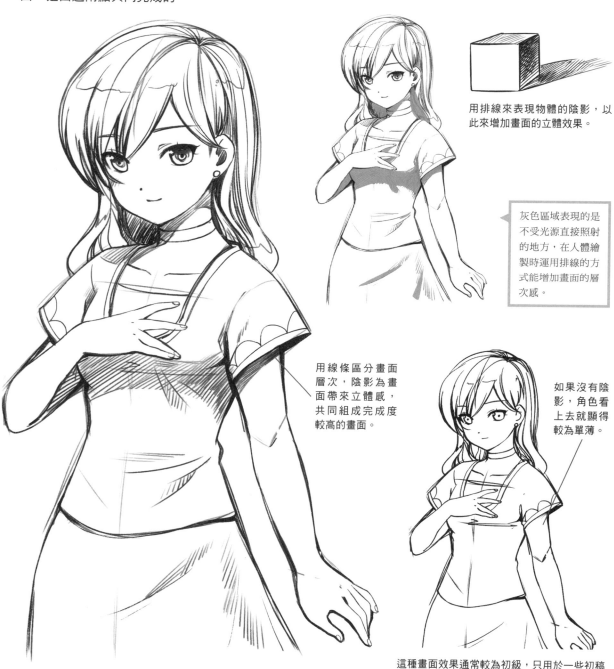

用排線來表現物體的陰影，以此來增加畫面的立體效果。

灰色區域表現的是不受光源直接照射的地方，在人體繪製時運用排線的方式能增加畫面的層次感。

用線條區分畫面層次，陰影為畫面帶來立體感，共同組成完成度較高的畫面。

如果沒有陰影，角色看上去就顯得較為單薄。

這種畫面效果通常較為初級，只用於一些初稿之中，只有加入陰影以後才能較為完整地體現畫面效果。

基礎畫面效果的展示

1.2.2 少量排線帶來陰影效果

排線是一種表現灰度的方式，這種方式較為方便，能快速地表現出人物和物品的立體感，是增強畫面效果的一種必備方法。

排線的運用方式

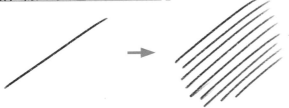

單獨一筆畫出來一條直線，將這些直線平鋪開來，就變成了一個有灰度的面。

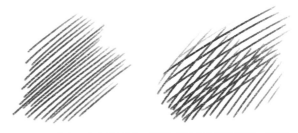

根據排線的疏密、方向的不同，能構成不同感覺的灰面，將這些灰面應用於畫面中，就能為畫面帶來更好的效果。

沒有陰影的畫面效果

可以將人體想像成一些簡單的幾何圖形，這樣更容易確定陰影的位置。

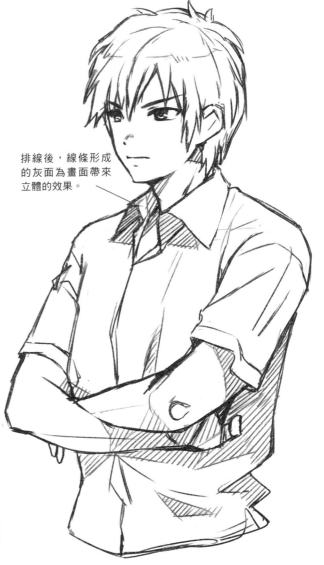

排線後，線條形成的灰面為畫面帶來立體的效果。

通常的畫面排線，用單一的排線方式就能快速表現出立體感。

用疏密不同的排線方式，能帶來不同的灰度效果，讓畫面更加豐富。

陰 影 產 生 的 位 置

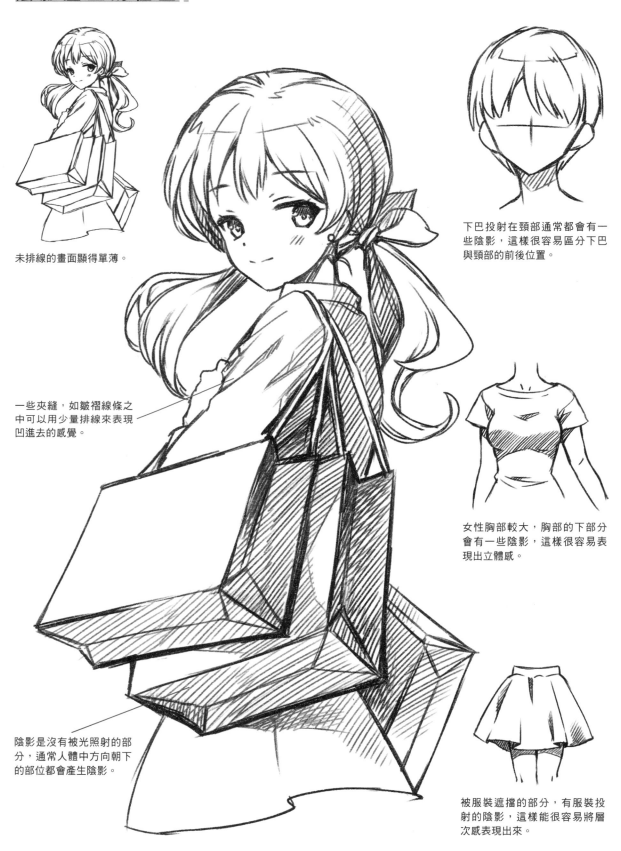

未排線的畫面顯得單薄。

一些夾縫，如皺褶線條之中可以用少量排線來表現凹進去的感覺。

陰影是沒有被光照射的部分，通常人體中方向朝下的部位都會產生陰影。

下巴投射在頸部通常都會有一些陰影，這樣很容易區分下巴與頸部的前後位置。

女性胸部較大，胸部的下部分會有一些陰影，這樣很容易表現出立體感。

被服裝遮擋的部分，有服裝投射的陰影，這樣能很容易將層次感表現出來。

1.2.3 用不同灰度表現色調

畫面除了陰影帶來的灰度，還可以用一些密集的排線來表現固有色，這樣可以讓畫面的色調產生一些變化，以此來增強某些部分的辨識度。

排線的運用方式

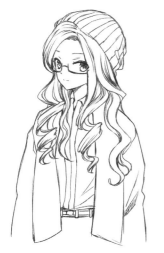

沒有用色調來區分畫面，整體效果沒有排線後的完整。

通常可以用不同色調的服裝搭配或不同髮色來區分出不同區域，讓層次感更加直觀。

深色固有色的物體，陰影也會更加深一些，可以用更加細密的排線來表現陰影。

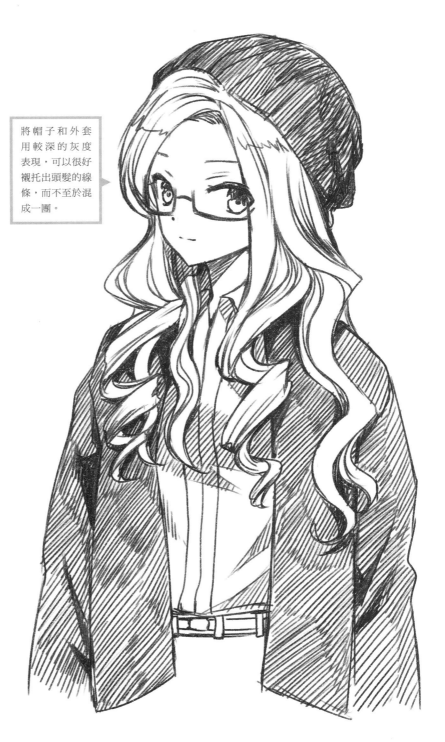

將帽子和外套用較深的灰度表現，可以很好襯托出頭髮的線條，而不至於混成一團。

1.2.4 畫面的裝飾性體現

一幅漂亮的畫面是由基礎結構和裝飾部分共同表現的，在服裝方面，我們可以適當添加一些小裝飾，讓畫面看上去更有細節。

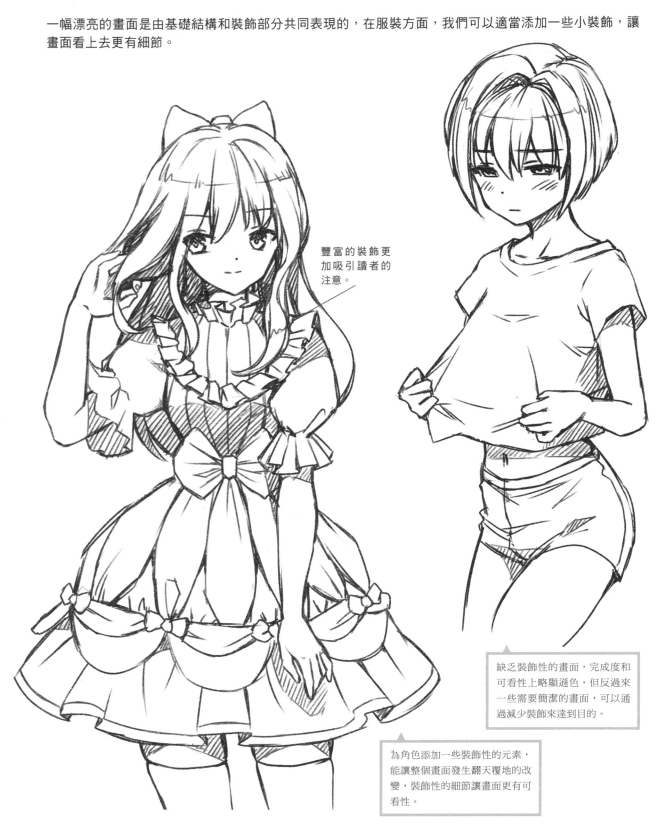

豐富的裝飾更加吸引讀者的注意。

缺乏裝飾性的畫面，完成度和可看性上略顯遜色，但反過來一些需要簡潔的畫面，可以通過減少裝飾來達到目的。

為角色添加一些裝飾性的元素，能讓整個畫面發生翻天覆地的改變，裝飾性的細節讓畫面更有可看性。

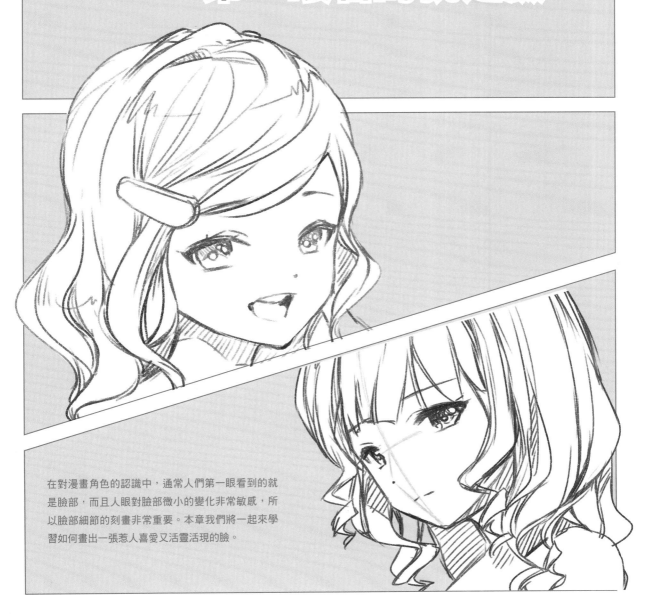

第**2**章

基礎的基礎！
第一眼看的就是臉

在對漫畫角色的認識中，通常人們第一眼看到的就
是臉部，而且人眼對臉部微小的變化非常敏感，所
以臉部細節的刻畫非常重要。本章我們將一起來學
習如何畫出一張惹人喜愛又活靈活現的臉。

2.1 頭部的立體認識

頭部並不是一個平面的概念,在繪製頭部時,應該先對頭部有一個立體的認識,這樣我們在繪製不同角度的頭部時,才能更得心應手。

2.1.1 用幾何形快速描繪整個頭部

頭部的形狀是不規則的,我們在認識和記憶頭部形狀的時候,可以忽略頭髮等因素,用幾個簡單的立體形狀來共同組成整個頭部。

頭部的完整表現

要畫好頭部,需要透過頭髮觀察整個頭部的形態。忽略頭髮的線條以後,頭皮的輪廓與臉頰的輪廓是自然連成一條線的。

頭部上方由頭髮覆蓋,下方露出臉部輪廓,但這並不是頭部的真正形狀。

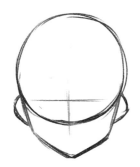

頭部的形狀可以概括為一個圓形與下頜骨三角梯形的組合。

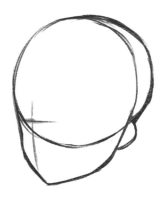

將頭部轉過一定角度,來認識一下半側面的頭部形狀。

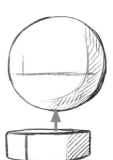

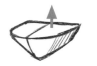

頭頂為球體。

顴骨部分是一個圓台形的結構。

下巴是一個錐體。

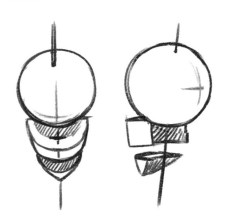

無論頭部轉到哪一個角度,我們都可以用這三個基本圖形來構成頭部形狀。

2.1.2 不同角度頭部的形狀

當頭部轉過一定角度時，頭部的形狀發生了變化，特別是頭顱的形狀，根據角度不同，會產生不同程度的變化。

骨骼與頭部的形狀

正面時頭部左右對稱，頭顱上方顯得很圓，臉部因為下頜骨的原因，呈多邊形。

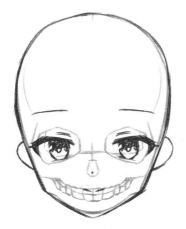

正面頭部的形狀

正側面的頭顱上方呈扁的橢圓形，下頜骨部分形成不規則的梯形。

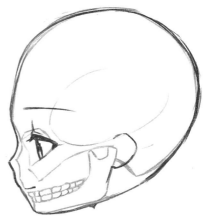

正側面頭部的形狀

正側面頭部的表現

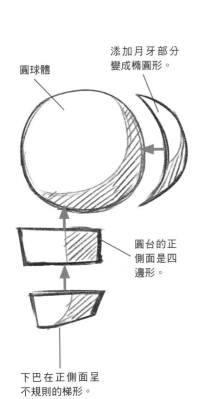

圓球體

添加月牙部分變成橢圓形。

圓台的正側面是四邊形。

下巴在正側面呈不規則的梯形。

將這些形狀組合後，就形成了側面頭部的基礎形狀。

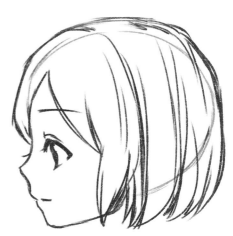

正側面頭部的表現

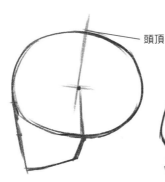

頭頂

頭頂並不是在正上方，而是正上方偏後一些的位置。

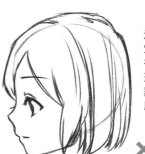

注意頭顱的形狀一定是橢圓形，一些初學者容易畫成圓形，進而讓整個頭顯得扁平，沒有後腦勺。

×

不同角度的頭部形狀

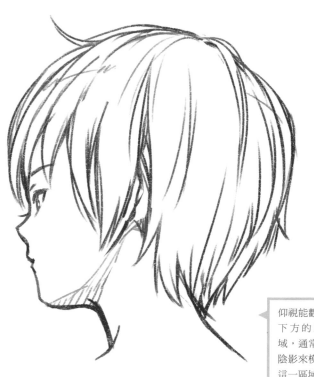

仰視的頭部形狀

仰視能觀察到下巴下方的三角形區域，通常繪畫時用陰影來模糊地表現這一區域。

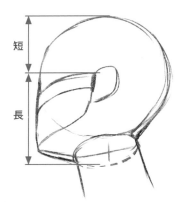

仰視時臉部所佔的縱向比例要長於頭髮部分所佔的比例。

短

長

注意仰視時下巴下方的形狀是三角形。

從正面觀察下巴的下方是月牙形。

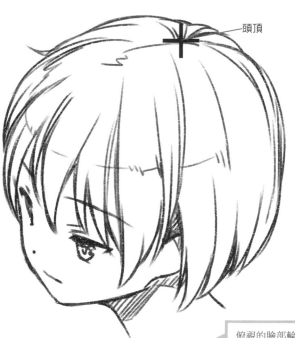

俯視的頭部形狀

俯視的臉部輪廓顯得較扁平一些，頭頂的部分較多，能直接觀察到頭頂。

頭頂

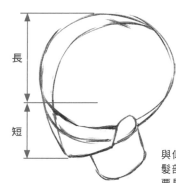

長

短

下巴的切面是半圓形，但下巴尖為三角形。

與仰視相反，俯視時頭髮部分所佔的縱向比例要長於臉部的比例。

TIP

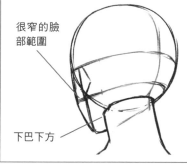

很窄的臉部範圍

下巴下方

背側面的頭顱上方接近於圓形，臉頰部分的面積很少，能看到大部分下巴下方的結構。

2.2 臉部的解構和定位

頭頂的部分大多時候被頭髮遮擋住，而露出臉部的輪廓，要畫出一張漂亮的臉，輪廓的準確處理顯得非常重要。

2.2.1 臉部輪廓的構造

臉部的輪廓看似簡單，但其中線條的走向和長短在每個角度下都是不同的，要畫好臉部首先要瞭解臉部的立體結構，在理解後再畫出臉部的輪廓線條。

臉部輪廓的立體感

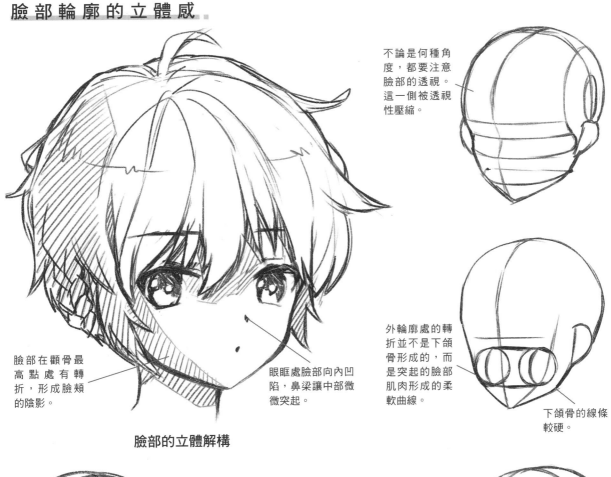

不論是何種角度，都要注意臉部的透視。這一側被透視性壓縮。

外輪廓處的轉折並不是下頜骨形成的，而是突起的臉部肌肉形成的柔軟曲線。

下頜骨的線條較硬。

臉部在顴骨最高點處有轉折，形成臉頰的陰影。

眼眶處臉部向內凹陷，鼻梁讓中部微微突起。

臉部的立體解構

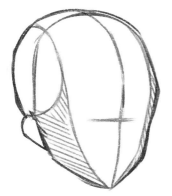

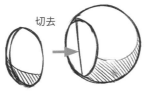

切去

頭部兩側並不是圓形，而像圓形被切去了一部分，形成一個平面，這個平面直接與臉頰的轉折連接成一片。

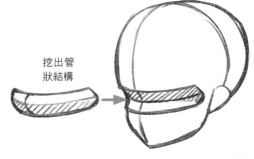

挖出管狀結構

眼眶部分可以想像成從頭部挖去一塊，這樣方便我們更容易地畫出輪廓的凹陷。

輪廓對臉型的影響

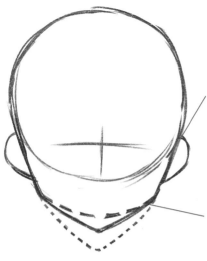

下巴的傾斜角度會引起臉部整體形狀的改變。

下巴的傾斜角度也會引起下巴的長短變化。

鈍角的下巴讓頭部顯得扁圓，經常用於繪製一些較小較可愛的人物。

120°角的下巴，通常用於繪製一些青少年時期比較俊俏的臉，是最美型的比例。

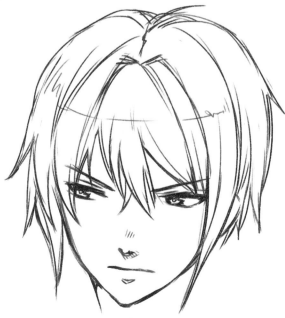

接近直角的下巴使整個臉部顯得很修長，通常用於繪製一些美少年。

TIP

將直角下巴橫切一下，形成較為粗獷的臉型。

將鈍角臉部用曲線表現，形成Q版的圓潤臉型。

2.2.2 不同角度的臉部輪廓

由於臉部並不是一個規則的幾何形，頭骨與肌肉的凹凸讓臉部輪廓形成一定的起伏，而這些起伏的輪廓線在不同角度下呈現出的形狀是不同的。

正面與半側面的輪廓

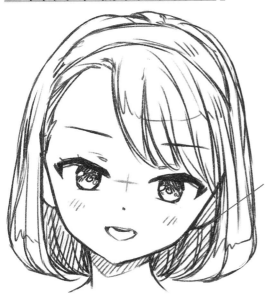

正面的輪廓表現

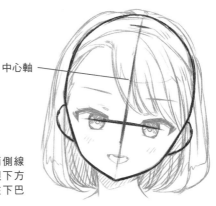

中心軸

對稱的兩側線條在耳根下方轉彎，在下巴處相交。

正面的臉部輪廓以頭頂到下巴的連線為中心軸，呈左右對稱的狀態。

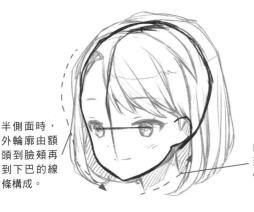

半側面時，外輪廓由額頭到臉頰再到下巴的線條構成。

內輪廓由下巴到耳根處的線條構成。

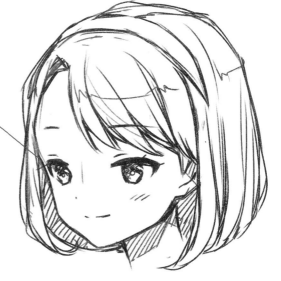

線條在額頭突起，在眼眶處內凹。

半側面的輪廓表現

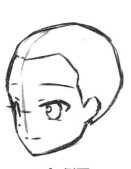

60°側面

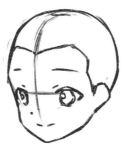

45°側面

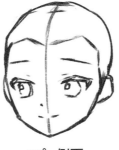

30°側面

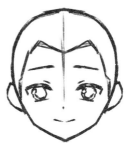

正面

根據頭部轉過角度的不同，側面的臉部輪廓也有一定的變化。

正側面的輪廓

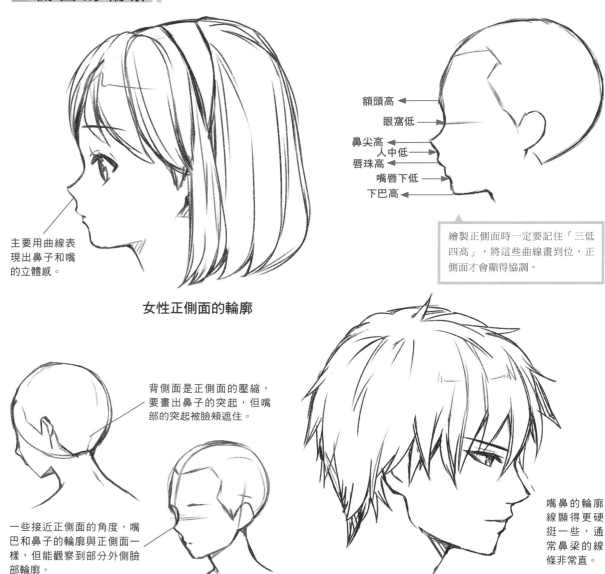

主要用曲線表現出鼻子和嘴的立體感。

女性正側面的輪廓

額頭高
眼窩低
鼻尖高
人中低
唇珠高
嘴唇下低
下巴高

繪製正側面時一定要記住「三低四高」，將這些曲線畫到位，正側面才會顯得協調。

背側面是正側面的壓縮，要畫出鼻子的突起，但嘴部的突起被臉頰遮住。

一些接近正側面的角度，嘴巴和鼻子的輪廓與正側面一樣，但能觀察到部分外側臉部輪廓。

嘴鼻的輪廓線顯得更硬挺一些，通常鼻梁的線條非常直。

男性正側面的輪廓

三步畫出正側面的輪廓

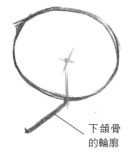

下頜骨的輪廓

1 首先用橢圓形表示出頭顱上部的結構，從圓心畫垂線，表現出下頜骨的輪廓線。

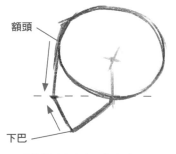

額頭

下巴

2 從額頭處畫出一條直線，與從下巴畫出的直線相交於一點，這點與下頜骨轉角的水平高度相近。

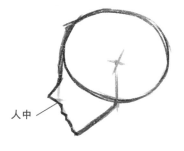

人中

3 上一步確定的點為人中位置，在這一點上方畫出鼻子，下方畫出嘴的突起，正側面輪廓就畫好了。

2.2.3 臉部輪廓與頭的銜接

雖然整個頭部的線條是連貫的，但畫時可以區分出臉部和頭頂部分的線條，要記住它們的銜接點，用這兩個銜接點來表現出更加準確的頭部形狀。

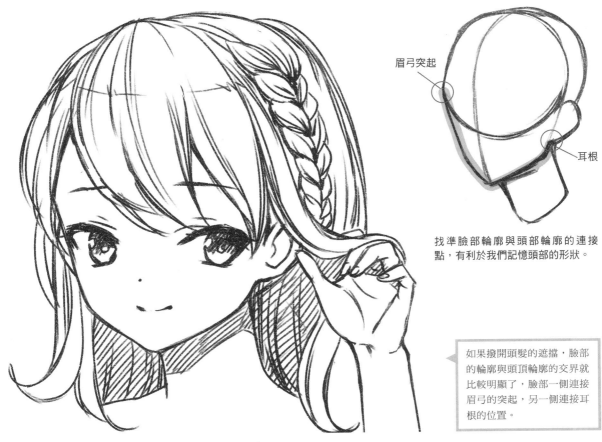

眉弓突起

耳根

找準臉部輪廓與頭部輪廓的連接點，有利於我們記憶頭部的形狀。

如果撥開頭髮的遮擋，臉部的輪廓與頭頂輪廓的交界就比較明顯了，臉部一側連接眉弓的突起，另一側連接耳根的位置。

半側面的輪廓表現

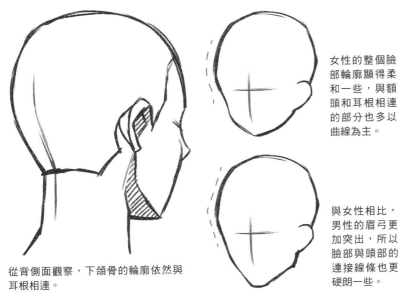

女性的整個臉部輪廓顯得柔和一些，與額頭和耳根相連的部分也多以曲線為主。

與女性相比，男性的眉弓更加突出，所以臉部與頭部的連接線條也更硬朗一些。

從背側面觀察，下頜骨的輪廓依然與耳根相連。

TIP

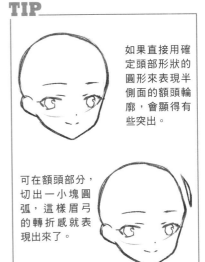

如果直接用確定頭部形狀的圓形來表現半側面的額頭輪廓，會顯得有些突出。

可在額頭部分，切出一小塊圓弧，這樣眉弓的轉折感就表現出來了。

2.2.4 尋找耳朵的位置

耳朵作為頭部較為立體的器官，在繪畫上經常用於定位臉部五官的位置，因此找出耳朵的位置在繪製底稿的初期非常重要。

耳朵在頭部的位置

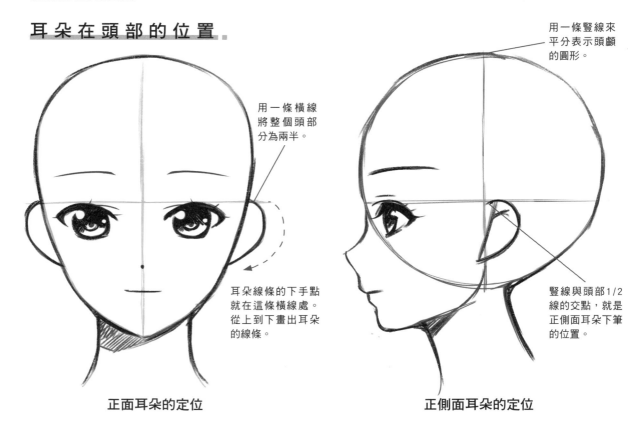

用一條橫線將整個頭部分為兩半。

耳朵線條的下手點就在這條橫線處。從上到下畫出耳朵的線條。

正面耳朵的定位

用一條豎線來平分表示頭顱的圓形。

豎線與頭部1/2線的交點，就是正側面耳朵下筆的位置。

正側面耳朵的定位

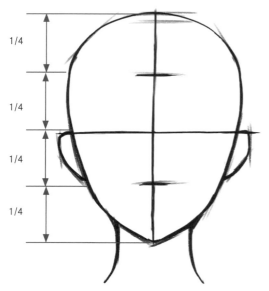

1/4
1/4
1/4
1/4

耳朵的長度約為1/4個頭部的長度。定位好耳朵的初始位置後，耳根收筆的位置也就顯而易見了。

TIP

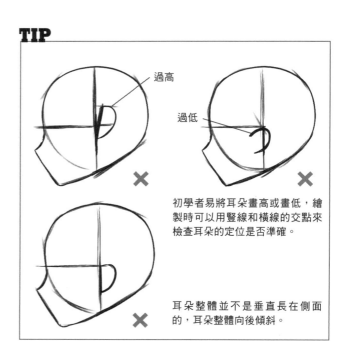

過高

過低

初學者易將耳朵畫高或畫低，繪製時可以用豎線和橫線的交點來檢查耳朵的定位是否準確。

耳朵整體並不是垂直長在側面的，耳朵整體向後傾斜。

耳朵線條與臉部輪廓的連接

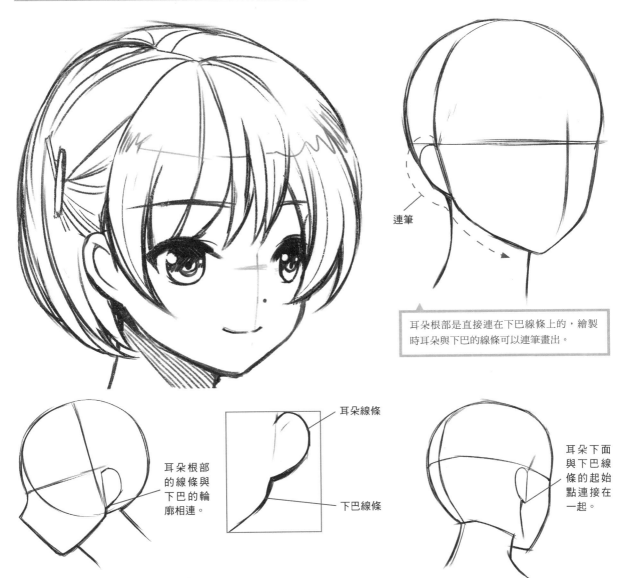

連筆

耳朵根部是直接連在下巴線條上的，繪製時耳朵與下巴的線條可以連筆畫出。

耳朵線條

下巴線條

耳朵根部的線條與下巴的輪廓相連。

耳朵下面與下巴線條的起始點連接在一起。

教你三步定位耳朵

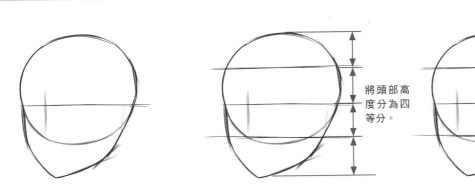

將頭部高度分為四等分。

下筆處。

1 在繪製好的頭部輪廓上，分出頭部一半的位置，畫出一條橫線。

2 在1/2線的基礎上，畫出頭部的1/4線，以確定耳朵長度。

3 從1/2線的位置起始，用弧線畫出耳朵，並在1/4線處收筆。

2.2.5 確定眼鼻的位置

在確定好耳朵的位置後，可以借助耳朵的位置來確定眼睛和鼻子的位置，眼睛和鼻子的位置在雙耳連線之間的範圍內。

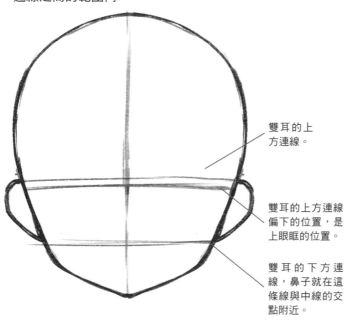

雙耳的上方連線。

雙耳的上方連線偏下的位置，是上眼眶的位置。

雙耳的下方連線，鼻子就在這條線與中線的交點附近。

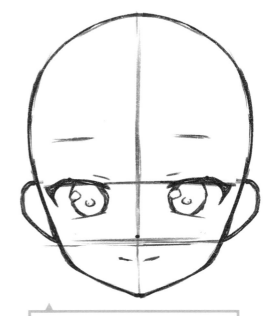

眼睛和鼻子的位置可以在這個連線範圍內微調變化，只要不超過耳朵的範圍，畫出來的臉部就會顯得比較協調。

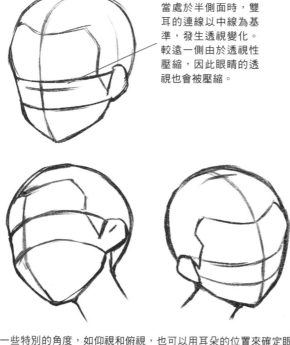

當處於半側面時，雙耳的連線以中線為基準，發生透視變化。較遠一側由於透視性壓縮，因此眼睛的透視也會被壓縮。

一些特別的角度，如仰視和俯視，也可以用耳朵的位置來確定眼鼻的位置。

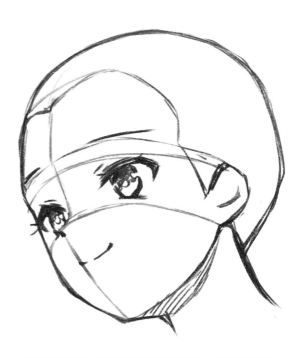

仰視或俯視時，雙耳的連線變成了曲線，仰視時曲線向上突起，俯視時曲線向下突起。用這個方法定位出眼睛，可以保證透視的正確。

2.2.6 傳說中的十字線

在一些漫畫的初稿裡，經常看到臉部正中有一個十字形的圖案，這就是我們常說的十字線。十字線可用於快速地確定眼鼻的位置，並且對不同角度的五官定位有很強的輔助作用。

十字線的作用

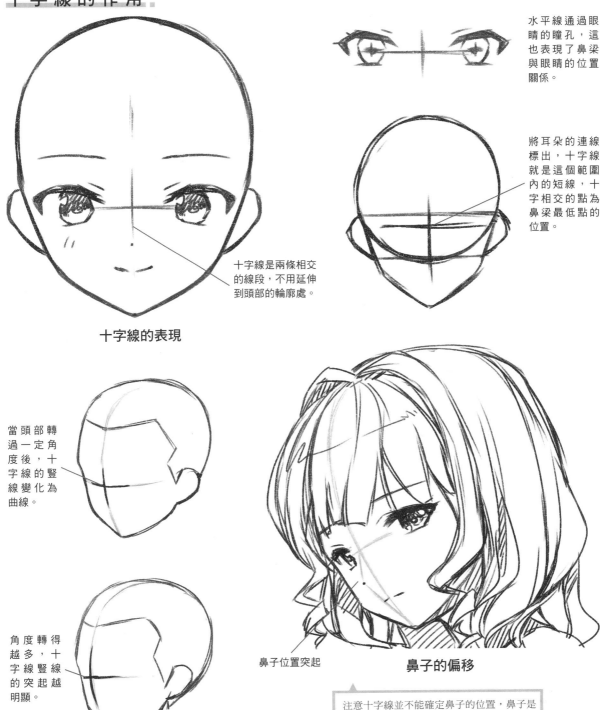

水平線通過眼睛的瞳孔，這也表現了鼻梁與眼睛的位置關係。

將耳朵的連線標出，十字線就是這個範圍內的短線，十字相交的點為鼻梁最低點的位置。

十字線是兩條相交的線段，不用延伸到頭部的輪廓處。

十字線的表現

當頭部轉過一定角度後，十字線的豎線變化為曲線。

角度轉得越多，十字線豎線的突起越明顯。

鼻子位置突起

鼻子的偏移

注意十字線並不能確定鼻子的位置，鼻子是立體突起的，應該偏向頭部轉向的一側。

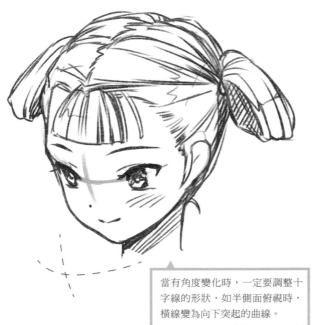

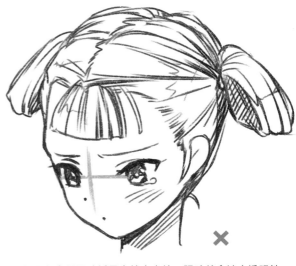

當有角度變化時，一定要調整十字線的形狀，如半側面俯視時，橫線變為向下突起的曲線。

如果在半側面時採用直線十字線，眼睛就會缺少透視性，整個臉部看上去非常彆扭。

十字線的拓展

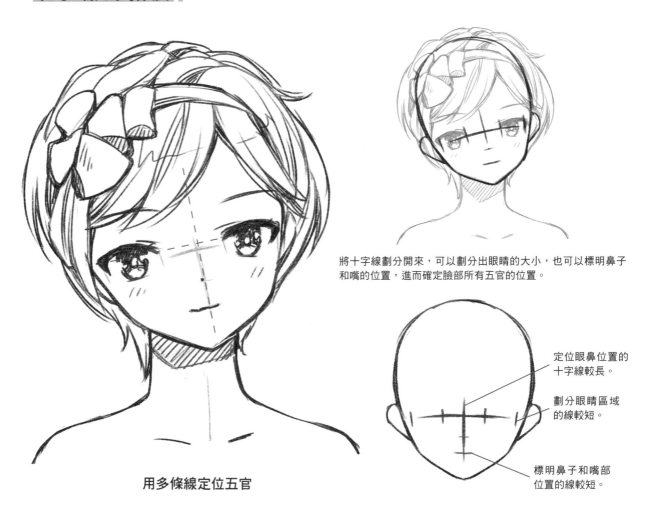

將十字線劃分開來，可以劃分出眼睛的大小，也可以標明鼻子和嘴的位置，進而確定臉部所有五官的位置。

定位眼鼻位置的十字線較長。

劃分眼睛區域的線較短。

標明鼻子和嘴部位置的線較短。

用多條線定位五官

_2.3 在臉部輪廓上畫出眉眼

眉眼有傳神的作用，畫出一雙明目妙眸對表現漂亮的臉部非常重要。

2.3.1 眼睛的組成部分

眼睛整體看似一個橢圓形，仔細劃分有很多細小的結構，將主要結構表現出來才能畫出完整的眼睛，下面我們就一起來學習一下眼睛的組成部分。

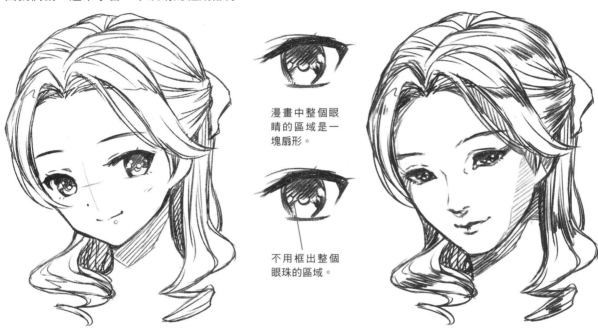

漫畫中整個眼睛的區域是一塊扇形。

不用框出整個眼珠的區域。

眼睛主要由眼眶和眼珠構成，眼珠中的瞳孔顏色較深，所以繪製時實際只用畫出瞳孔和眼眶。

繪製漫畫式眼睛的時候，可以借鑒一下寫實眼睛的畫法，仔細研究寫實眼睛的立體感，在此基礎上表現出屬於自己風格的眼睛。

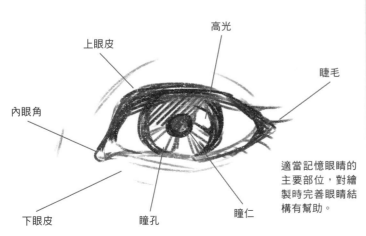

高光

上眼皮

內眼角

睫毛

下眼皮　　瞳孔　　瞳仁

適當記憶眼睛的主要部位，對繪製時完善眼睛結構有幫助。

TIP

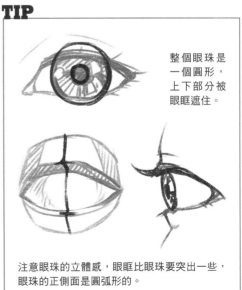

整個眼珠是一個圓形，上下部分被眼眶遮住。

注意眼珠的立體感，眼眶比眼珠要突出一些，眼珠的正側面是圓弧形的。

2.3.2　用眼眶決定眼睛的形狀

眼睛的繪製方式非常多，眼睛的整體形狀是由眼眶的曲線弧度來決定的。下面我們就解剖一下眼眶的線條，來學習如何畫出不同形狀的眼睛。

眼眶的取捨

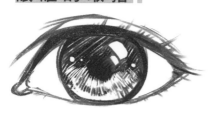

真實眼睛的構造顯而易見，但漫畫式的眼睛並不是要畫出所有結構，這就涉及到繪製線條時的一些取捨。

上眼眶的線條從內眼角延伸到外眼角，是一條向上突起的弧線。

上眼眶的線條與外眼角連接，在外眼角處形成一個三角形的回溝。

內眼角的結構和這一部分的下眼眶線條需要省略。

下眼眶的線條更細一些，主要畫出從眼珠下方到外眼角附近的線條，不用連接到內眼角。

漫畫中眼眶的線條

常見女性眼眶形狀

扇形眼睛

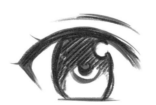

扇形眼睛的上眼眶像一個扇形的弧，外眼角的角度較尖銳。

貝殼形眼睛

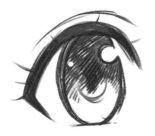

貝殼形眼睛的上眼眶幅度較大，眼角較圓，整個眼睛的形狀被縱向拉長。

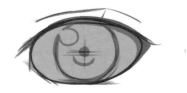

橢圓形眼睛

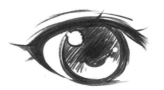
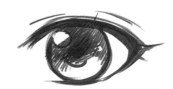

橢圓形眼睛，取橢圓形的上下弧度，分別畫出上下眼眶，這種眼睛橫向較長。

常 見 男 性 眼 眶 形 狀

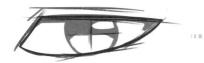

刀形眼睛

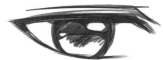
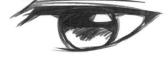

上眼眶用較平的線條，下眼眶用弧形的線條，形成刀形的眼睛。

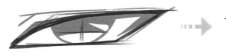

三角形眼睛

內眼角到外眼角用一條較平滑的弧線，下眼線用一段折線，形成三角形的眼睛。

六邊形眼睛

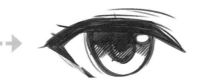
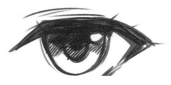

上眼眶用兩段折線，下眼眶也用兩段折線，形成六邊形的眼睛。

找到屬於自己的眼眶形狀吧

我們可以採用剪影法的形式來設計眼眶的形狀。

切掉內眼角　　　　切掉外眼角

切掉後眼眶變得扁平

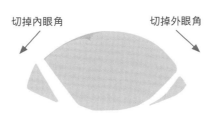
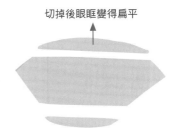

先繪製出類似於蠶繭形的剪影，我們可以在此基礎上修改形狀，設計出不同形狀的眼睛。

通常會先切掉一部分內眼角和外眼角，形成基礎的眼眶形狀。

對上眼眶也可以進行剪裁，形成較扁形狀的眼睛。

2.3.3 眼珠內的秘密

眼珠雖然比較小，但有非常強的表現力，甚至對整個臉部起著決定性的作用。下面我們就一起來仔細研究眼珠的構成，畫出更具表現力的眼睛吧！

眼珠的內容

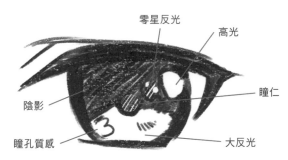

零星反光　高光
陰影　瞳仁
瞳孔質感　大反光

眼珠內的主要內容

瞳仁在瞳孔的最中間。　高光通常在瞳孔邊緣。　陰影

眼珠主要需要畫出兩個圓，一個是高光，一個是瞳仁。

要表現出炯炯有神的眼睛，瞳孔上部的塗黑非常重要，這部分塗黑表現的是上眼眶投射在眼內的陰影。

眼珠的不同表現

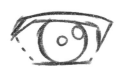

眼珠的大小對眼睛的影響較大，瞳孔與眼白的面積決定眼睛的表現。

眼白較多的眼睛看上去顯得比較成熟。

瞳孔較多眼白較少的眼睛看上去比較誇張，但是顯得非常可愛。

光源是固定在一個方向上的，所以眼睛中的高光也應該向一側集中。

另外瞳孔的比例對臉部的表現有較大影響，瞳孔面積較少的眼睛看上去非常有精神，適合活潑型的角色；而瞳孔較大的眼睛看上去迷人而可愛，適合溫柔型的角色。

TIP

初學者容易直接鏡像翻轉眼睛結構，畫出左右對稱的眼珠，這樣是不對的。

正確的畫法是，眼睛輪廓左右對稱，但高光朝向同一個方向。

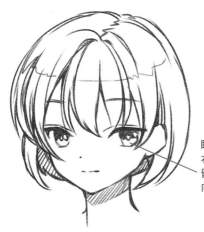

眼珠位於眼眶偏右的位置，左邊留出眼白，形成向右看的眼睛。

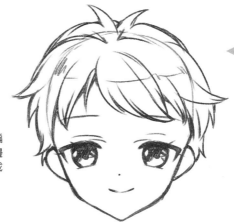

一些初學者繪製的眼睛顯得非常無神，這是因為眼珠位置放置錯誤造成的，通常眼珠的瞳孔會向中間靠攏，兩邊露出的眼白比中間露出的眼白多。

眼珠要適當地靠近，但切記不要太過。

同樣的眼眶，將眼珠放在偏左的部分，右邊露出眼白，形成向左看的眼睛。

眼珠的位置同時偏向一方的時候，會出現眼神注目方向的差異。

如果中部留出的眼白較多，眼神看上去就會明顯很渙散。

瞳孔的形狀

 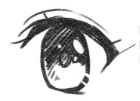

瞳孔距眼眶的距離較遠。

橢圓形瞳孔

橢圓形瞳孔通常用於繪製一些少女漫畫，通常表現出的眼睛睜得非常大，顯得很閃亮。

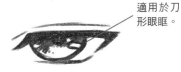

適用於刀形眼眶。

半圓形瞳孔

半圓形瞳孔通常用於繪製一些男性的眼睛，顯得眼皮耷拉下來，眼睛也顯得較為細長。

梯形瞳孔所佔的面積較大。

梯形瞳孔

梯形瞳孔通常用於繪製一些萌系的少女，這樣的眼睛看上去溫柔可愛。

三角形的頂角直接與下眼眶接觸。

三角形瞳孔

三角形的瞳孔用於繪製一些眼神凌厲的男性，顯得比較有力。

2.3.4 睫毛的存在意義

睫毛只是眼睛上很小的一個部分，但是對眼睛的塑造有非常大的作用，睫毛能讓眼部看上去更加明亮，進而讓整個臉部顯得非常可愛。

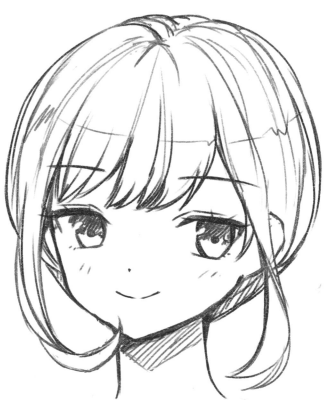

有睫毛的表現

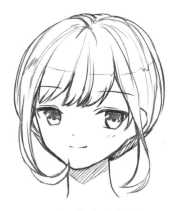

沒有添加睫毛，眼部缺少表現力。

無睫毛的表現

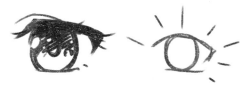

睫毛像是添加了表現發光的短線一樣，讓眼睛顯得更有神。

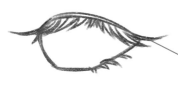

睫毛的線條有長有短，這樣會顯得比較自然。通常中間的線條短，兩邊的線條長。

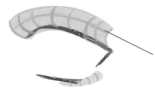

可以將睫毛想像成一段捲皮管子，睫毛是沿著管子的弧度捲起來的。

睫毛的用線是短曲線，走向一定要畫出放射線的狀態。

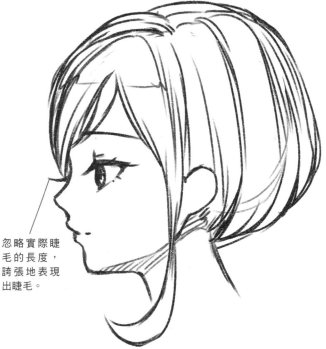

忽略實際睫毛的長度，誇張地表現出睫毛。

正側面的睫毛，可以誇張地用一條短曲線表現，讓角色顯得更加可愛。

2.3.5 那條叫做雙眼皮的線

雙眼皮在現實中並不是每一個人都有的，但在漫畫中為了增加角色的美型度，可以畫出雙眼皮。通常雙眼皮由一條單線表現，下面我們就一起來學習一下如何繪製這條看似簡單的雙眼皮線條吧！

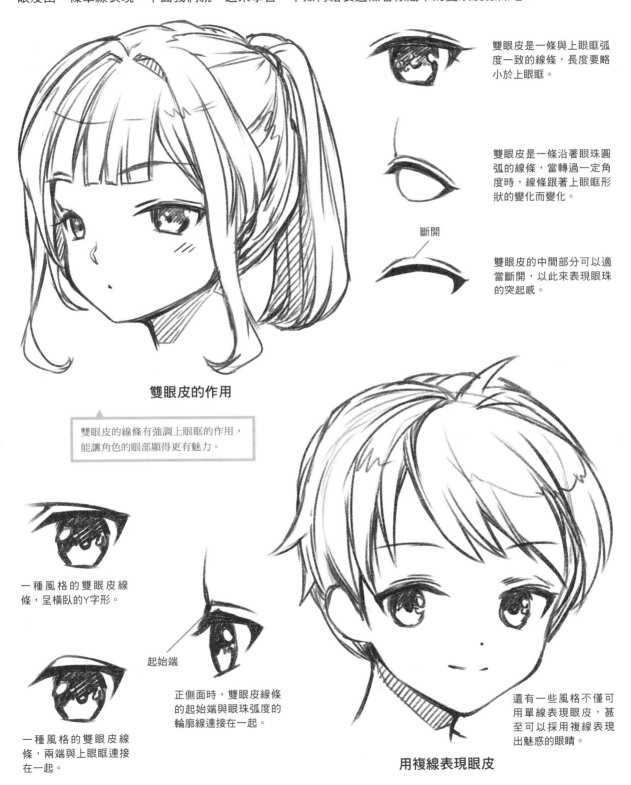

雙眼皮是一條與上眼眶弧度一致的線條，長度要略小於上眼眶。

雙眼皮是一條沿著眼珠圓弧的線條，當轉過一定角度時，線條跟著上眼眶形狀的變化而變化。

斷開

雙眼皮的中間部分可以適當斷開，以此來表現眼珠的突起感。

雙眼皮的作用

雙眼皮的線條有強調上眼眶的作用，能讓角色的眼部顯得更有魅力。

一種風格的雙眼皮線條，呈橫臥的Y字形。

起始端

一種風格的雙眼皮線條，兩端與上眼眶連接在一起。

正側面時，雙眼皮線條的起始端與眼珠弧度的輪廓線連接在一起。

還有一些風格不僅可用單線表現眼皮，甚至可以採用複線表現出魅惑的眼睛。

用複線表現眼皮

眉毛位於眼睛的上方，是一條微微有弧度的曲線，眉毛的整體走向對臉部的表現有非常大的影響，眉毛的運動能帶來表情上的改變。

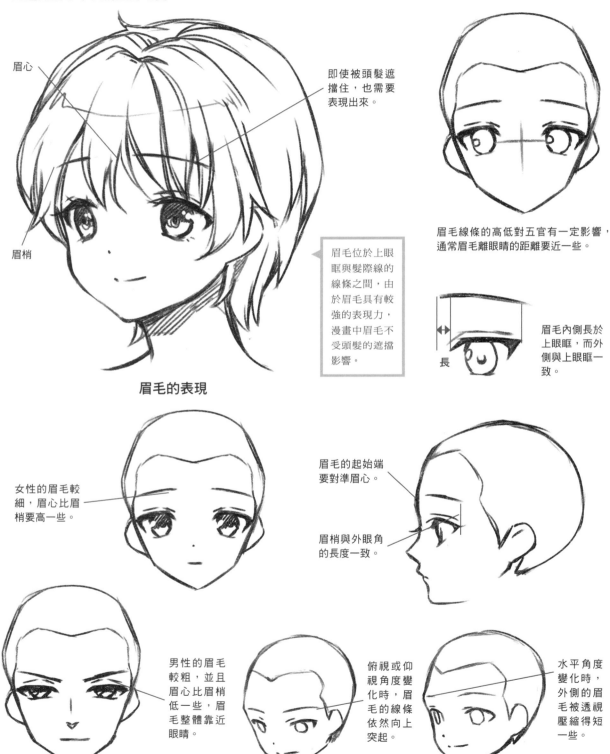

眉心

眉梢

即使被頭髮遮擋住，也需要表現出來。

眉毛位於上眼眶與髮際線的線條之間，由於眉毛具有較強的表現力，漫畫中眉毛不受頭髮的遮擋影響。

眉毛的表現

眉毛線條的高低對五官有一定影響，通常眉毛離眼睛的距離要近一些。

長

眉毛內側長於上眼眶，而外側與上眼眶一致。

女性的眉毛較細，眉心比眉梢要高一些。

眉毛的起始端要對準眉心。

眉梢與外眼角的長度一致。

男性的眉毛較粗，並且眉心比眉梢低一些，眉毛整體靠近眼睛。

俯視或仰視角度變化時，眉毛的線條依然向上突起。

水平角度變化時，外側的眉毛被透視壓縮得短一些。

2.3.7 雙眼的距離很重要

雙眼的距離對臉部五官的比例有很大的影響，當眼距發生變化的時候，五官的位置也會跟著發生變化，雙眼距離甚至能表現出一個作者對臉部表現的風格。

雙 眼 的 間 距

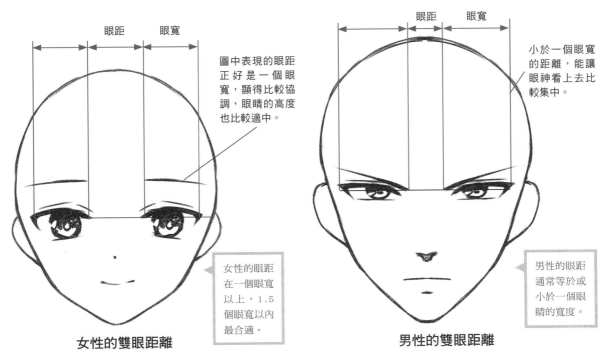

眼距　眼寬

圖中表現的眼距正好是一個眼寬，顯得比較協調，眼睛的高度也比較適中。

眼距　眼寬

小於一個眼寬的距離，能讓眼神看上去比較集中。

女性的眼距在一個眼寬以上，1.5個眼寬以內最合適。

男性的眼距通常等於或小於一個眼睛的寬度。

女性的雙眼距離　　　　　　　**男性的雙眼距離**

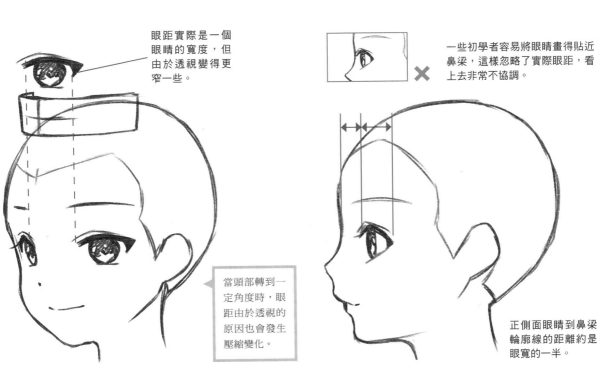

眼距實際是一個眼睛的寬度，但由於透視變得更窄一些。

一些初學者容易將眼睛畫得貼近鼻梁，這樣忽略了實際眼距，看上去非常不協調。

當頭部轉到一定角度時，眼距由於透視的原因也會發生壓縮變化。

正側面眼睛到鼻梁輪廓線的距離約是眼寬的一半。

眼 距 和 繪 畫 風 格

由於眼睛的近距離，眉毛適當靠得更近一些。

眼睛靠得非常近，但注意要適當，不能越過鼻子的範圍。

美少年流行細長眼的畫法，所以眼距適當靠近一些，讓眉毛顯得非常集中，讓美少年顯得更加帥氣。

一些偏少女漫畫風格的眼睛很大，需要集中表現繁復的眼珠內容，眼睛之間的距離剛好為一個眼睛的寬度。

一些萌系少女的眼睛繪製起來較為簡潔，沒有少女漫畫風格般大，因此距離保持在一個眼寬以上。

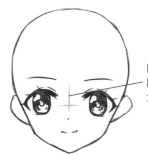

眼距應控制在一個眼寬左右，眼距過大會讓眼神渙散。

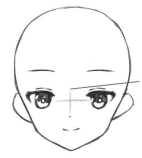

萌系少女的眼睛佔臉部的比例比少女風格的偏小。

2.4 鼻子、嘴和耳朵

五官除了眼睛以外，鼻子、嘴和耳朵的畫法也有一定的講究，下面我們就一起來學習一下這些器官的繪製方式。

2.4.1 鼻子的構成

鼻子是臉部最為突起的器官，在漫畫表現方面也需要集中體現其立體感，不同角度下鼻子的表現方法是不同的。

鼻子的結構

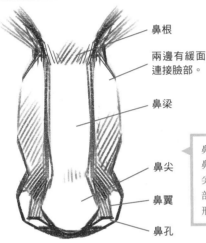

- 鼻根
- 兩邊有緩面連接臉部。
- 鼻梁
- 鼻尖
- 鼻翼
- 鼻孔

鼻子的各部分名稱

鼻子非常立體，鼻根處最低，鼻尖處最高，鼻孔部分是一個三角形的平面。

可以將鼻子想像成一個菱形體，鼻尖高高突起，鼻底形成大量陰影。

從正側面觀察，鼻子呈一個直角三角形。

轉到半側面時，鼻子的主線由鼻梁和鼻底的線共同決定。

鼻孔是對稱分布在鼻子底部的。

漫畫鼻子的繪製方式

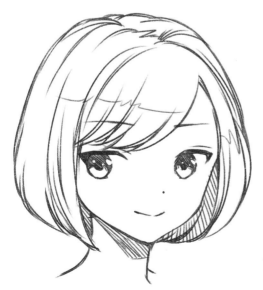

鼻子太大會有喧賓奪主之嫌，所以通常女性的鼻子表現為小小的一點。

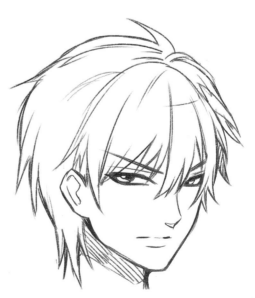

男性集中表現挺拔的鼻梁，所以需要畫出鼻梁的直線，鼻底的陰影也能體現鼻子的立體感。

2.4.2　鼻子的挺立程度

鼻子的挺立程度對臉部的美觀度有一定的影響，通常漫畫中需要畫出女性鼻子的挺翹，男性鼻子的挺拔。

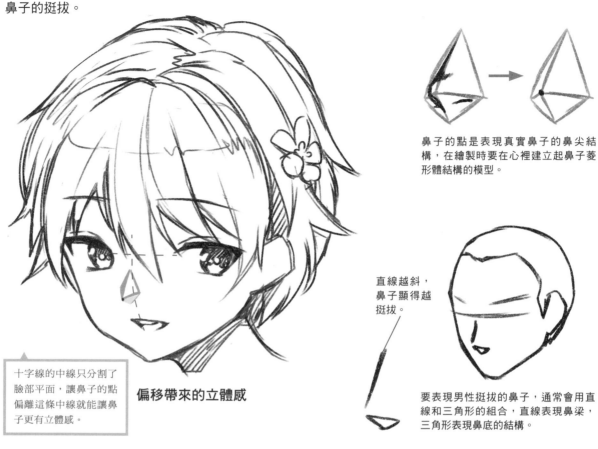

鼻子的點是表現真實鼻子的鼻尖結構，在繪製時要在心裡建立起鼻子菱形體結構的模型。

十字線的中線只分割了臉部平面，讓鼻子的點偏離這條中線就能讓鼻子更有立體感。

偏移帶來的立體感

直線越斜，鼻子顯得越挺拔。

要表現男性挺拔的鼻子，通常會用直線和三角形的組合，直線表現鼻梁，三角形表現鼻底的結構。

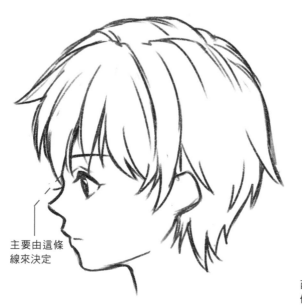

主要由這條線來決定

正側面的鼻子可以用整個鼻梁的傾斜程度來表現挺拔感。

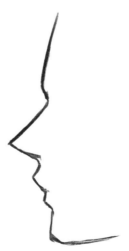

西方人的鼻梁較高，鼻梁線條的傾斜角度較大，整個鼻子較大。

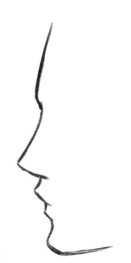

東方人的鼻梁較低，但漫畫中都會盡量採用高鼻梁的繪製方式，讓臉部輪廓更深。

2.4.3 鼻子與下眼眶的距離

鼻子與下眼眶的距離能影響臉部的表現，通常距離越遠，顯得臉部越成熟，離得越近顯得角色越可愛，同時男女的鼻子與下眼眶的距離也是不同的。

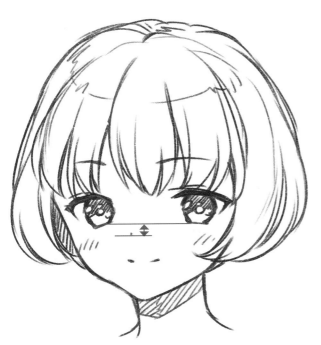

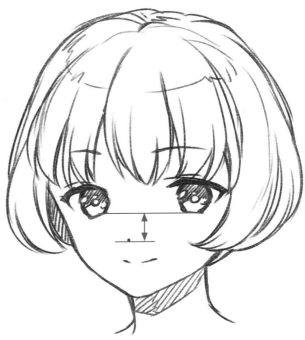

鼻子在下眼眶附近，整個臉部較扁，角色顯得非常可愛。

鼻子稍微下調一些，整個臉部被拉長，臉部顯得非常成熟。

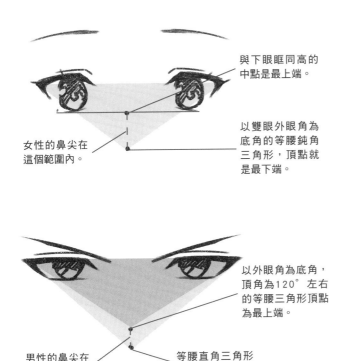

女性的鼻尖在這個範圍內。

與下眼眶同高的中點是最上端。

以雙眼外眼角為底角的等腰鈍角三角形，頂點就是最下端。

以外眼角為底角，頂角為120°左右的等腰三角形頂點為最上端。

男性的鼻尖在這個範圍內。

等腰直角三角形頂點為最下端。

TIP

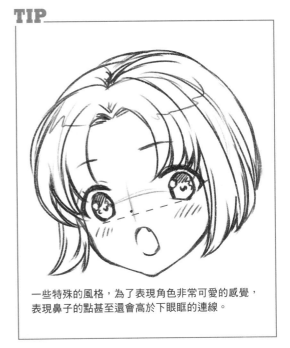

一些特殊的風格，為了表現角色非常可愛的感覺，表現鼻子的點甚至還會高於下眼眶的連線。

2.4.4 嘴巴的構成

嘴部由上下兩片嘴唇共同構成,上下嘴唇的厚薄各異。漫畫中我們通常用單線來表現嘴部,這條線段在不同角度下的表現略有不同。

嘴巴的結構

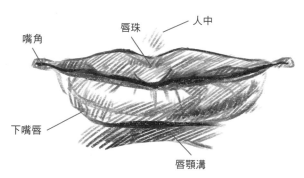

嘴巴的各部分名稱

漫畫中我們要集中表現的並不是上下嘴唇的立體感,而是唇間的縫隙。

通常我們用一條單線就可以表現出嘴部結構。

適當地在嘴唇線條上進行斷線處理,能讓嘴唇顯得更加自然。

不同角度下嘴巴的表現

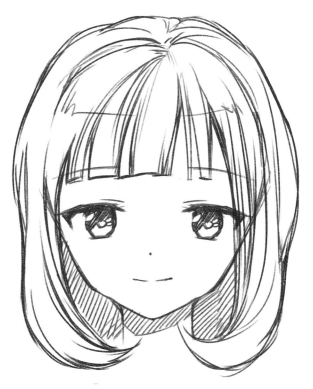

正面的嘴部表現

正面的嘴部線條不一定要完全對稱,只要線條對於中線左右的長度一致,就能表現出正面的嘴唇了。

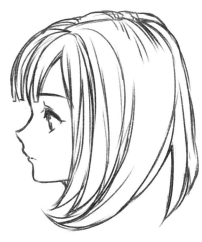

正側面的嘴部表現

主要表現出上下嘴唇突起的輪廓,上嘴唇輪廓通常大於下嘴唇。

TIP

注意可以對照正面的嘴唇表現出正側面的突起點。

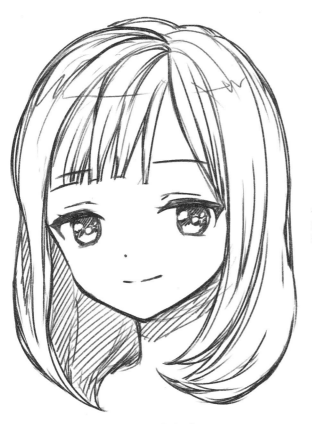

半側面的嘴部表現

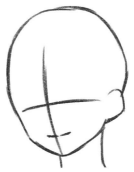

半側面時，嘴部會形成一定的透視，嘴在中線左右呈壓縮性透視變化。

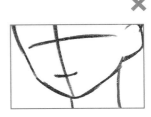

忽略透視畫出的嘴巴看上去是嘔起來的。

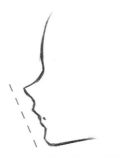

觀察正側面就會發現，鼻子與嘴巴有一定的梯度。

沿著中線畫出輪廓，鼻子比嘴巴突起一些，半側面時嘴巴會自然地向右偏離一些。

確定嘴巴的位置

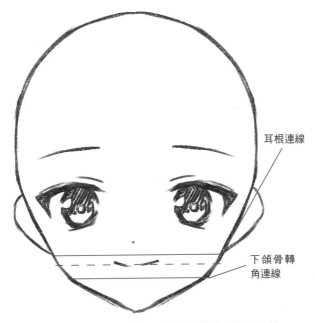

耳根連線

下頜骨轉角連線

自然狀態下嘴的位置在耳根連線與下頜骨轉角連線之間的區域內。

TIP

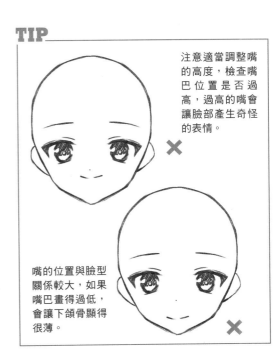

注意適當調整嘴的高度，檢查嘴巴位置是否過高，過高的嘴會讓臉部產生奇怪的表情。

嘴的位置與臉型關係較大，如果嘴巴畫得過低，會讓下頜骨顯得很薄。

2.4.5 嘴唇的薄厚

嘴唇是立體的，它有自身的厚薄。嘴唇的厚薄對臉部效果有一定的影響，一些角色適合畫較薄的嘴唇，而一些角色需要畫出較厚的嘴唇。

用單線表現的嘴部顯得較薄，通常適合表現一些面目清純可人的角色。

用曲線表現出嘴唇的上下輪廓，能明顯地表現出嘴唇的厚度，這種畫法可以用於表現一些化妝後或者嘴唇本身就比較厚的成熟型角色。

嘴唇的形狀是圓管狀的，所以下嘴唇的線條為向下突起的圓弧。

當轉到半側面時，較遠一側的嘴唇被透視性壓縮，嘴角變為鈍角。

上嘴唇的線條與唇縫連接在一起，而下嘴唇的線條不與唇縫相連。

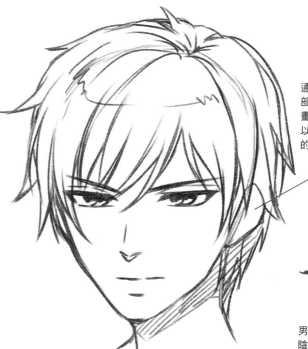

通常為了表現出男性臉部的粗獷硬朗感，可以畫出較厚的下嘴唇線，以此減少單線嘴部帶來的簡單感。

男性的下嘴唇可以用帶陰影的折線來表現出嘴唇的厚度和硬度。

2.4.6　耳朵的構成

耳朵位於臉部的兩側，又經常被頭髮遮擋，所以對於臉部的影響不大，但若畫不好耳朵，容易讓頭部產生不平衡的視覺效果。

耳朵的結構

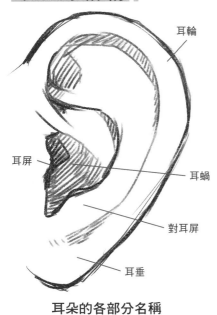

耳朵的各部分名稱

耳輪

耳屏

耳蝸

對耳屏

耳垂

耳朵的正面呈上寬下窄的形狀。

耳輪有一定的厚度。

耳蝸到耳輪間還有一定距離。

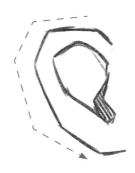

耳朵的形狀可以用直線切角而成，注意線條的形狀。

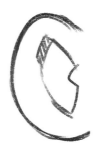

耳朵形狀過於圓潤的畫法，通常只出現在一些過於卡通的角色中。

不同角度耳朵的表現

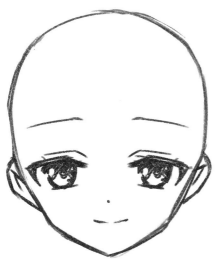

正面的耳朵表現

當人的臉部處於正面時，耳朵並不處於正面，而是向後傾斜的。

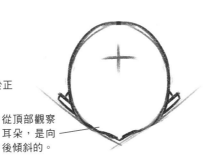

從頂部觀察耳朵，是向後傾斜的。

臉部處於正面時，將耳朵也畫成正面的畫法是錯誤的。

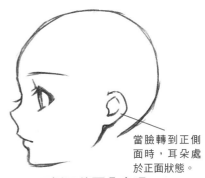

正側面的耳朵表現

當臉轉到正側面時，耳朵處於正面狀態。

TIP

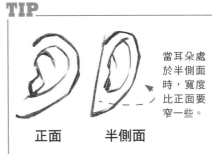

正面　　半側面

當耳朵處於半側面時，寬度比正面要窄一些。

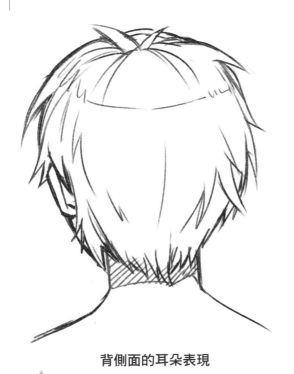

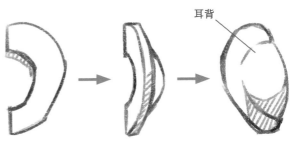

耳背

耳朵從正面轉到背面，每個角度呈現出的狀態都不一樣，當轉到側面和背面時，可以看到半個勺子形的耳背。

側面觀察耳朵，耳輪呈9字形，耳垂的位置略向前突起。

背側面時可以看到大部分耳背的結構，耳輪呈S形。

背側面的耳朵表現

當頭部轉到背側面時，耳朵的形狀又發生了變化，能觀察到大部分耳背結構，完全不能觀察到耳蝸部分，耳輪的線條走向也發生了變化。

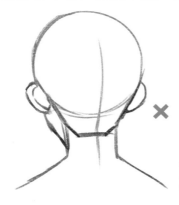

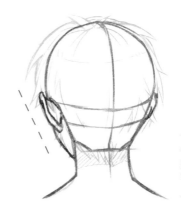

將背面的耳朵畫成半圓形的畫法是錯誤的。

去掉頭髮的遮擋後，會發現耳朵的形狀與正面時截然不同，整個耳朵向脖子的方向傾斜。

TIP

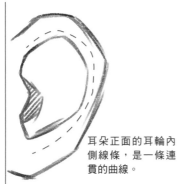

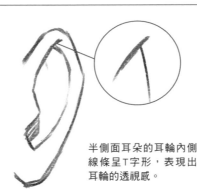

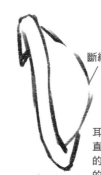

斷線

耳朵正面的耳輪內側線條，是一條連貫的曲線。

半側面耳朵的耳輪內側線條呈T字形，表現出耳輪的透視感。

耳背的中間部分與頭部直接相連，可以用斷線的方式表現與頭部連接的部分。

2.4.7 耳朵輪廓的簡化

耳朵的輪廓在漫畫中不用像寫實那般全部畫出，可以重點表現耳朵的形狀，對耳朵內的線條進行一定取捨。

正面時，耳朵輪廓被壓縮，耳朵顯得較窄，用兩條短線分別表示耳輪的起始點和結尾點。

半側面和正側面，需要表現更明顯的耳朵時，可以用不封口的b字形來表現耳朵。

注意當有頭髮遮擋時，通常會簡化耳朵的結構，只用畫出耳朵的外輪廓就可以了。

TIP

注意處理耳朵輪廓被頭髮遮擋的部分，不要搞錯前後關係。

2.5 臉部的動作

我們要繪製的臉部並不是固定的，臉部肌肉非常多，而這些肌肉帶動五官也會形成不同的臉部狀態，下面我們就來學習一下不同狀態下臉部的繪製方式。

2.5.1 眼睛的閉合

眼睛在閉合的時候，呈現出與睜開時不同的狀態。在漫畫中，我們通常用兩條弧線來表現閉著的眼睛，另外一些微微閉起的眼睛的畫法也與通常狀態有較大的不同。

眼睛的運動原理

眼輪匝肌，沿著眼眶分布。

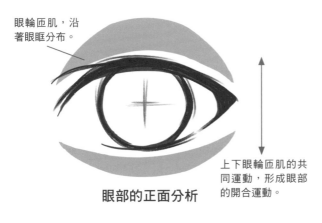

上下眼輪匝肌的共同運動，形成眼部的開合運動。

眼部的正面分析

由於眼睛正側面時是由弧形構成輪廓，所以上下眼皮是呈弧線運動的。

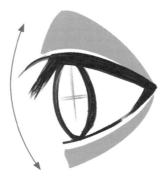

眼部的正側面分析

眼眶直上直下的繪製方式是錯誤的。

來畫出半閉眼的頭部吧

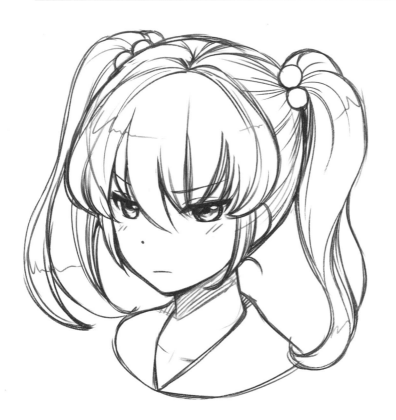

TIP

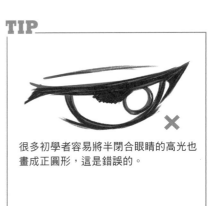

很多初學者容易將半閉合眼睛的高光也畫成正圓形，這是錯誤的。

扁的橢圓形

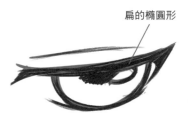

檢查繪製的高光是否呈扁的橢圓形，這樣才更能突出半閉合眼睛的特徵。

正面眼睛的閉合方式

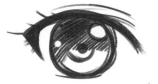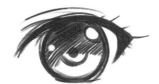

完全睜開的狀態

眼睛雖然閉合了，但只有眼皮在運動，眼珠實際上還是圓形的，只是被眼皮遮蓋了而已。

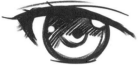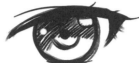

半睜開的狀態

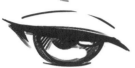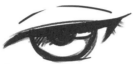

半閉合的狀態

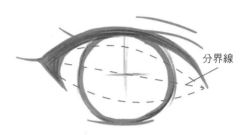

分界線

完全閉合的狀態

繪製連接外眼角和內眼角的線條時，這條線以上的眼皮是向上突起的，這條線以下的線條要畫成向下突起。

正側面眼睛的閉合方式

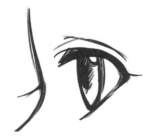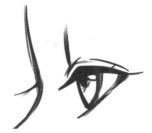

完全睜開的狀態　　　　半睜開的狀態　　　　半閉合的狀態　　　　完全閉合的狀態

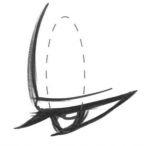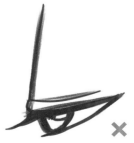

注意閉上眼睛以後形成的線條，並不是下眼眶的線條，這條線應該比下眼眶的線條稍微高一些。

正側面能很好地體現出眼珠的立體感，用眼皮的弧度來表現眼珠的弧度。

初學者很容易將眼皮部分畫成直線，這樣不能很好地體現眼珠的立體感。

不同的閉眼方式

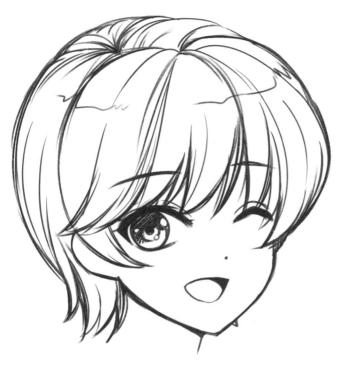

半睜半閉的表現

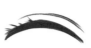 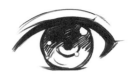

繪製時可以拓寬思路，畫出一隻眼睛睜開，一隻眼睛閉合的狀態。

 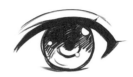

閉合的那一隻眼睛弧度向上或向下，對情緒的表現有一定影響，繪製時要注意取捨。

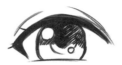 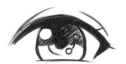

不是只有上眼皮的開合能引起眼部變化，下眼皮向上推擠，也能形成不同的眼睛變化，這時下眼眶的線條對整個眼部變化起著主要作用。

眼睛完全閉合的時候，眼睛的弧度還可以畫成向上彎曲，這時能表現出人物的情緒。

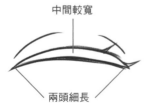

中間較寬

兩頭細長

繪製的時候注意整條弧線的粗細變化。

因為有透視壓縮，所以側面時，眼睛向上的弧度顯得更大一些。

側面的表現

向上彎曲的閉合眼睛

2.5.2　眉毛與鼻梁的運動

眉心部分是眾多眼部肌肉交匯的地方，這部分肌肉運動較多，在眉心會形成一些皺褶，這些皺褶是表現眉部或鼻梁運動的重要線條。

眉毛的運動

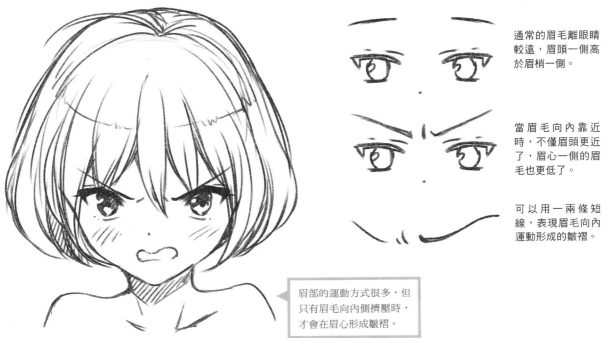

通常的眉毛離眼睛較遠，眉頭一側高於眉梢一側。

當眉毛向內靠近時，不僅眉頭更近了，眉心一側的眉毛也更低了。

可以用一兩條短線，表現眉毛向內運動形成的皺褶。

眉部的運動方式很多，但只有眉毛向內側擠壓時，才會在眉心形成皺褶。

鼻梁的運動

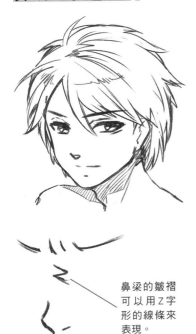

當鼻梁沒有向上運動的時候，眼睛與鼻子的距離要遠一些。

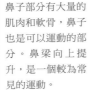

鼻梁的皺褶可以用Z字形的線條來表現。

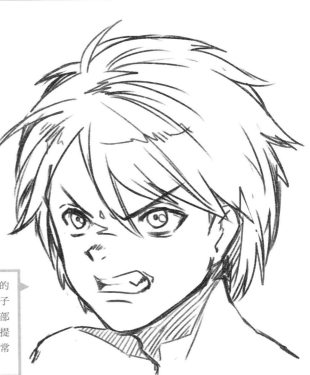

鼻子部分有大量的肌肉和軟骨，鼻子也是可以運動的部分。鼻梁向上提升，是一個較為常見的運動。

2.5.3 嘴部的開合

嘴部周圍的肌肉與眼部的肌肉類似，是可以讓嘴部產生開合運動的肌肉，嘴部的開合對臉部表情和臉部輪廓的影響都較大。

嘴部的運動原理

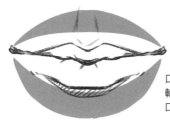

口輪匝肌圍繞嘴部生長，上口輪匝肌拉動上嘴唇張開，下口輪匝肌拉動下嘴唇運動。

兩塊肌肉分別控制嘴部做弧線形的開合運動。

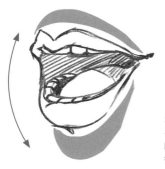

通常嘴唇向下運動較為容易，張開的弧度也較大，下嘴唇向下運動的時候上嘴唇微微向上運動。

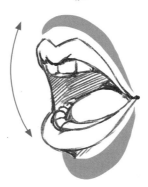

上嘴唇向上運動時，一定會伴有下嘴唇的下拉運動同時進行。

張嘴的表現

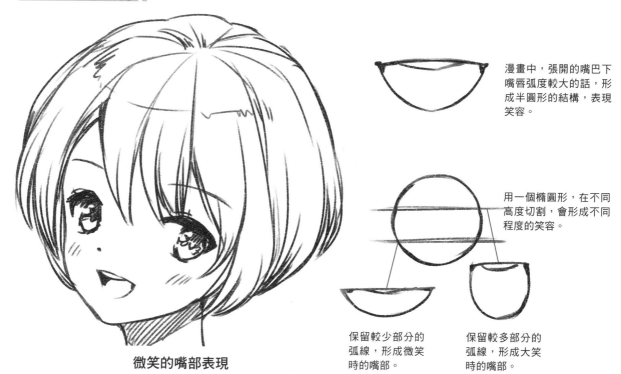

微笑的嘴部表現

漫畫中，張開的嘴巴下嘴唇弧度較大的話，形成半圓形的結構，表現笑容。

用一個橢圓形，在不同高度切割，會形成不同程度的笑容。

保留較少部分的弧線，形成微笑時的嘴部。

保留較多部分的弧線，形成大笑時的嘴部。

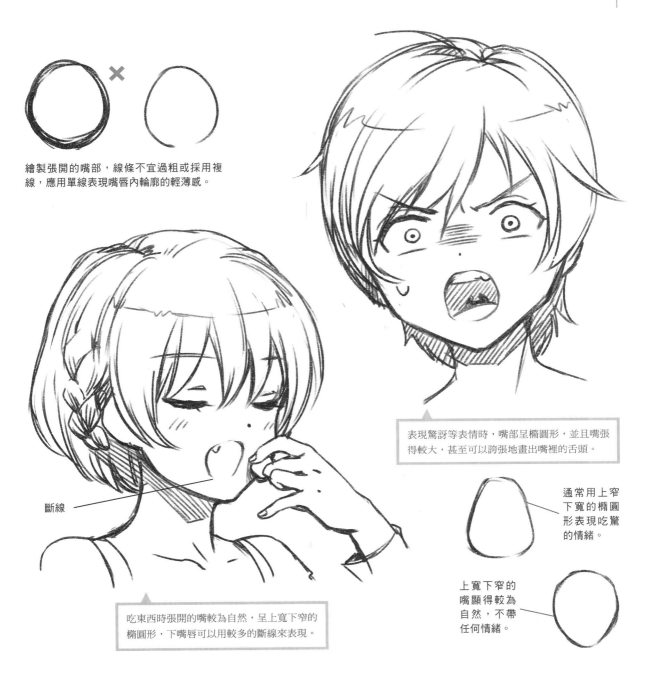

繪製張開的嘴部，線條不宜過粗或採用複線，應用單線表現嘴唇內輪廓的輕薄感。

表現驚訝等表情時，嘴部呈橢圓形，並且嘴張得較大，甚至可以誇張地畫出嘴裡的舌頭。

通常用上窄下寬的橢圓形表現吃驚的情緒。

上寬下窄的嘴顯得較為自然，不帶任何情緒。

斷線

吃東西時張開的嘴較為自然，呈上寬下窄的橢圓形，下嘴唇可以用較多的斷線來表現。

不同角度的張嘴表現

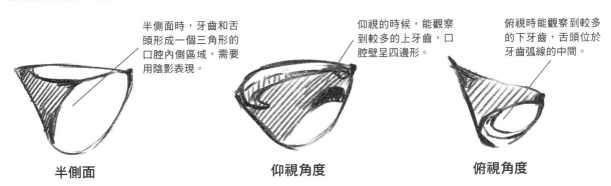

半側面時，牙齒和舌頭形成一個三角形的口腔內側區域，需要用陰影表現。

仰視的時候，能觀察到較多的上牙齒，口腔壁呈四邊形。

俯視時能觀察到較多的下牙齒，舌頭位於牙齒弧線的中間。

半側面　　　　　　仰視角度　　　　　　俯視角度

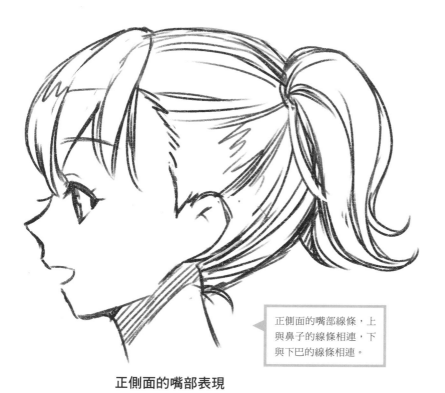

表現驚訝的圓形嘴，在正側面時變為半圓的弧線。

表現笑容的半圓嘴，在正側面時變為三角形。

正側面的嘴部線條，上與鼻子的線條相連，下與下巴的線條相連。

正側面的嘴部表現

來畫出微張嘴的頭部吧

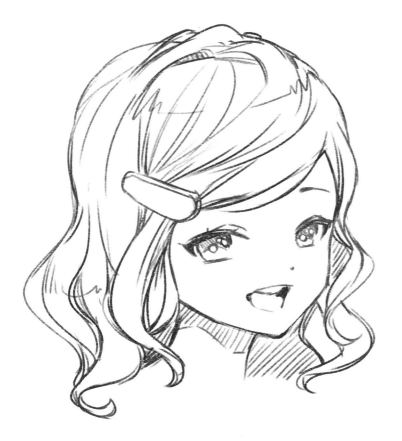

TIP

檢查嘴部是否遵循透視原理，是否在臉部產生歪斜感。

檢查嘴部內容是否畫完整，嘴巴內部的透視是否與臉部透視一致。

2.5.4 五官運動對臉部輪廓的影響

五官的運動是由臉部肌肉牽引引起的，而當這些肌肉牽引時，對臉部的輪廓有一定的影響，這些臉部微小的變化，對臉部表現是否準確有很重要的作用。

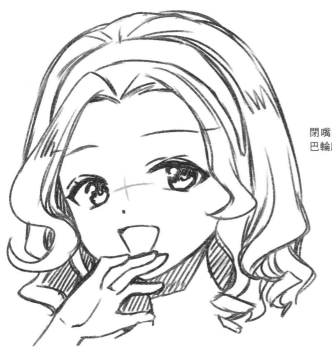

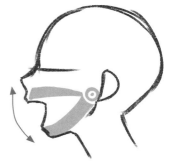

閉嘴時的下巴輪廓線。

當大笑的時候，嘴部肌肉牽引下頜骨運動，形成張開的嘴，這時下巴的輪廓應該比閉著嘴的時候要低一些。

當嘴部張開時，下頜骨以耳朵前方為圓心，向下旋轉運動，引起整個臉部變長。

張嘴對臉型的影響

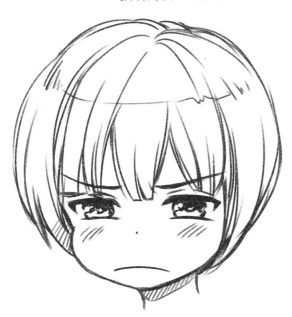

嘟嘴對臉型的影響

一些生氣的表情，會讓臉頰部分向外鼓起，有意識地畫出這一特徵，使表情表現得更加充分。

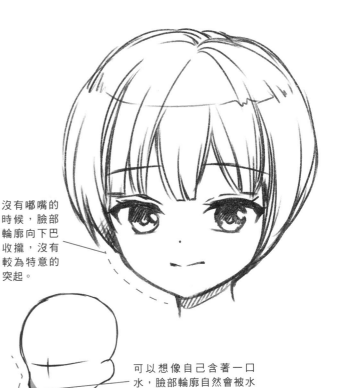

沒有嘟嘴的時候，臉部輪廓向下巴收攏，沒有較為特意的突起。

可以想像自己含著一口水，臉部輪廓自然會被水擠壓突出。

2.6 表情的產生

現實中，由於臉部肌肉運動會產生各種不同的表情。漫畫中，我們用五官線條的運動來表現表情的變化。

2.6.1 不同表情的臉部表現

人有多種情緒，最常見的就是喜怒哀驚，這一節我們將學習如何從繪畫的角度上，用不同的五官表現來展現這些情緒。

笑容的表現

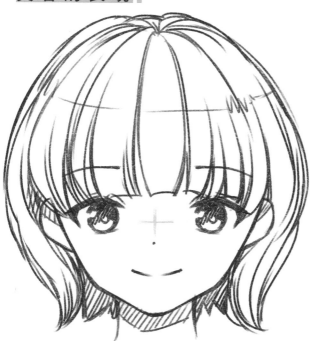

笑容的臉部表現

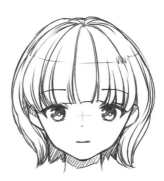

無表情的橫線嘴

笑容最重要的部分就是嘴部的線條，只要將嘴角上拉，形成向下突起的曲線，就能表現笑容時的嘴部。

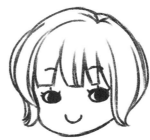

注意弧線的弧度不能過大，一些弧線過大的嘴部，只存在於一些特殊風格的笑容表現中。

下面來看看嘴部線條的表現。

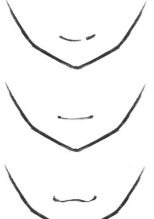

通常的笑容，畫出一條光滑的曲線就可以了，注意嘴角兩端的弧度和高度要一致。

還有一些畫法，嘴部的弧度較弱，但嘴角用畫出兩個較深的黑點來表現嘴角上翹的感覺。

在弧線上做一些變化，形成W字形嘴，表現出俏皮笑容的感覺。

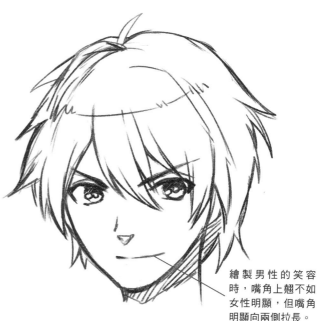

繪製男性的笑容時，嘴角上翹不如女性明顯，但嘴角明顯向兩側拉長。

下面來看看眼部對笑容的影響。

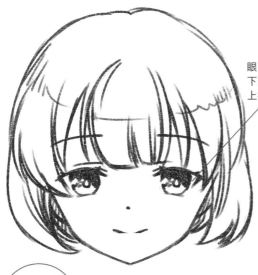

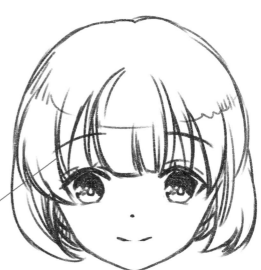

眼睛較扁，
下眼眶微微
上擠。

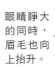

眼睛睜大
的同時，
眉毛也向
上抬升。

當眼睛表現較為無力時，即使嘴角翹起，表
現出的也只能是微笑，內心的快樂情緒較
弱。

當眼睛睜開較大時，就能充分地體現內心愉
快的情緒，繪製時上眼眶要剛好與眼珠相
切。

下面是幾種特殊的笑容表現。

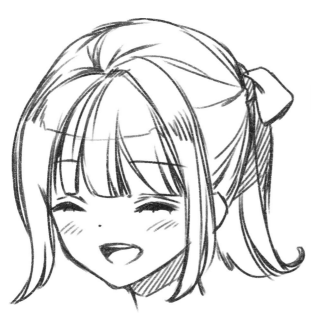

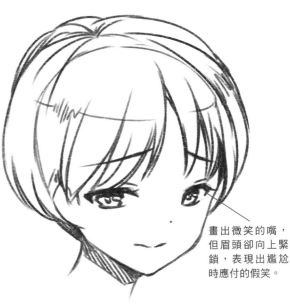

畫出微笑的嘴，
但眉頭卻向上緊
鎖，表現出尷尬
時應付的假笑。

尷尬的笑容

會心的笑容

將眼部畫成閉眼的狀態，嘴部大大地張開，呈倒三角形，這樣
能表現出會心一笑的表情。

TIP

快樂的笑容展現需
要眼睛和嘴巴相配
合，如若不然展現
出的內心情緒可能
恰恰相反。

哭泣的表現

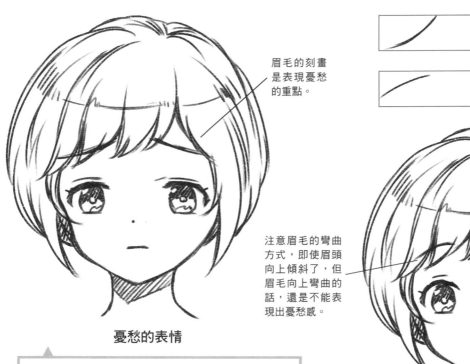

眉毛的刻畫
是表現憂愁
的重點。

眉毛的弧線
向下彎曲

眉毛的弧線
向上彎曲

注意眉毛的彎曲
方式，即使眉頭
向上傾斜了，但
眉毛向上彎曲的
話，還是不能表
現出憂愁感。

憂愁的表情

哭泣表情的表現基礎是憂愁的表情，這個表情通過嘴角下拉
的嘴部和眉頭向上擠壓的眉毛形狀就能表現出來。

為眼部添加眼淚的方法如下。

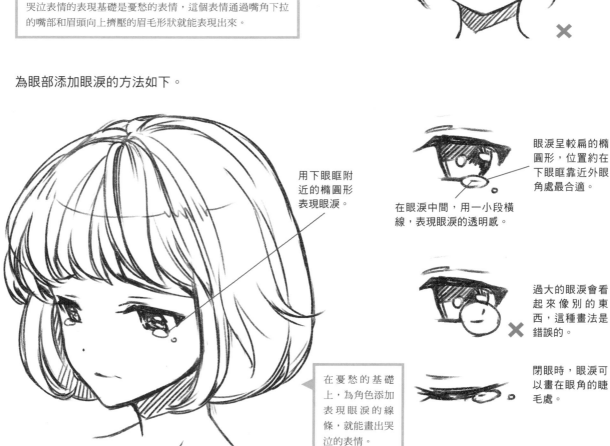

用下眼眶附
近的橢圓形
表現眼淚。

眼淚呈較扁的橢
圓形，位置約在
下眼眶靠近外眼
角處最合適。

在眼淚中間，用一小段橫
線，表現眼淚的透明感。

過大的眼淚會看
起來像別的東
西，這種畫法是
錯誤的。

在憂愁的基礎
上，為角色添加
表現眼淚的線
條，就能畫出哭
泣的表情。

閉眼時，眼淚可
以畫在眼角的睫
毛處。

下面是幾種不同的哭泣表現。

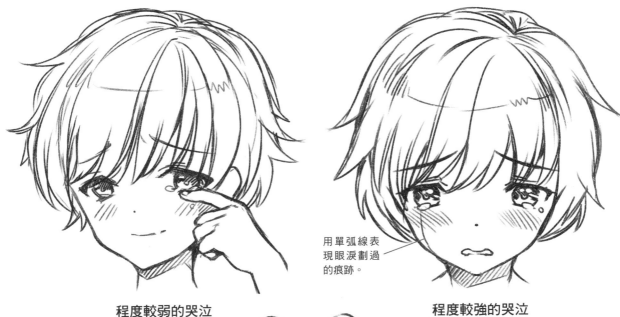

程度較弱的哭泣

用憂鬱表情的眼部畫法加上微笑的嘴部，能表現出難過時眼眶微潤的感覺。

用單弧線表現眼淚劃過的痕跡。

程度較強的哭泣

畫出微微張開的嘴部和沿著臉頰滑動的淚水，就可以表現程度較強的哭泣。

哭泣時，張開的嘴部形狀像一個躺臥的8字形。

TIP

在臉頰部分用並列的排線，表現哭泣時眼部的紅暈。

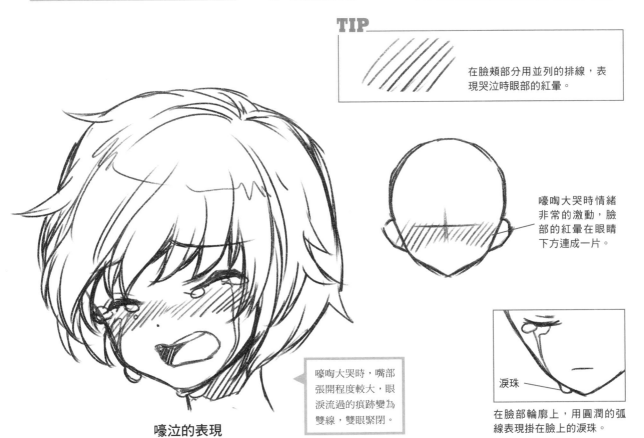

嚎泣的表現

嚎啕大哭時，嘴部張開程度較大，眼淚流過的痕跡變為雙線，雙眼緊閉。

嚎啕大哭時情緒非常的激動，臉部的紅暈在眼睛下方連成一片。

淚珠

在臉部輪廓上，用圓潤的弧線表現掛在臉上的淚珠。

生氣的表現

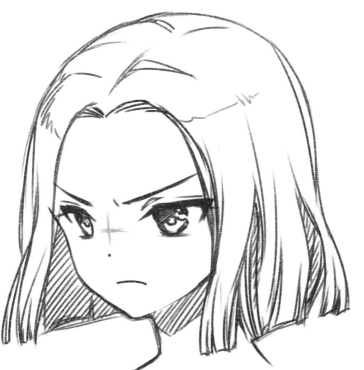

生氣的基礎表現

生氣主要表現在眉毛和嘴巴上，眉毛向眉心靠攏，嘴角向兩側下拉。

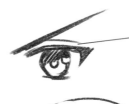

生氣時，眉毛與眼睛的距離很近，眉頭非常接近內眼角的位置。

嘴角線條粗

嘴角向下拉的表現為嘴部弧線向上突起，嘴角兩側可以用圓點強調一下。

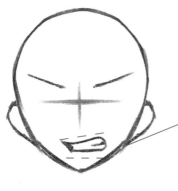

咬牙的嘴部，兩側大小不一，會向一側微微歪斜，整個嘴部呈四邊形。

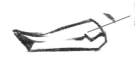

緊咬的牙齒用折線表示。

讓眉毛與上眼眶直接連在一起，會增強眼部的憤怒感。

畫出角色的鼻孔，可以表現出生氣時呼吸的急促程度。

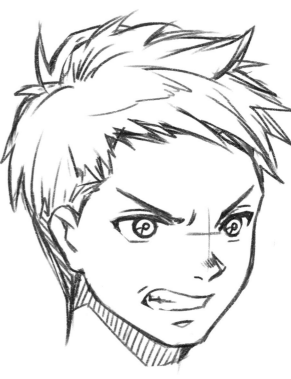

咬牙的表現

一些生氣程度較重的情況下，會出現咬牙切齒的表現，這時的繪畫重點轉到表現緊咬的牙齒上。

嘴部對生氣表情的影響如下。

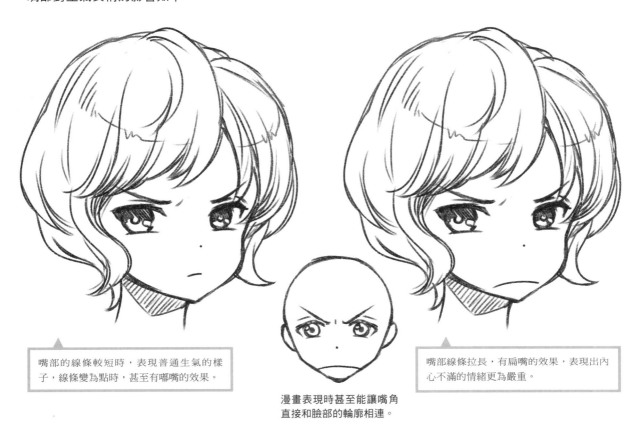

嘴部的線條較短時，表現普通生氣的樣子，線條變為點時，甚至有嘟嘴的效果。

漫畫表現時甚至能讓嘴角直接和臉部的輪廓相連。

嘴部線條拉長，有扁嘴的效果，表現出內心不滿的情緒更為嚴重。

下面是幾種不同的生氣表現。

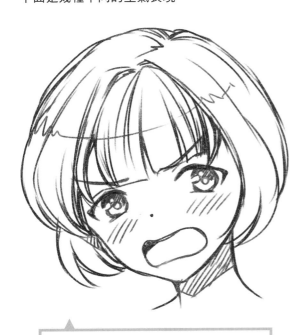

有些生氣是對另一種感情的掩飾，如為了掩飾害羞的生氣，眉毛和嘴巴表現出生氣的特徵，在臉頰處畫出紅暈。

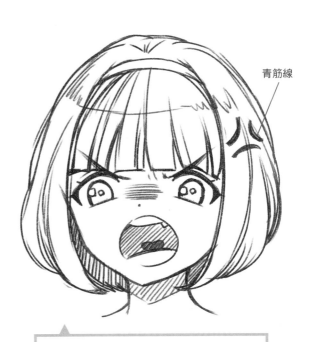

青筋線

憤怒程度較大時，眼睛可以不用塗黑，嘴部大張，甚至能看到喉嚨，同時還可以添加青筋線來增強憤怒感。

驚訝的表現

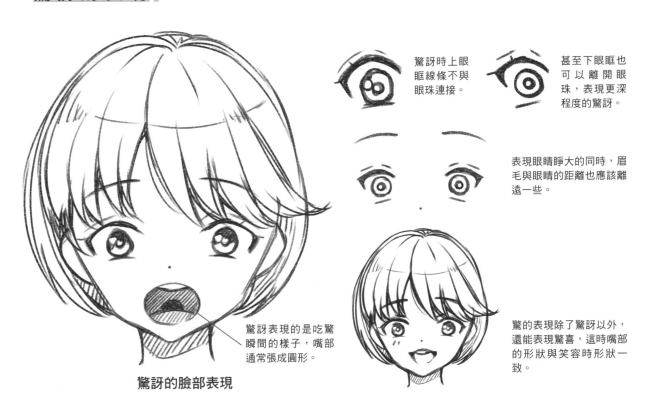

驚訝時上眼眶線條不與眼珠連接。

甚至下眼眶也可以離開眼珠,表現更深程度的驚訝。

表現眼睛睜大的同時,眉毛與眼睛的距離也應該離遠一些。

驚訝表現的是吃驚瞬間的樣子,嘴部通常張成圓形。

驚訝的臉部表現

驚的表現除了驚訝以外,還能表現驚喜,這時嘴部的形狀與笑容時形狀一致。

下面是幾種不同的驚訝表現。

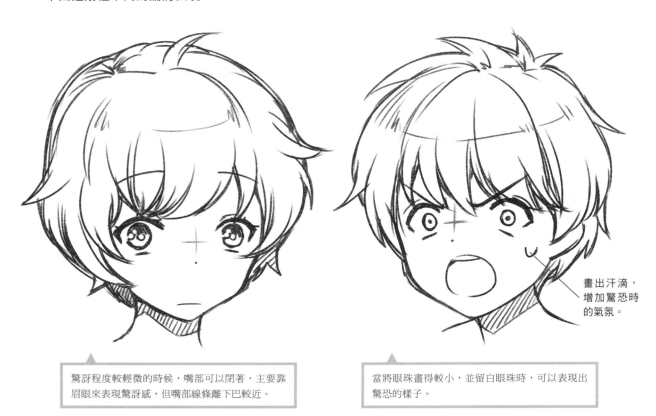

驚訝程度較輕微的時候,嘴部可以閉著,主要靠眉眼來表現驚訝感,但嘴部線條離下巴較近。

畫出汗滴,增加驚恐時的氣氛。

當將眼珠畫得較小,並留白眼珠時,可以表現出驚恐的樣子。

害羞的表現

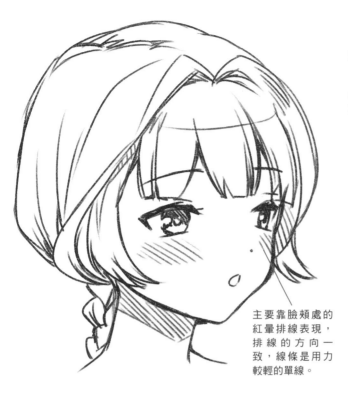

排線的輪廓近似於橢圓形。

 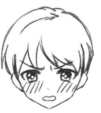 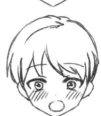

表示害羞的排線位置在下眼眶到嘴巴這個範圍內。

主要靠臉頰處的紅暈排線表現，排線的方向一致，線條是用力較輕的單線。

只要在臉部添加排線，無論是怎樣的表情都能表現出害羞，表現出的是不同狀態下害羞的樣子。

下面是幾種不同的害羞表現。

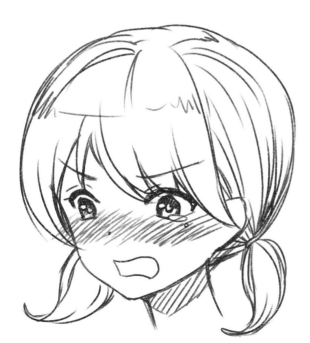 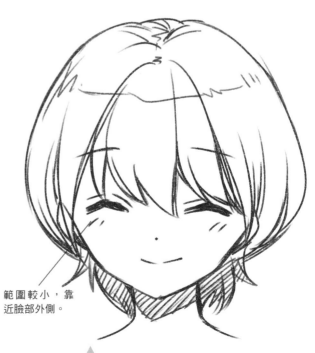

特別害羞時，可以用更加密集的排線表現，此時的表情配合微微生氣的表情更佳。

範圍較小，靠近臉部外側。

微微害羞的時候，可以用兩條較短的線條表現輕微的紅暈感。

2.6.2 漫畫式誇張表情的體現

漫畫家對表情的詮釋方式各有不同，這裡有一類較為誇張的表情只在漫畫中存在，這種表情通過對符號的運用，用簡單明瞭的線條，直觀而誇張地表現出角色的情緒。

簡化五官形成誇張

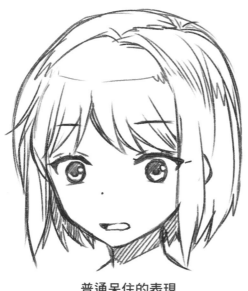 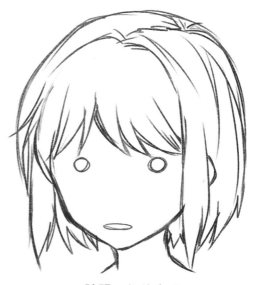

<div style="text-align:center">普通呆住的表現</div>

利用五官不同的運動變化帶來表情效果，這種表情反映的情緒較為自然。

<div style="text-align:center">誇張呆住的表現</div>

而直接將五官簡化成表情符號，表現出的情緒反而更加明顯，這樣顯得更加直觀和誇張。

增加符號形成誇張

■　達　人　一　言　■

符號的表現是漫畫家總結出來的，我們平時可以多收集各種表現表情的符號，來拓展我們對誇張表情的認識。

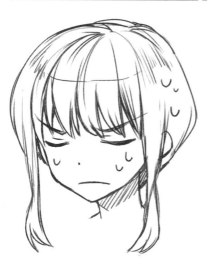 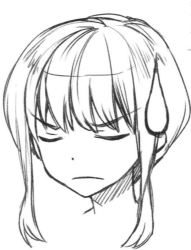 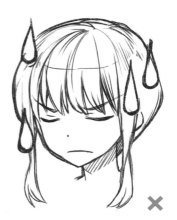

要誇張地表現一個人很無奈的狀態，可以畫出大量的汗水，這樣能增強畫面的表現力。

可以將所有汗滴誇張成一大滴汗水，這種汗水通常用封口的汗滴表現，位置通常在太陽穴附近。

過度添加封口的汗滴，容易造成視覺壓力，這樣畫是錯誤的。

眉眼部分的誇張表現

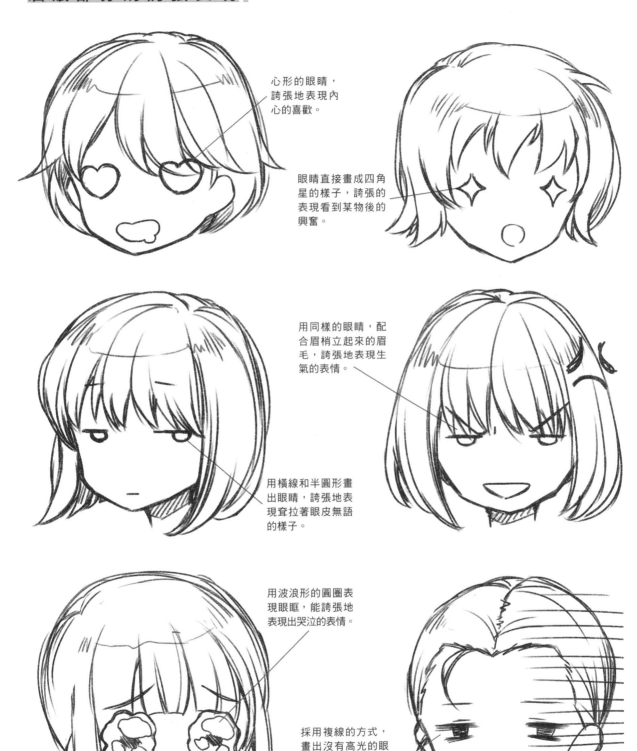

心形的眼睛，誇張地表現內心的喜歡。

眼睛直接畫成四角星的樣子，誇張的表現看到某物後的興奮。

用同樣的眼睛，配合眉梢立起來的眉毛，誇張地表現生氣的表情。

用橫線和半圓形畫出眼睛，誇張地表現耷拉著眼皮無語的樣子。

用波浪形的圓圈表現眼眶，能誇張地表現出哭泣的表情。

採用複線的方式，畫出沒有高光的眼睛，眼眶的線條都採用直線，這樣能表現出角色的失落情緒。

口鼻部分的誇張表現

將鼻子高高拉伸，誇張地表現出角色得意的樣子。

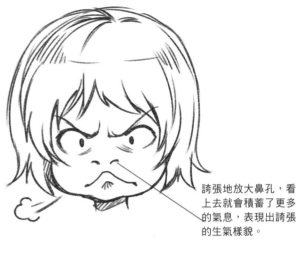

誇張地放大鼻孔，看上去就會積蓄了更多的氣息，表現出誇張的生氣樣貌。

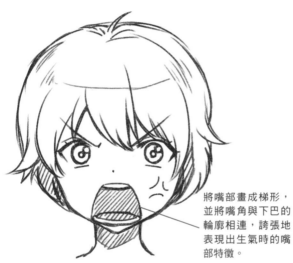

將嘴部畫成梯形，並將嘴角與下巴的輪廓相連，誇張地表現出生氣時的嘴部特徵。

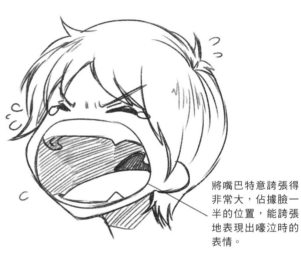

將嘴巴特意誇張得非常大，佔據臉一半的位置，能誇張地表現出嚎泣時的表情。

五官整體的誇張表現

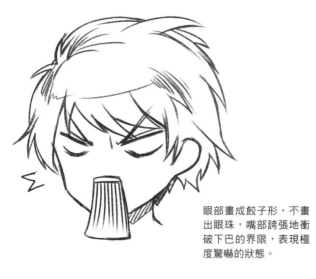

眼部畫成餃子形，不畫出眼珠，嘴部誇張地衝破下巴的界限，表現極度驚嚇的狀態。

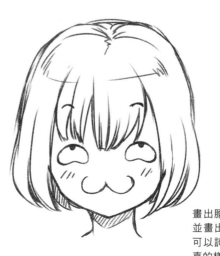

畫出腰子形的眼眶，並畫出貓嘴形的嘴，可以誇張地表現出暗喜的樣子。

第**3**章

自然而流暢！
揭開秀髮的繪製秘密

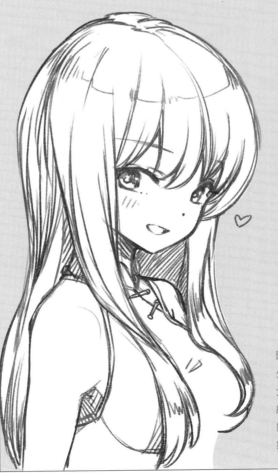

頭髮是繪製人物時的一個特殊部分，頭髮與皮膚的質感差異很大，繪製時需要特別注意頭髮的線條運用和質感表現。本章從繪製頭髮的基礎著手，對頭髮的繪製進行詳細講解。

3.1 頭髮的繪製基礎

繪製頭髮之前我們應該對頭髮有一個整體輪廓的認識，下面就一起來重新認識頭髮的構造，畫出準確的頭髮。

3.1.1 頭髮的用線

頭髮的髮絲是單線，通常以柔順的頭髮為美，所以我們繪製頭髮時，也需要使用到流暢的線條。頭髮的用線根據髮型的不同，有一定的區別。

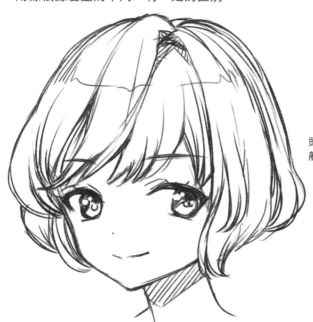

流暢頭髮用線的表現

頭髮的線條應該如行雲流水般，快速而流暢地畫出。

如果使用猶豫不定的線條，就不能表現出頭髮的柔順感。

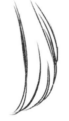

頭髮的輪廓也盡量一筆畫到位，可以用同樣長度的複線加深。

不要採用短直線拼湊頭髮的輪廓線，這樣看上去像是短毛粘在一起。

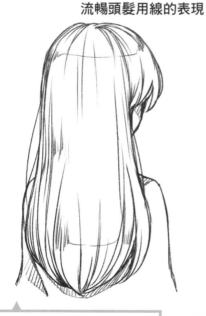

繪製較長頭髮的時候，不容易一筆到位，可用2~3條長線來拼接。

拼接點太明顯，或拼接次數太多，都不能表現長髮的柔順感。

用短線拼出鋸齒形的頭髮輪廓，就能表現出刺蝟頭的效果。

繪製男性短直髮時，可以採用一些短線。

3.1.2 從髮絲到髮簇

繪製頭髮時，首先要區別單根髮絲到多根髮絲形成的髮簇的概念。髮簇的表現並不需要我們畫出所有髮絲，但卻是一個讓頭髮產生造型感的重要概念。

髮絲與髮簇的概念

單根髮絲用單線表現，是頭髮組成的基礎單位。

無規則的增加髮絲的線條，不能組成大面積的頭髮。

用類似逗號形的輪廓來畫髮簇。髮簇才是繪畫意義上的頭髮基礎單位。

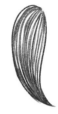

髮簇是一個輪廓的概念，不用仔細畫出髮簇內的每一根髮絲。

髮絲與髮簇的概念

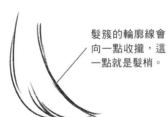

髮簇的輪廓線會向一點收攏，這一點就是髮梢。

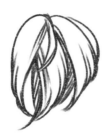

一個髮簇是由一塊髮絲方向一致的頭髮形成的。

不同方向的髮簇共同組成立體的頭髮結構，根據髮簇的粗細和層次的不同，形成自然的髮型。

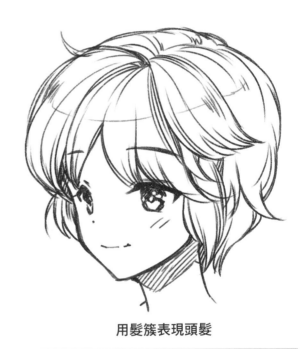

用髮簇表現頭髮

繪製完美髮簇的順序

1 首先用直線確定要畫出的髮簇的形狀，確定髮梢的位置。

2 用曲線畫出表現髮簇輪廓的線條，這個線條可以用流暢的長線加粗一些。

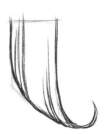

3 在髮簇內部添加一些短線，概括地表現髮絲的走向。

頭髮的分塊處理

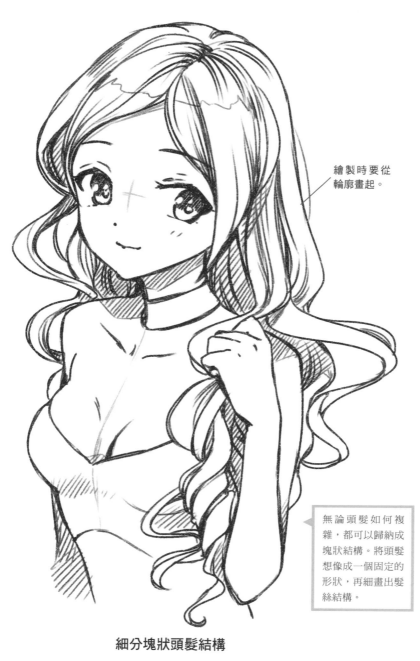

繪製時要從輪廓畫起。

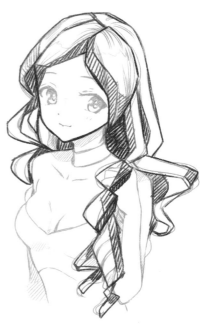

在繪製初期，我們可以畫出類似圖中的塊狀區域，在確定髮型的同時，讓頭髮的透視更加準確。

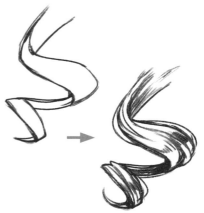

無論頭髮如何複雜，都可以歸納成塊狀結構。將頭髮想像成一個固定的形狀，再細畫出髮絲結構。

先用簡單的幾何圖形表現出髮塊的輪廓。再在輪廓的基礎上添加髮絲，表現出完整的頭髮。

細分塊狀頭髮結構

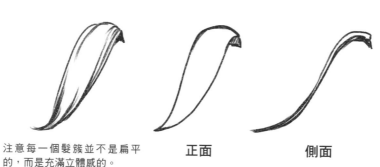

注意每一個髮簇並不是扁平的，而是充滿立體感的。

正面

側面

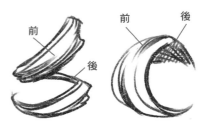

前　後　前　後

繪製一些特殊髮捲的時候，也要注意分清前後關係。

髮簇內的線條

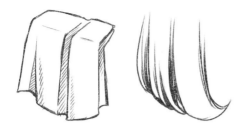

如同一塊布的凹陷處顏色會深一些一樣，髮簇內的線條實際表現的是向內凹陷部分的髮絲。

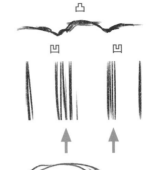

凸
凹 凹

將頭髮想像成一片，橫截面凹陷的部分添加出表現髮絲的線條。

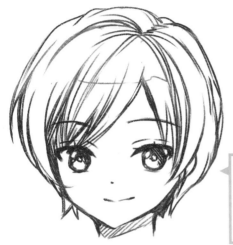

表現頭髮的線條分布不均勻，長短不一，這樣才能表現出自然的感覺。

初學者很容易將髮絲畫得非常平均，這樣的畫法是錯誤的。

來用髮簇畫出頭髮吧

TIP

檢查是否用線條的粗細來區分輪廓與髮絲的線條。

檢查是否先用簡單的線條畫出頭髮的輪廓，這個順序非常重要。

要畫出自然的頭髮，我們需要對髮根和髮梢重點處理。髮根的連接和髮梢的收攏感的處理方式，往往是容易忽略的要點。

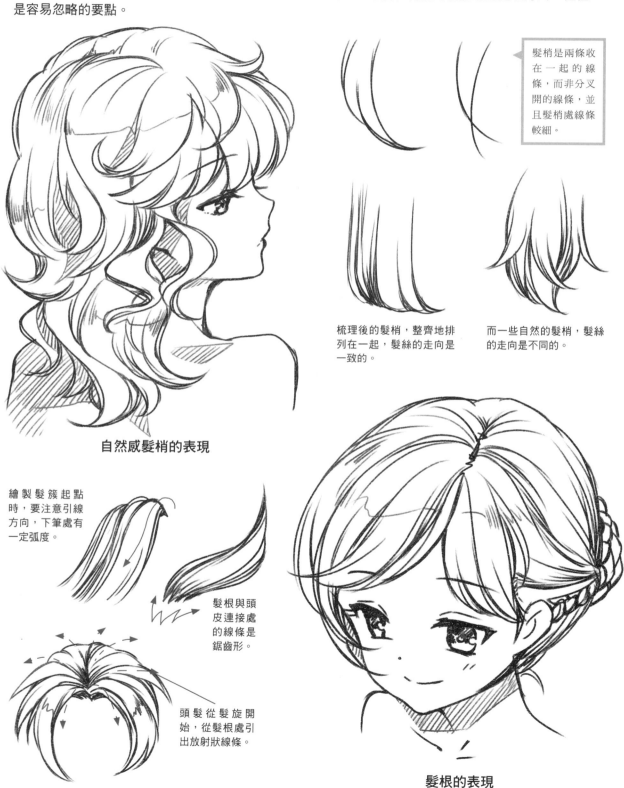

髮梢是兩條收在一起的線條，而非分叉開的線條，並且髮梢處線條較細。

自然感髮梢的表現

梳理後的髮梢，整齊地排列在一起，髮絲的走向是一致的。

而一些自然的髮梢，髮絲的走向是不同的。

繪製髮簇起點時，要注意引線方向，下筆處有一定弧度。

髮根與頭皮連接處的線條是鋸齒形。

頭髮從髮旋開始，從髮根處引出放射狀線條。

髮根的表現

_3.2 頭髮的生長方式

頭髮看似簡單，但要畫出準確的頭髮，需要對頭髮的生長範圍和生長方式有一定理性的瞭解，這一節我們就一起來學習一下關於表現頭髮生長的知識。

3.2.1 髮際線決定頭髮的生長範圍

所謂髮際線是頭皮與臉部皮膚的分界線，頭髮只能生長在髮際線內，繪製的時候我們一定要注意這個範圍，不要將頭髮畫到皮膚上去了。

髮際線的正側範圍

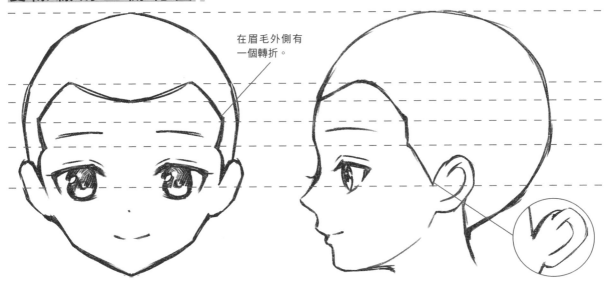

在眉毛外側有一個轉折。

從正面觀察，髮際線呈M形，髮際線收於耳鬢的位置，形成尖角。

正側面時，髮際線類似問號的上部分。

鬢角的輪廓比耳朵線條略靠前一些。

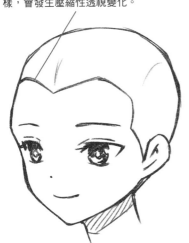

轉過一側的髮際線，與眼睛一樣，會發生壓縮性透視變化。

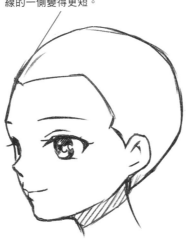

轉過較多角度時，髮際線的一側變得更短。

髮際線的透視

繪製時需要注意轉過一定角度後髮際線髮絲的透視變化。

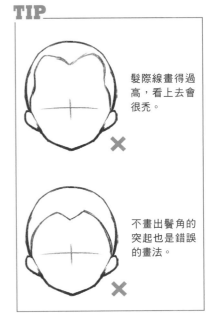

TIP

髮際線畫得過高，看上去會很禿。

不畫出鬢角的突起也是錯誤的畫法。

髮際線的背側範圍

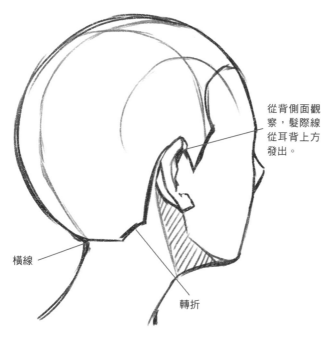

從背側面觀察,髮際線從耳背上方發出。

橫線

轉折

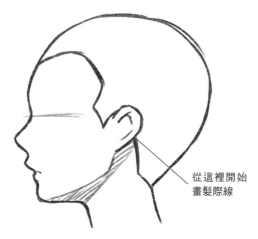

從這裡開始畫髮際線

髮際線從耳朵後繞過,與耳朵連接的地方並不是耳根,而是耳根偏後的位置。

這裡的髮際線由於透視而出現整體形狀上的壓縮。

注意髮際線與耳朵之間有一定的距離,灰色部分表示髮際線的輪廓,呈弧線繞過耳背的位置。

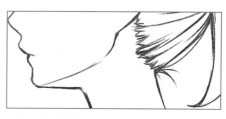

一些紮馬尾的髮型需要露出背側面的髮際線。

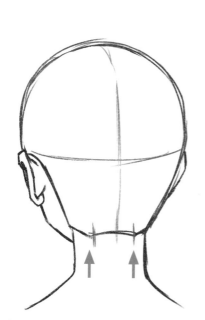

背面的髮際線整體呈一個梯形邊緣,注意畫出頸部筋處的兩處小的轉折。

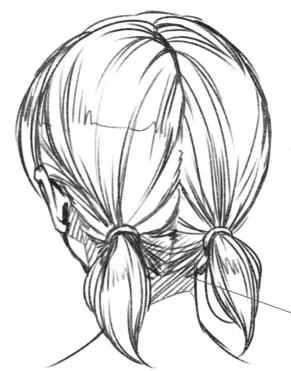

一些將頭髮梳起來的髮型,需要畫出背面的髮際線,注意背部髮際線的範圍要延伸到脖子的上方,如果畫得過短,會看上去頭髮較少。

這裡也要畫出頭髮,注意透過馬尾之間的髮際線處理。

3.2.2　髮際線的繪製方式

在表現不同髮型的時候，髮際線並不是一條單純的線條，一些髮際線被頭髮遮住，而一些向後梳起的頭髮，髮際線又有不同的表現。

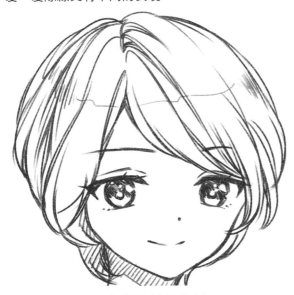

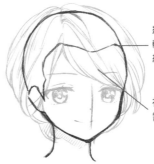

繪製時要注意頭髮的輪廓一定是超過髮際線範圍的。

被瀏海遮住的部分不需要硬畫出髮際線。

無髮際線的表現

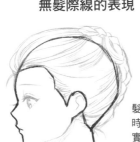

排列的短線。

髮際線在表示範圍時是一條單線，在實際繪畫中需要表現出髮絲。

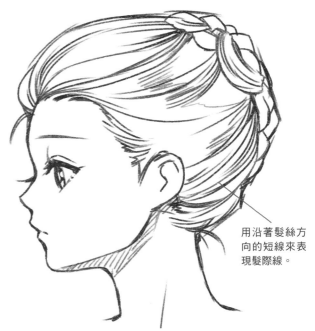

用沿著髮絲方向的短線來表現髮際線。

有髮際線的表現

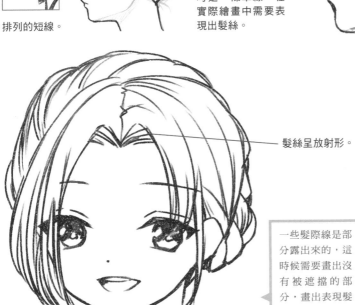

髮絲呈放射形。

一些髮際線是部分露出來的，這時候需要畫出沒有被遮擋的部分，畫出表現髮絲的線條。

這一部分是沒有被遮住的，呈放射形短線。

這一部分髮際線被頭髮遮住，直接畫出瀏海。

部分髮際線的表現

3.2.3　頭頂的表現

頭頂的部分比起瀏海所佔的面積顯得較少一些，往往初學者在繪製的時候容易忽視。頭頂是頭髮生根的地方，是每一根髮絲的起始點。

頭頂的不同表現

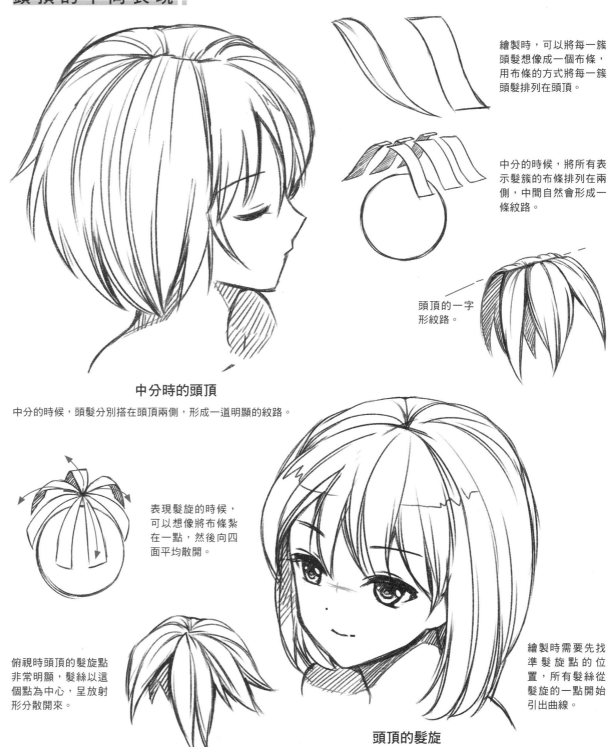

繪製時，可以將每一簇頭髮想像成一個布條，用布條的方式將每一簇頭髮排列在頭頂。

中分的時候，將所有表示髮簇的布條排列在兩側，中間自然會形成一條紋路。

頭頂的一字形紋路。

中分時的頭頂

中分的時候，頭髮分別搭在頭頂兩側，形成一道明顯的紋路。

表現髮旋的時候，可以想像將布條紮在一點，然後向四面平均散開。

俯視時頭頂的髮旋點非常明顯，髮絲以這個點為中心，呈放射形分散開來。

繪製時需要先找準髮旋點的位置，所有髮絲從髮旋的一點開始引出曲線。

頭頂的髮旋

頭頂的透視表現

向後的髮絲線條需要畫出，但線條較短。

靠近後方的線條變得密集。

髮旋的位置靠前。

後
前

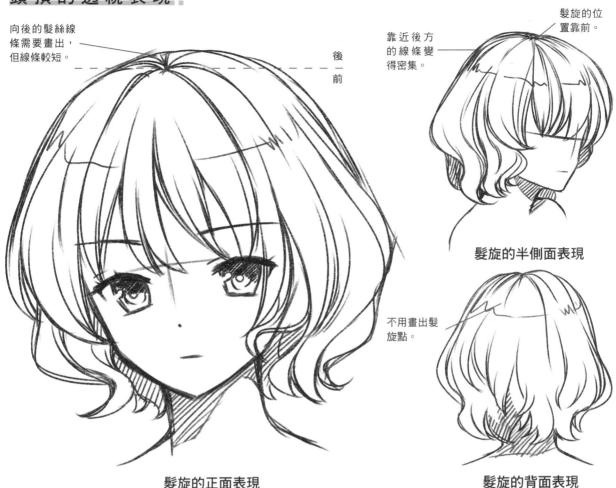

髮旋的半側面表現

不用畫出髮旋點。

髮旋的正面表現

繪製髮旋的時候，要明確地表明髮旋的中心。正面時靠前的髮絲線條較多，靠後的髮絲由於透視和遮擋的原因，顯得較短。

髮旋的背面表現

可以將髮絲的走向想像成西瓜的紋路，轉到背部時，就不會出現髮旋點。

TIP

髮旋的位置位於頭頂正中靠前的位置。

前髮

後髮

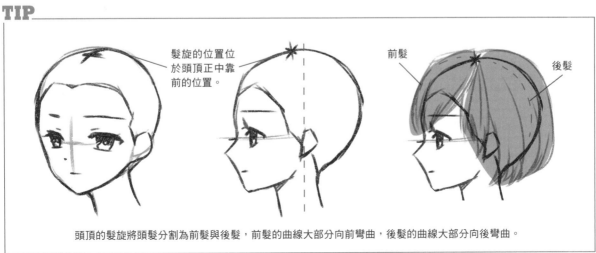

頭頂的髮旋將頭髮分割為前髮與後髮，前髮的曲線大部分向前彎曲，後髮的曲線大部分向後彎曲。

3.2.4 檢查頭髮的輪廓線

我們在繪製頭髮的時候還要特別注意一點，就是頭髮輪廓與頭皮輪廓之間的距離，頭髮輪廓永遠是高於頭皮輪廓。

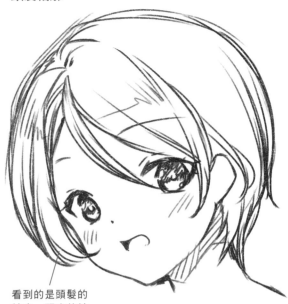

看到的是頭髮的輪廓，頭皮的輪廓被遮擋。

檢查頭頂的輪廓

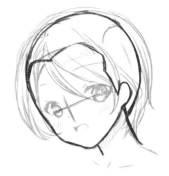

繪製頭髮的時候，我們需要先搞清楚頭皮的輪廓，頭髮是以這個輪廓為基礎生長出來的。

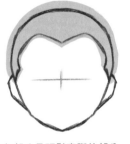

灰色部分是頭髮實際的部分，繪製時要融入頭髮厚度的概念。

頭髮的輪廓，即使最低的位置，也不能在頭皮輪廓之內。

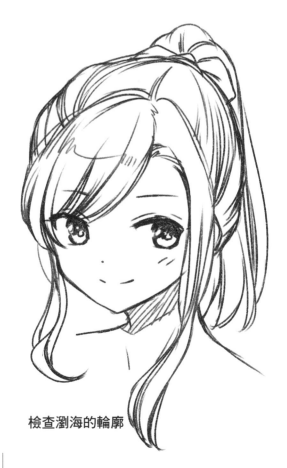

檢查瀏海的輪廓

瀏海的部分也不可以超過髮際線的範圍，瀏海縫隙最高處最多只能和髮際線邊緣高度一致。

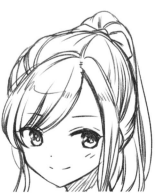

一些初學者在繪製瀏海的時候，很容易將瀏海縫隙畫得過高，這樣會讓額頭看上去比較禿。

3.2.5 頭髮的效果表現

頭髮的質感與皮膚差異很大，為了表現出這種差異，我們引入頭髮效果的概念，用光澤和色調等方式來表現出不同的髮質。

光澤的產生方式

頭髮會產生與身體其他部分不同的高光。

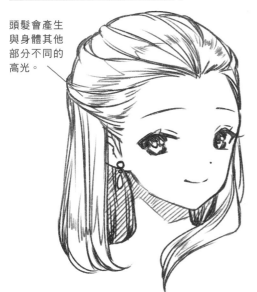

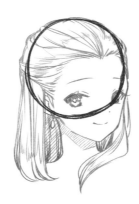

繪製光澤前，要對頭部抱有立體的意識，找準光源畫出形狀準確的高光。

光源

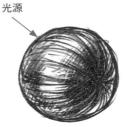

將頭部想像成一個繡球，有明顯光源以後，光澤的方向和形狀就一目瞭然了。

光澤總是沿著髮絲方向，呈曲線排列的。

光澤的表現方式

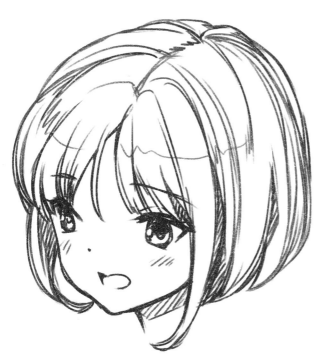

用分界線表現光澤

用短線表現光澤，這種方法畫出的光澤顯得比較閃亮。

注意光澤線條要沿著髮絲的走向畫出。

畫出高光的輪廓線，以內的部分就是高光。

可以用輪廓線，表現高光範圍的方式來表現頭髮的光澤。

不 同 色 調 的 頭 髮 表 現

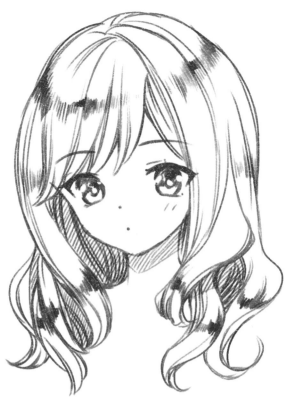

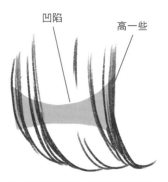

凹陷　　　高一些

濃 ↑
↓ 淡

排線的輪廓線在髮絲兩側總是
比中間要高一些。

排線時要注意濃淡區別，靠近
頭頂的一端較濃，靠近髮梢的
一側較淡。

淺色系髮色表現

> 可以用留白表現淺色系髮色，再用排線的方式表現高光。

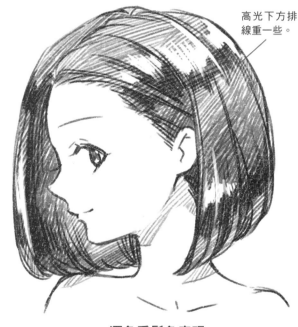

高光下方排
線重一些。

深色系髮色表現

> 用排線的方式表現出深色的頭髮，再用擦出的方式畫出白色的
> 高光，可以表現出深色系的髮色。

TIP

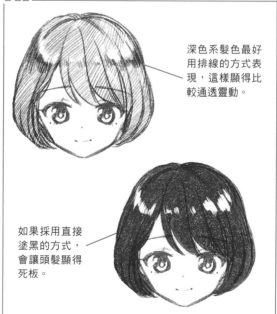

深色系髮色最好
用排線的方式表
現，這樣顯得比
較通透靈動。

如果採用直接
塗黑的方式，
會讓頭髮顯得
死板。

深 ◄─────► 淺

排線時要注意，
頭髮處於臉部後
方時，靠近輪廓
線部分的色調要
淺一些。

排線可以用不
同角度的短線
拼湊在一起。

光澤與轉折

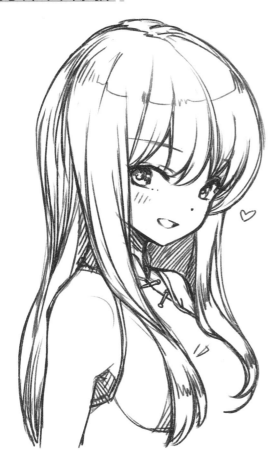

直髮自然下垂時，不會產生很多的高光。

當直髮遇到障礙，走向發生改變時，會產生高光。

當頭髮與身體某部位接觸，並且改變了髮絲的走向時，要注意高光也會發生一些改變。

捲髮本身的捲曲度較多，需要表現的光澤部分更多一些。

頭髮的硬度

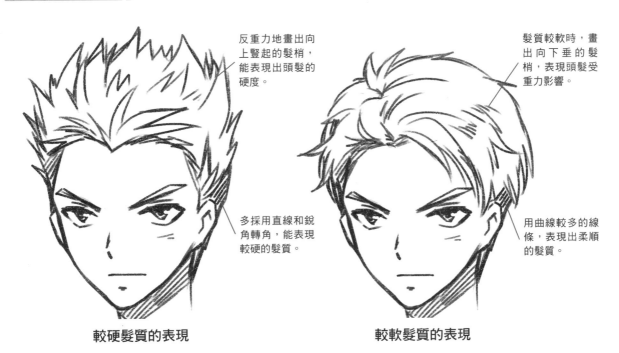

反重力地畫出向上豎起的髮梢，能表現出頭髮的硬度。

髮質較軟時，畫出向下垂的髮梢，表現頭髮受重力影響。

多採用直線和銳角轉角，能表現較硬的髮質。

用曲線較多的線條，表現出柔順的髮質。

較硬髮質的表現　　　　　　　較軟髮質的表現

3.3 用髮簇來造型吧

髮型對頭部的造型較為重要，很多初學者不會使用髮簇來對頭髮造型。下面我們就通過一些實際的例子，一起來學習如何塑造髮型。

3.3.1 不同的瀏海造型

瀏海的位置在額頭部分，在視覺效果上十分顯眼，因此畫好瀏海非常重要，不同的瀏海造型對髮型也有較大的影響。

瀏海的分類

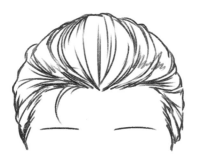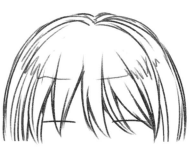

無瀏海的造型

> 無瀏海就是我們常說的背頭，髮絲走向沿著頭皮向後。

短瀏海的造型

> 短瀏海的長度通常在眉毛以上，從視覺效果上講能讓額頭看上去短一些。

長瀏海的造型

> 長瀏海通常會遮住眉毛，但注意不要過長，不能遮住眼睛。

瀏海的繪製範圍

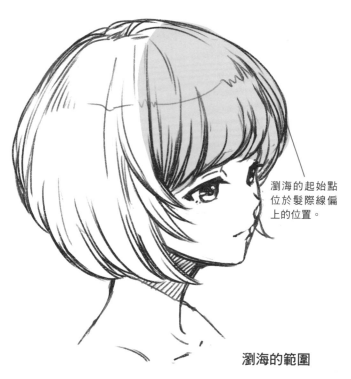

瀏海的起始點位於髮際線偏上的位置。

瀏海的範圍

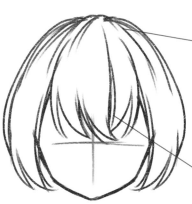

瀏海從這裡下筆，但並不意味著這裡就是髮際線。

髮際線被瀏海遮擋，因此足夠的瀏海面積是必要的。

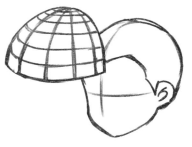

繪製瀏海時可以將瀏海當做一個弓起的弧面，沿著頭部的立體結構排列髮絲。

瀏海正側面的造型方式

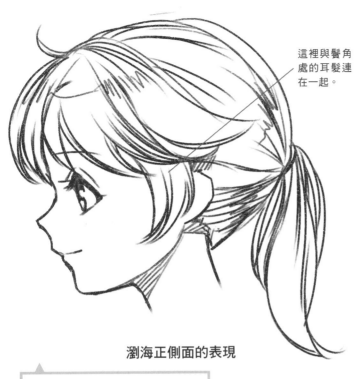

瀏海正側面的表現

正側面時瀏海只能觀察到一部分，繪製時要注意瀏海與鬢角頭髮的連接。

這裡與鬢角處的耳髮連在一起。

瀏海是有一定厚度的，而並非緊緊貼在額頭上，繪製時要注意。

正側面角度也要畫出一些另一側的瀏海，表現這一側瀏海的存在。

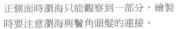

一起來畫出瀏海吧

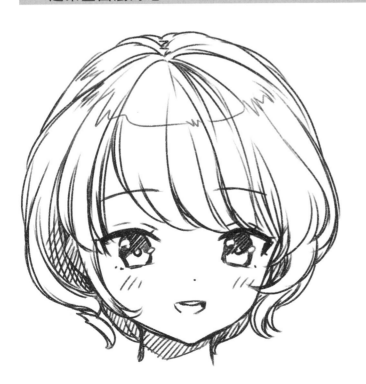

TIP

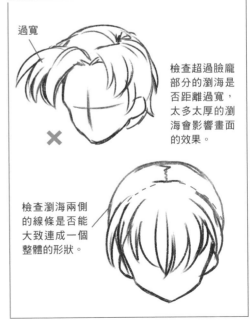

過寬

檢查超過臉龐部分的瀏海是否距離過寬，太多太厚的瀏海會影響畫面的效果。

檢查瀏海兩側的線條是否能大致連成一個整體的形狀。

3.3.2　自然的短髮

短髮通常層次感強，較為蓬鬆，給人清爽的感覺。在繪製的時候，要搞清楚短髮是由較短的髮簇構成的，用線應該遵循一定的規律。

短髮的塑造秘訣

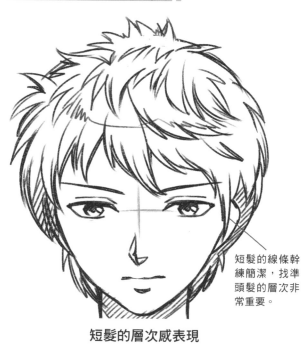

短髮的線條幹練簡潔，找準頭髮的層次非常重要。

短髮的層次感表現

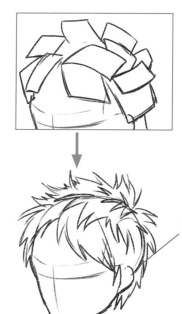

起草時，將髮簇用幾何圖形分割出來。

可以將頭髮想像成一片一片的結構，再在每一片上分割出髮絲。

短髮的厚度

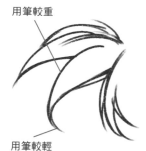

用筆較重

用筆較輕

注意用線的力道，通常在髮梢處快速提筆，形成漸隱的效果，表現出髮絲的輕盈感。

切忌將頭髮畫得很薄，這樣會顯得頭髮很少，影響畫面的效果。

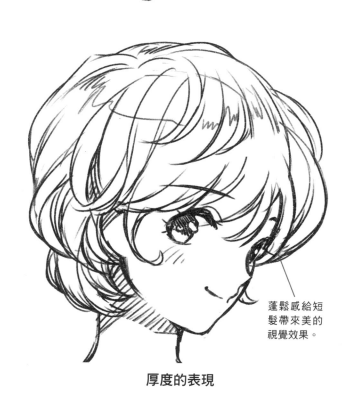

蓬鬆感給短髮帶來美的視覺效果。

厚度的表現

找 準 髮 旋 的 位 置

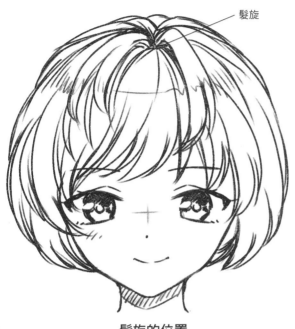

髮旋

髮旋的位置

有的髮旋處於頭部的後方,繪製時要想像出這一點,再確定髮絲的走向。

> 找準髮旋的位置,從髮旋處開始引出線條,這樣頭髮會顯得比較自然。

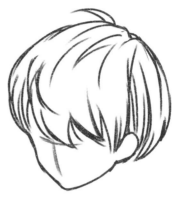

髮旋位於頭部後方的,髮絲走向不相交於一點。

短 髮 與 頸 部 的 銜 接

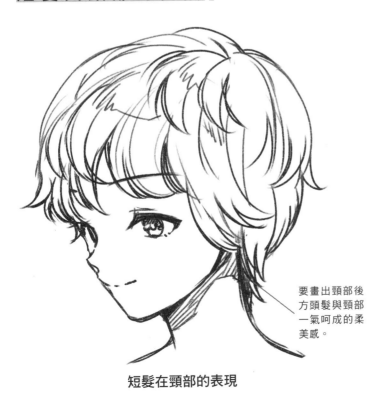

要畫出頸部後方頭髮與頸部一氣呵成的柔美感。

短髮在頸部的表現

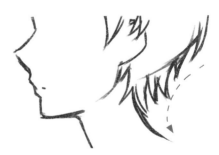

短髮在後腦勺處越來越短,呈一個梯度過渡到脖子部分,要畫出碎髮收斂的感覺。

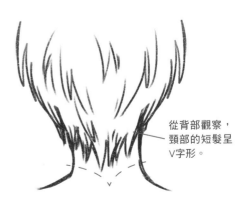

從背部觀察,頸部的短髮呈V字形。

3.3.3　柔順的長髮

長髮通常是指過肩長度的頭髮，女性長髮居多，長髮由於線條較長，通常與身體有較多的接觸。在繪製長髮的時候，要注意長髮的整體造型與線條的流暢。

長髮的整體造型

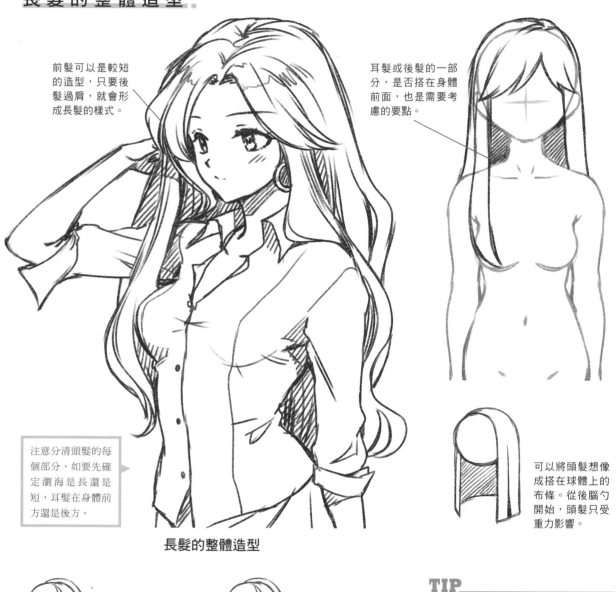

前髮可以是較短的造型，只要後髮過肩，就會形成長髮的樣式。

耳髮或後髮的一部分，是否搭在身體前面，也是需要考慮的要點。

注意分清頭髮的每個部分，如要先確定瀏海是長還是短，耳髮在身體前方還是後方。

可以將頭髮想像成搭在球體上的布條。從後腦勺開始，頭髮只受重力影響。

長髮的整體造型

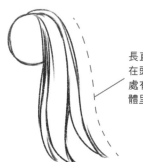

長直髮通常只在頭頂和髮梢處有弧線，整體呈S形。

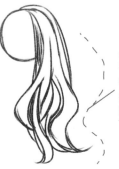

長捲髮通常在髮梢處彎曲得較厲害，髮捲本身形狀固定，不會因為下垂而變直。

TIP

即使是自然下垂的直髮，在髮梢處也要畫出一些弧度，避免畫成直線式的髮梢，這樣會有不自然的感覺。

長直髮的繪製要點

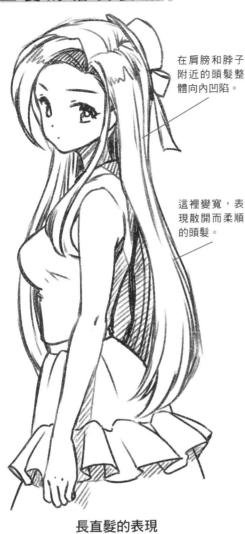

在肩膀和脖子附近的頭髮整體向內凹陷。

這裡變寬，表現散開而柔順的頭髮。

髮絲線條起伏都較為微弱，弧度較大，一些透過身體的部分，可以用接近直線的線條表現。

頭髮的整個線條是弧度的，但由於身體遮擋只能看到一部分，線條接近直線。

長直髮的表現

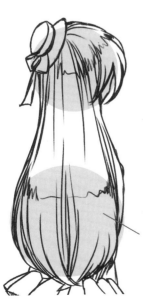

長直髮整體造型並不是全直的，而是像一個葫蘆形，髮梢處較寬。

注意葫蘆形是指頭髮整體，頭部形狀較圓，髮梢處是一個更大的圓。

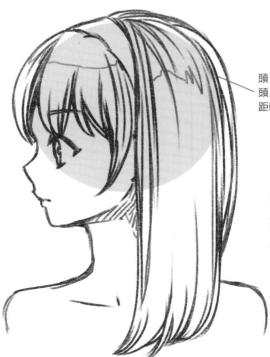

頭髮的輪廓與頭皮的輪廓間距較少。

長髮有一定重量，所以頭頂部分的頭髮厚度應該適當得畫得薄一些。

長捲髮的造型要點

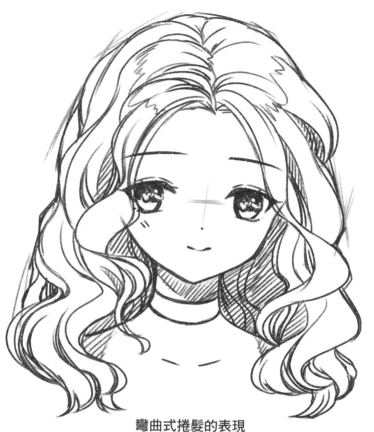

彎曲式捲髮的表現

可以將彎曲式捲髮的髮簇想像成在一個平面上的兩條線條，線條之間只有粗細變化，但不會相交。

線條之間是有粗細變化的，如果線條平行，畫出的髮簇就不會顯得自然。

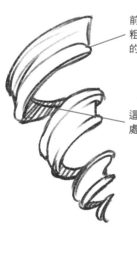

前方的形狀較粗，處於後方的形較細。

這裡較細，並且處於陰影區域。

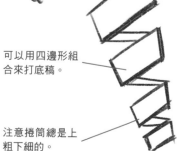

可以用四邊形組合來打底稿。

注意捲筒總是上粗下細的。

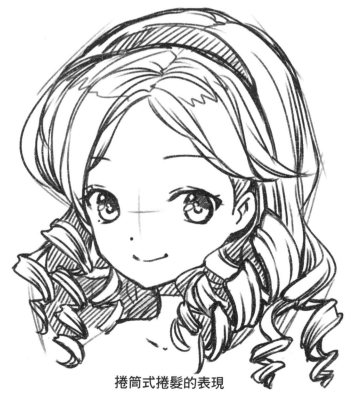

捲筒式捲髮的表現

3.3.4 男性髮型的繪製訣竅

男性的髮型不如女性般豐富，但不同的造型和線條運用也能形成多樣的變化。男性的髮絲通常較硬，形成的髮簇形狀也更像有稜角的幾何形。

刺蝟頭的造型方式

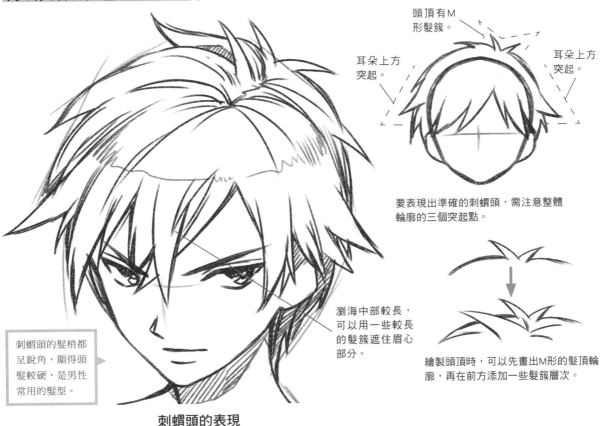

頭頂有M形髮簇。

耳朵上方突起。

耳朵上方突起。

要表現出準確的刺蝟頭，需注意整體輪廓的三個突起點。

瀏海中部較長，可以用一些較長的髮簇遮住眉心部分。

繪製頭頂時，可以先畫出M形的髮頂輪廓，再在前方添加一些髮簇層次。

刺蝟頭的髮梢都呈銳角，顯得頭髮較硬，是男性常用的髮型。

刺蝟頭的表現

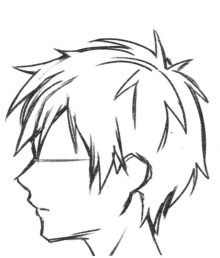

刺蝟頭的正側面表現

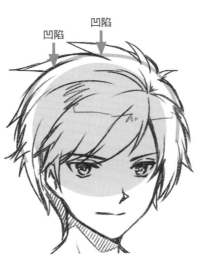

凹陷

凹陷

注意刺蝟頭的凹陷處連線，要與頭皮輪廓保證大概一致。

✕

如果凹陷的連線不是沿著頭皮的形狀，有可能造成頭部輪廓變形的錯覺。

寸頭的造型方式

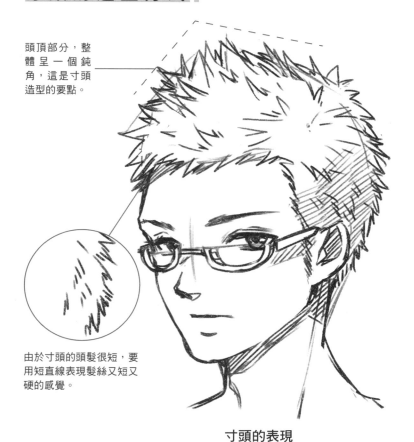

頭頂部分，整體呈一個鈍角，這是寸頭造型的要點。

由於寸頭的頭髮很短，要用短直線表現髮絲又短又硬的感覺。

寸頭的表現

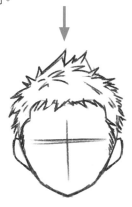

在起稿的時候，可以用短直線確定髮絲的走向。

確定髮絲走向後再畫出具體髮絲的形狀，這樣比較容易掌握住寸頭的整體造型。

背頭的造型方式

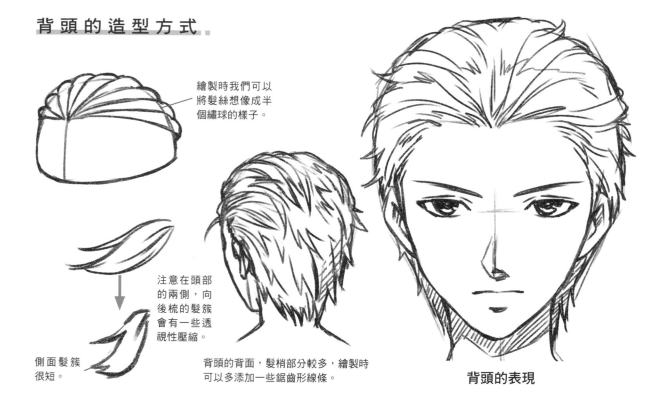

繪製時我們可以將髮絲想像成半個繡球的樣子。

注意在頭部的兩側，向後梳的髮簇會有一些透視性壓縮。

側面髮簇很短。

背頭的背面，髮梢部分較多，繪製時可以多添加一些鋸齒形線條。

背頭的表現

3.3.5 女性束髮的繪製訣竅

在女性髮型中，各式各樣的束髮是髮型造型的一個重點，不同的束髮能讓頭髮有更多變化。繪製束髮的時候，要注意束縛點對髮絲走向的影響。

束髮的基本畫法

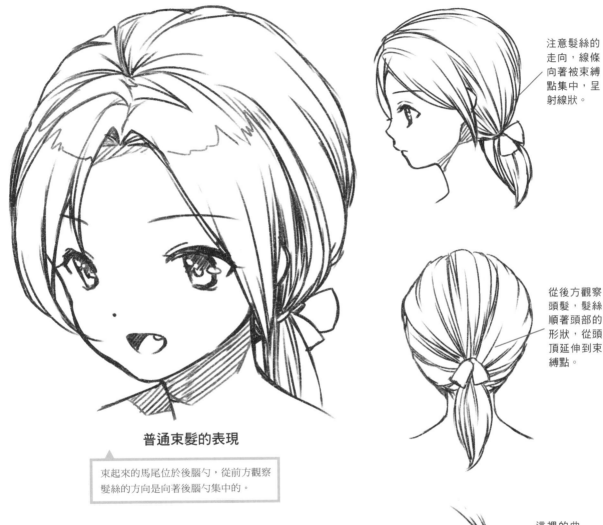

注意髮絲的走向，線條向著被束縛點集中，呈射線狀。

從後方觀察頭髮，髮絲順著頭部的形狀，從頭頂延伸到束縛點。

普通束髮的表現

束起來的馬尾位於後腦勺，從前方觀察髮絲的方向是向著後腦勺集中的。

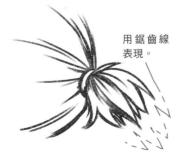

用鋸齒線表現。

較短的馬尾，頭髮從被束縛點開始散開，髮梢呈鋸齒形。

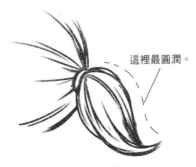

這裡最圓潤。

較長一些的馬尾，被束縛點較窄，中間比較寬，到髮梢處迅速收尾。

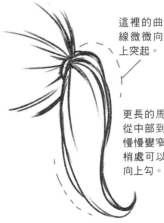

這裡的曲線微微向上突起。

更長的馬尾，從中部到髮梢慢慢變窄，髮梢處可以畫成向上勾。

束縛點的高低

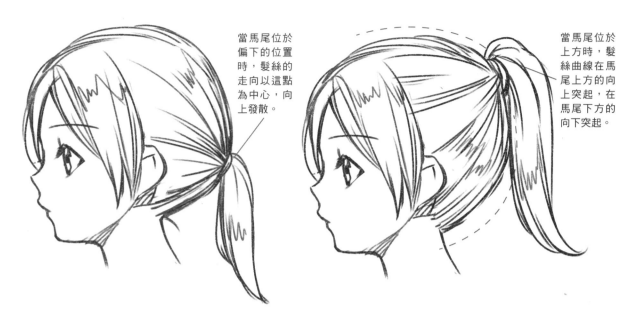

當馬尾位於偏下的位置時，髮絲的走向以這點為中心，向上發散。

當馬尾位於上方時，髮絲曲線在馬尾上方的向上突起，在馬尾下方的向下突起。

多束縛點的髮型

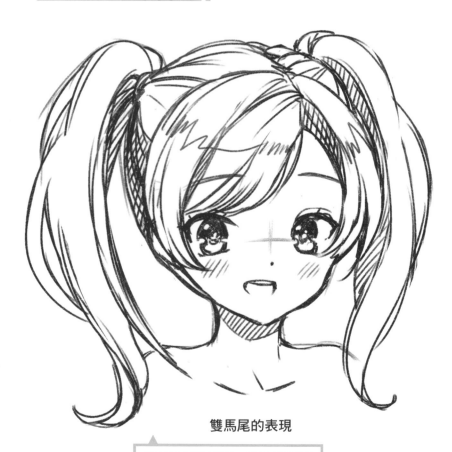

雙馬尾的表現

雙馬尾有兩個束縛點，通常頭髮紮得較高，髮絲的方向分別向兩側集中。

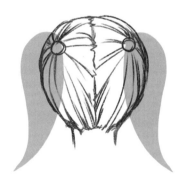

從背面觀察馬尾，髮絲從正中分成左右兩部分，形成兩個放射線區域。

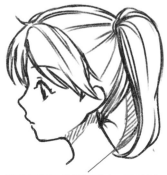

繪製正側面的雙馬尾時，可以用一些陰影表現另一側的馬尾，以區別單馬尾。

盤髮的表現方式

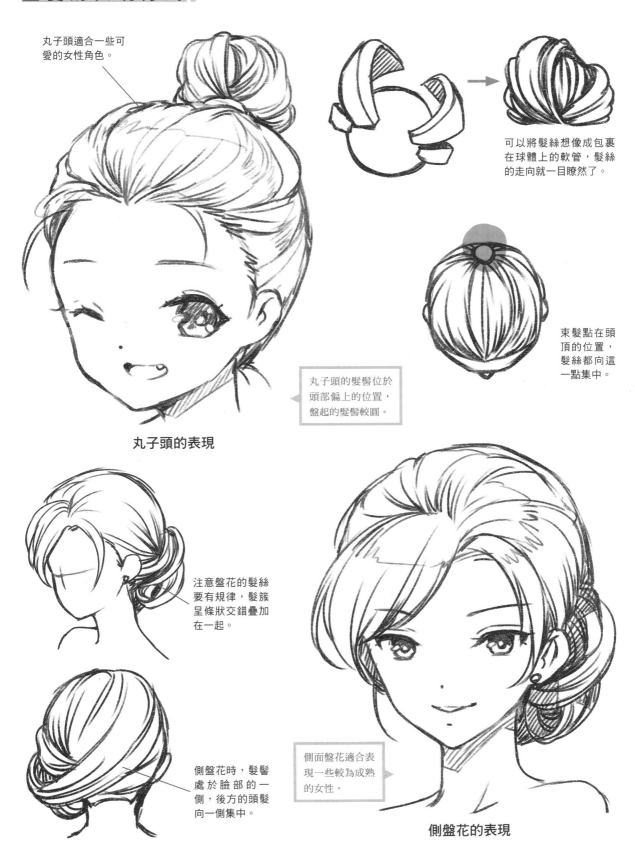

丸子頭適合一些可愛的女性角色。

可以將髮絲想像成包裹在球體上的軟管，髮絲的走向就一目瞭然了。

束髮點在頭頂的位置，髮絲都向這一點集中。

丸子頭的髮髻位於頭部偏上的位置，盤起的髮髻較圓。

丸子頭的表現

注意盤花的髮絲要有規律，髮簇呈條狀交錯疊加在一起。

側盤花時，髮髻處於臉部的一側，後方的頭髮向一側集中。

側面盤花適合表現一些較為成熟的女性。

側盤花的表現

辮子的表現方式

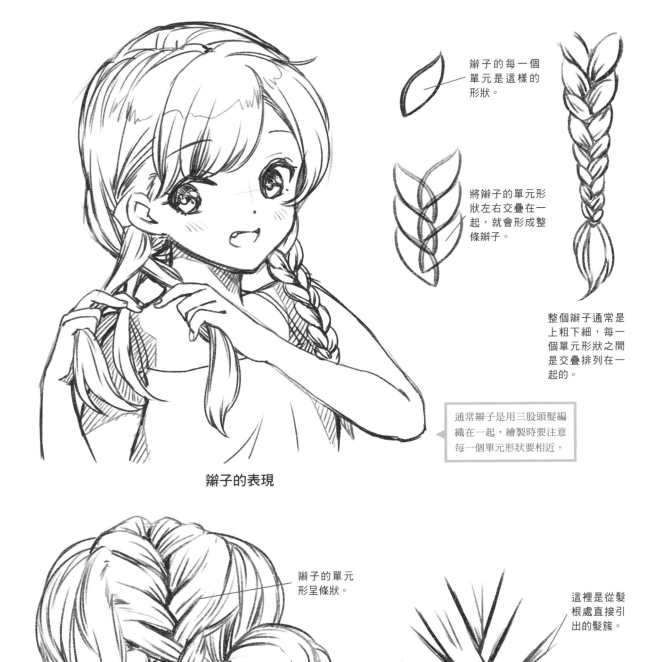

辮子的每一個單元是這樣的形狀。

將辮子的單元形狀左右交疊在一起,就會形成整條辮子。

整個辮子通常是上粗下細,每一個單元形狀之間是交疊排列在一起的。

通常辮子是用三股頭髮編織在一起,繪製時要注意每一個單元形狀要相近。

辮子的表現

辮子的單元形呈條狀。

一些辮子從頭髮根部直接開始編織,髮絲的線條直接從髮根處引出。

這裡是從髮根處直接引出的髮簇。

這裡是下垂部分的頭髮編織而成的髮簇。

3.4 頭髮的不同狀態

頭髮質地柔軟，受外界的影響較大，例如頭髮經常會被身體所阻擋、被風吹起，或者受到水的影響，都會呈現出不同的狀態。

3.4.1 長髮與身體阻擋

頭髮與身體的接觸較多，在頭髮下垂的部分，身體的結構會對頭髮形成一定的阻擋。當身體對頭髮產生阻擋時，頭髮線條的走向會發生較大的變化。

耳朵對頭髮的阻擋

微小的改變，讓頭髮的表現更加準確。

髮絲只在耳朵處發生方向改變，經過耳背後又自然下垂。

如果忽略耳朵的阻擋，畫出直線下垂的頭髮，耳朵就會失去立體感。

耳背的立體結構會對頭髮產生較小的影響，通常一絡髮簇會因為耳朵而產生髮絲方向的改變。

肩膀對頭髮的阻擋

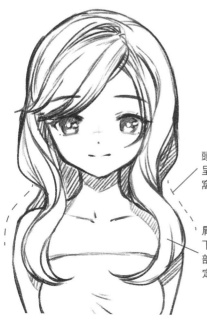

頭髮在肩膀處呈八字形向腋窩的方向彎。

肩膀通常會對下垂的耳髮和部分後髮有一定影響。

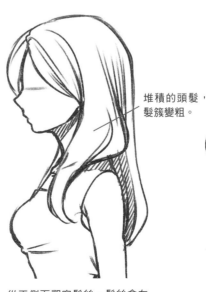

堆積的頭髮，髮簇變粗。

從正側面觀察髮絲，髮絲會在肩膀處產生一個堆積的效果。

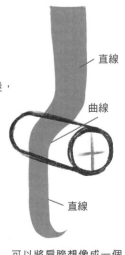

直線

曲線

直線

可以將肩膀想像成一個圓柱體，頭髮經過圓柱體的曲面後線條變化為曲線。

身 體 對 頭 髮 的 阻 擋

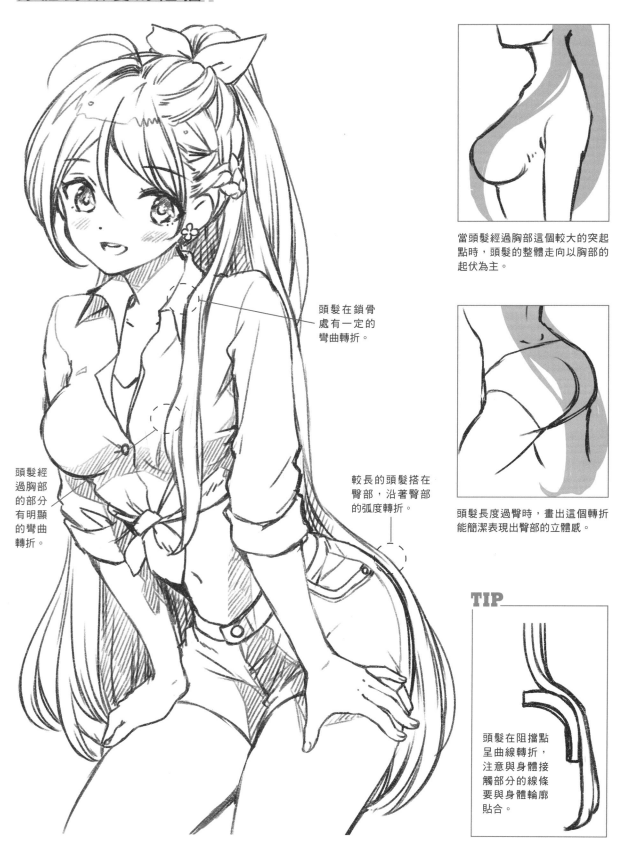

當頭髮經過胸部這個較大的突起點時，頭髮的整體走向以胸部的起伏為主。

頭髮長度過臀時，畫出這個轉折能簡潔表現出臀部的立體感。

頭髮在鎖骨處有一定的彎曲轉折。

頭髮經過胸部的部分有明顯的彎曲轉折。

較長的頭髮搭在臀部，沿著臀部的弧度轉折。

TIP

頭髮在阻擋點呈曲線轉折，注意與身體接觸部分的線條要與身體輪廓貼合。

3.4.2 風與頭髮

風對質量相對較輕的頭髮有較大影響，頭髮的髮絲方向會隨風向發生變化。

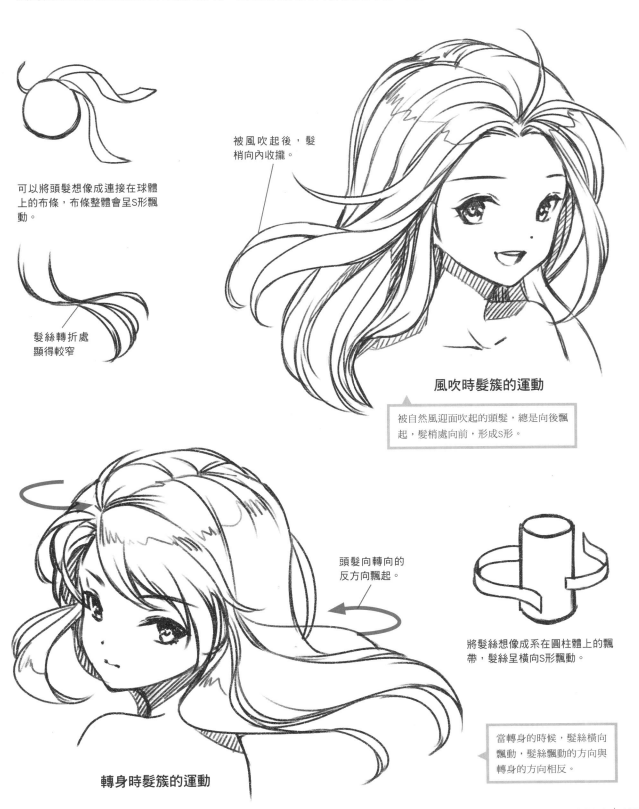

可以將頭髮想像成連接在球體上的布條，布條整體會呈S形飄動。

髮絲轉折處顯得較窄

被風吹起後，髮梢向內收攏。

風吹時髮簇的運動

被自然風迎面吹起的頭髮，總是向後飄起，髮梢處向前，形成S形。

頭髮向轉向的反方向飄起。

將髮絲想像成系在圓柱體上的飄帶，髮絲呈橫向S形飄動。

當轉身的時候，髮絲橫向飄動，髮絲飄動的方向與轉身的方向相反。

轉身時髮簇的運動

3.4.3 濕潤的頭髮

頭髮在乾燥和濕潤的狀態下顯現出的樣子差異較大,在被水沾濕以後,髮絲之間的空氣減少,頭髮不再顯得蓬鬆,頭髮與身體之間更貼合。

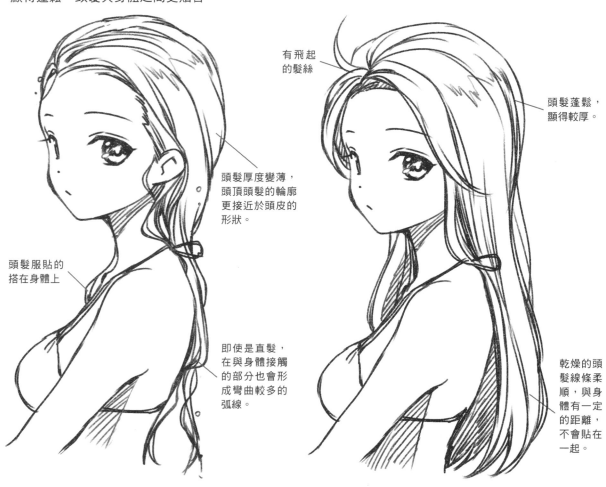

有飛起的髮絲

頭髮蓬鬆,顯得較厚。

頭髮厚度變薄,頭頂頭髮的輪廓更接近於頭皮的形狀。

頭髮服貼的搭在身體上

即使是直髮,在與身體接觸的部分也會形成彎曲較多的弧線。

乾燥的頭髮線條柔順,與身體有一定的距離,不會貼在一起。

濕潤和乾燥頭髮的對比表現

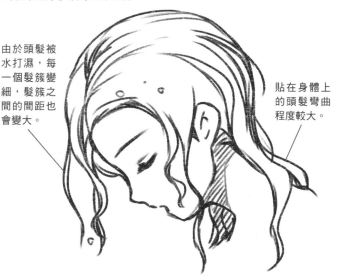

由於頭髮被水打濕,每一個髮簇變細,髮簇之間的間距也會變大。

貼在身體上的頭髮彎曲程度較大。

蓬鬆的頭髮通常髮梢處會變寬再收尾。

濕潤的頭髮直接由粗到細變化。

第4章

手部秘訣大公開！
告別斷臂維納斯

一些內行在觀察一幅人物畫的好壞時，首先觀察臉部，其次就會檢查手部
是否畫得好，因此手部的表現非常重要。有些初學者不會畫手，就造成了
「斷臂維納斯」的尷尬狀況。本章將細緻剖析手部的繪製方式，讓我們一
起來學習手部的繪製訣竅吧！

4.1 構成手部的幾何形

人物的手非常靈活，不同動作的手部形態是截然不同的。要畫好手，就需要將複雜的手部結構轉化為較為簡單的幾何形來理解。

4.1.1 觀察自己的手部

在繪畫中，觀察起到很大的作用，只有將物體的形態觀察準確了，才能在腦海裡建立起迅速畫出物體的思維，繪製手部的時候也一樣，我們可以重點觀察手部的各種形態。

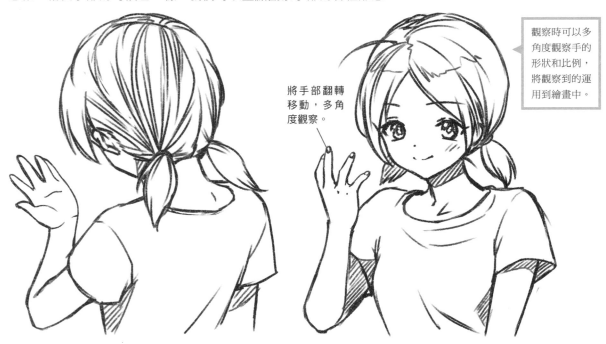

將手部翻轉移動，多角度觀察。

觀察時可以多角度觀察手的形狀和比例，將觀察到的運用到繪畫中。

TIP

總體來講，觀察手部的時候可以重點觀察下面這些要點：

■ **觀察形狀**
觀察每一根手指的長短，與相鄰的手指進行粗細比較。

■ **轉換角度**
觀察各個角度下手部每個部分的形態。

■ **找準關節**
讓手部做出不同的動作，找準每一個關節的位置。

■ **明晰透視**
將手部轉化成幾何模型，用透視法則去規範手。

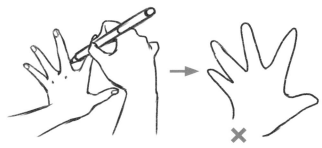

一些初學者喜歡沿著手指邊緣畫出手的線條，實際上這樣只能表現手的大致形狀，卻不能表現手的立體感。

多翻轉幾個角度來觀察手部，對繪畫非常有幫助，全方位地認識手部，才是觀察的目的所在。

手部的形狀較為複雜，我們可以將手部想像為一些形狀簡單的幾何體，用這些形狀來類比手的結構，起到準確認識並表現手部的作用。

手掌的形狀

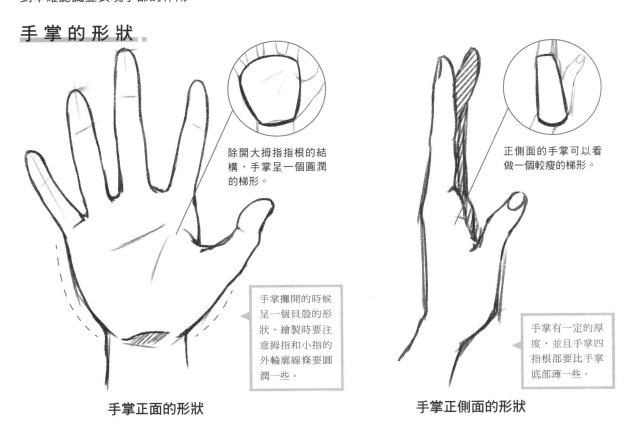

除開大拇指指根的結構，手掌呈一個圓潤的梯形。

正側面的手掌可以看做一個較瘦的梯形。

手掌攤開的時候呈一個貝殼的形狀，繪製時要注意拇指和小指的外輪廓線條要圓潤一些。

手掌有一定的厚度，並且手掌四指根部要比手掌底部薄一些。

手掌正面的形狀

手掌正側面的形狀

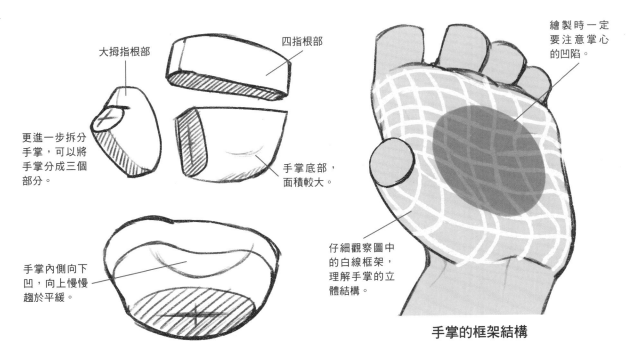

大拇指根部

四指根部

繪製時一定要注意掌心的凹陷。

更進一步拆分手掌，可以將手掌分成三個部分。

手掌底部，面積較大。

手掌內側向下凹，向上慢慢趨於平緩。

仔細觀察圖中的白線框架，理解手掌的立體結構。

手掌的框架結構

手指的形狀

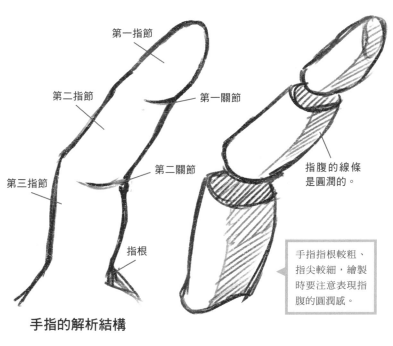

第一指節

第二指節

第一關節

第三指節

第二關節

指根

指腹的線條
是圓潤的。

手指指根較粗、
指尖較細,繪製
時要注意表現指
腹的圓潤感。

手指的解析結構

TIP

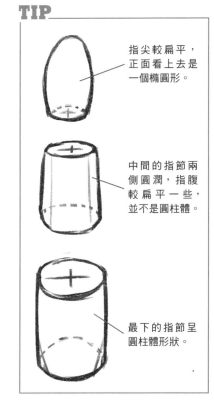

指尖較扁平,
正面看上去是
一個橢圓形。

中間的指節兩
側圓潤,指腹
較扁平一些,
並不是圓柱體。

最下的指節呈
圓柱體形狀。

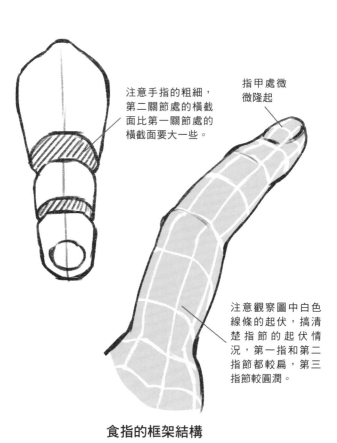

注意手指的粗細,
第二關節處的橫截
面比第一關節處的
橫截面要大一些。

指甲處微
微隆起

注意觀察圖中白色
線條的起伏,搞清
楚指節的起伏情
況,第一指和第二
指節都較扁,第三
指節較圓潤。

食指的框架結構

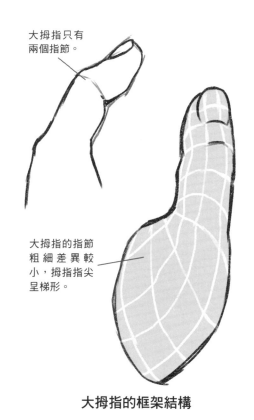

大拇指只有
兩個指節。

大拇指的指節
粗細差異較
小,拇指指尖
呈梯形。

大拇指的框架結構

幾何體的簡化表現

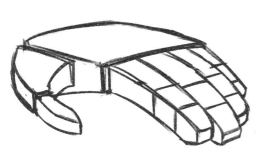

實際起草手部的時候，可以將手部的形狀簡化為幾個較為規則的幾何體。

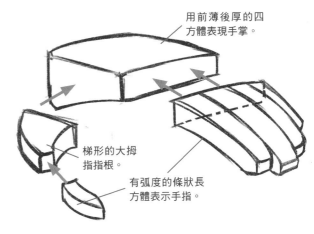

用前薄後厚的四方體表現手掌。

梯形的大拇指指根。

有弧度的條狀長方體表示手指。

一些畫者喜歡用關節球方式來起草手部，但對於初學者推薦採用右側的幾何體方式來起草。

用幾何體起草手部，更有利於我們準確地畫出每個指關節的透視，對一些複雜手部動作的繪製非常有幫助。

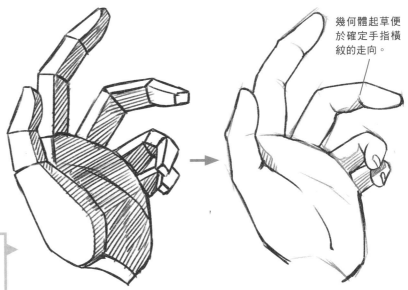

幾何體起草便於確定手指橫紋的走向。

手部的幾何體起草方式

教你三步確定手部形狀

手背

手掌的厚度

這裡需要留出一定距離

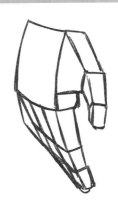

1 先畫出一個有弧度的四方體，表示手掌部分，四方體突起的部分為手背。

2 畫出梯形的大拇指指根與表示大拇指的條形結構。

3 畫出表示四指的扁平四邊形，在四邊形上畫出區分四指的線條。

4.2 手部畫法的解剖

在對手部形狀有了一個大致的概念以後，下面我們對手部的細節進行分析，一起來學習如何將手部畫得更加準確。

4.2.1 手指關節的長短

手指的關節讓手能靈活運動，在繪畫的時候，對這些關節的長度也需要有一定理性的認識。手指關節的長短決定了手指外觀的準確性。

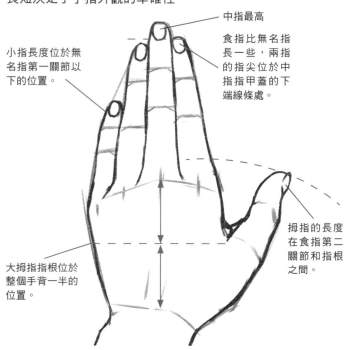

中指最高

食指比無名指長一些，兩指的指尖位於中指指甲蓋的下端線條處。

小指長度位於無名指第一關節以下的位置。

大拇指指根位於整個手背一半的位置。

拇指的長度在食指第二關節和指根之間。

手指關節常用比例

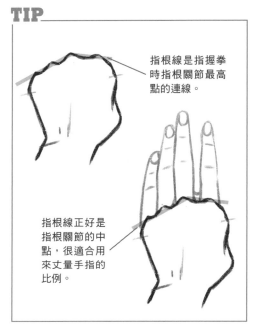

TIP

指根線是指握拳時指根關節最高點的連線。

指根線正好是指根關節的中點，很適合用來丈量手指的比例。

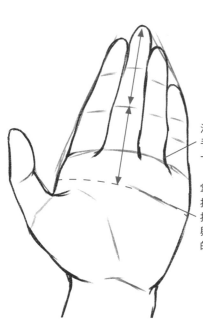

注意掌心側的指根線與手背處的指根線並不在一個高度上。

掌心一側的手指長度以指根下的橫紋來確定，指尖到第二關節的距離與第二關節到掌心橫紋的距離相等。

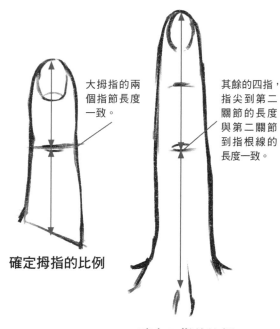

大拇指的兩個指節長度一致。

確定拇指的比例

其餘的四指，指尖到第二關節的長度與第二關節到指根線的長度一致。

確定四指的比例

4.2.2 五指與手心的比例

手部的比例可以以手指和手掌上的橫紋作為基準點，手指和手掌之間也可以相互對比，有了比例的規範以後，就能畫出較為準確的手部。

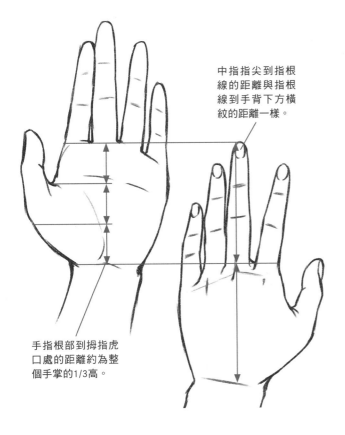

中指指尖到指根線的距離與指根線到手背下方橫紋的距離一樣。

手指根部到拇指虎口處的距離約為整個手掌的1/3高。

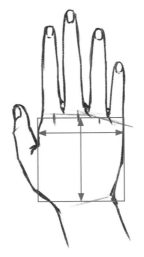

手背的長寬是一致的，即指根線到手背橫紋的高度與手掌的寬度一樣。

手指併攏以後，食指到無名指的距離是手背寬度的一半。

> 繪製手部之前，我們可以伸展開手指，用手指的長度或手掌上的橫紋來作為參考。

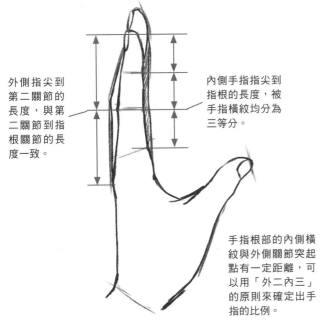

外側指尖到第二關節的長度，與第二關節到指根關節的長度一致。

內側手指指尖到指根的長度，被手指橫紋均分為三等分。

手指根部的內側橫紋與外側關節突起點有一定距離，可以用「外二內三」的原則來確定出手指的比例。

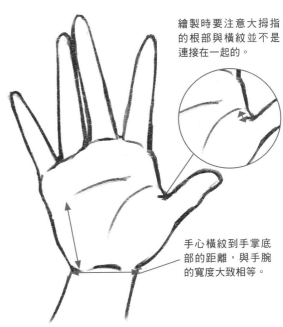

繪製時要注意大拇指的根部與橫紋並不是連接在一起的。

手心橫紋到手掌底部的距離，與手腕的寬度大致相等。

4.2.3 彎曲的手指的變化

與伸直的手指不同，當手指發生彎曲變化時，手指的形態會發生很多形狀和透視上的改變。下面我們就一起來研究一下彎曲手指的變化規律。

彎曲的正側面表現

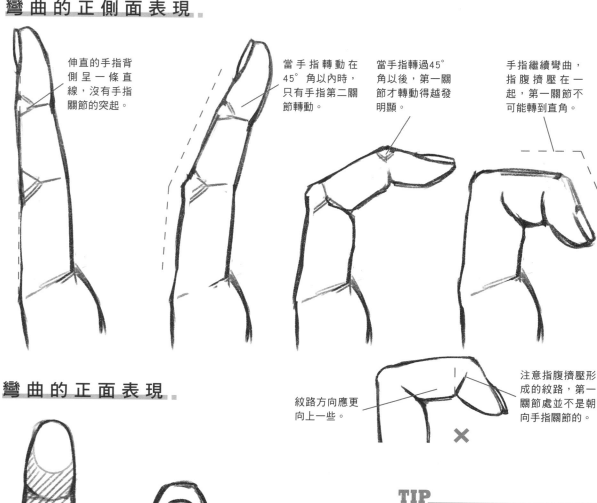

伸直的手指背側呈一條直線，沒有手指關節的突起。

當手指轉動在45°角以內時，只有手指第二關節轉動。

當手指轉過45°角以後，第一關節才轉動得越發明顯。

手指繼續彎曲，指腹擠壓在一起，第一關節不可能轉到直角。

紋路方向應更向上一些。

注意指腹擠壓形成的紋路，第一關節處並不是朝向手指關節的。

✕

彎曲的正面表現

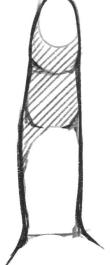

當手指微微彎曲時，由於指腹擠壓，第二關節處顯得最粗。

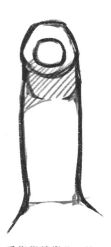

手指繼續彎曲，第一和第二指節發生透視縮短變化。

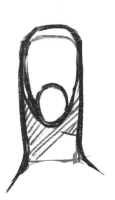

當第二關節彎成直角時，指尖指向下，幾乎看不到第二指節。

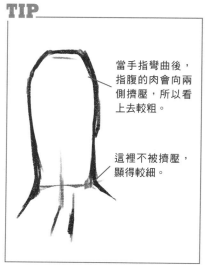

TIP

當手指彎曲後，指腹的肉會向兩側擠壓，所以看上去較粗。

這裡不被擠壓，顯得較細。

彎曲時的透視變化

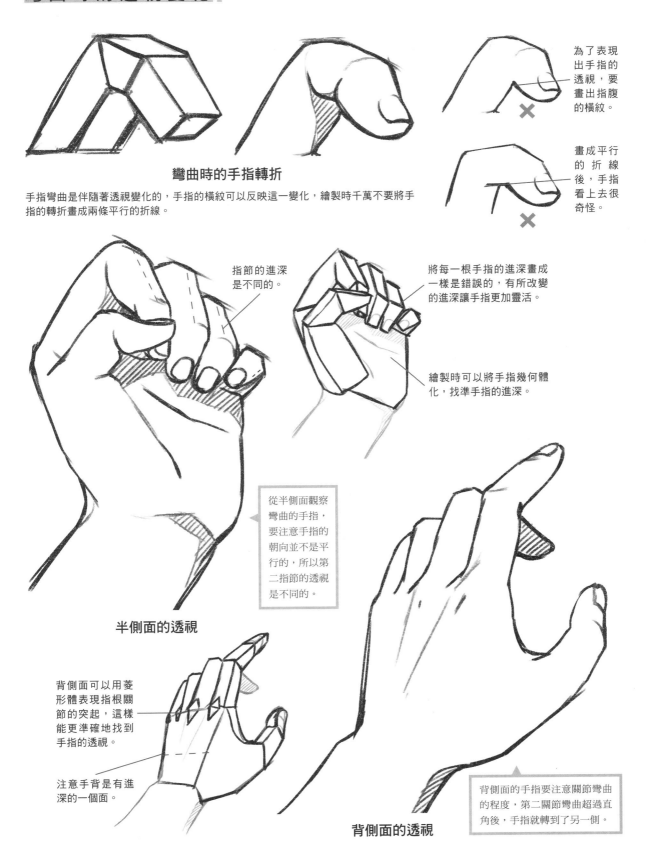

彎曲時的手指轉折

手指彎曲是伴隨著透視變化的，手指的橫紋可以反映這一變化，繪製時千萬不要將手指的轉折畫成兩條平行的折線。

為了表現出手指的透視，要畫出指腹的橫紋。

畫成平行的折線後，手指看上去很奇怪。

指節的進深是不同的。

將每一根手指的進深畫成一樣是錯誤的，有所改變的進深讓手指更加靈活。

繪製時可以將手指幾何體化，找準手指的進深。

從半側面觀察彎曲的手指，要注意手指的朝向並不是平行的，所以第二指節的透視是不同的。

半側面的透視

背側面可以用菱形體表現指根關節的突起，這樣能更準確地找到手指的透視。

注意手背是有進深的一個面。

背側面的透視

背側面的手指要注意關節彎曲的程度，第二關節彎曲超過直角後，手指就轉到了另一側。

4.2.4　指關節根部的運動

指關節的根部有連接指骨與掌骨的關節，當指根運動的時候，關節的隆起會對手部的輪廓有一定的影響，初學者往往容易忽略這些細節。

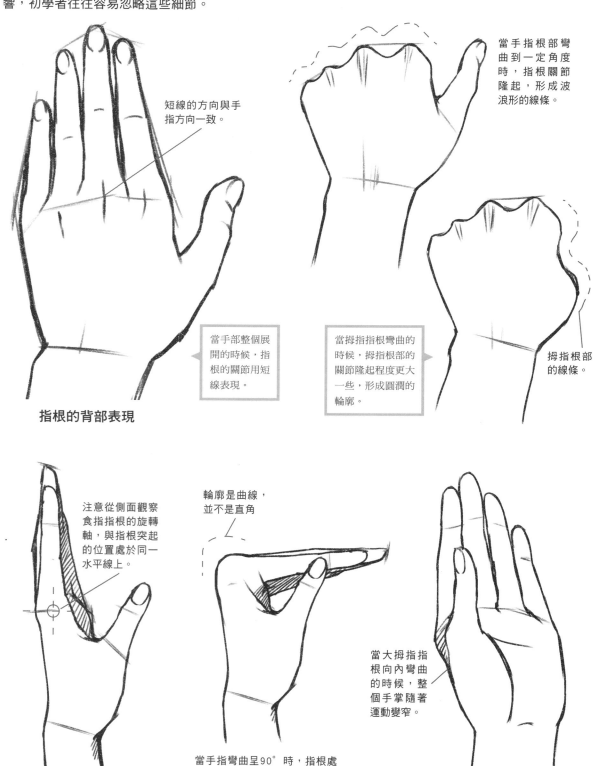

短線的方向與手指方向一致。

當手指根部彎曲到一定角度時，指根關節隆起，形成波浪形的線條。

當手部整個展開的時候，指根的關節用短線表現。

當拇指指根彎曲的時候，拇指根部的關節隆起程度更大一些，形成圓潤的輪廓。

拇指根部的線條。

指根的背部表現

注意從側面觀察食指指根的旋轉軸，與指根突起的位置處於同一水平線上。

輪廓是曲線，並不是直角

當大拇指指根向內彎曲的時候，整個手掌隨著運動變窄。

當手指彎曲呈90°時，指根處有較大的隆起。

4.2.5 手指的運動範圍

手指的彎曲是有一定範圍的，兩個指節之間的夾角也有其固定的極限，要畫好手部，就一定要先搞清楚這些細節部分。

手指的運動範圍

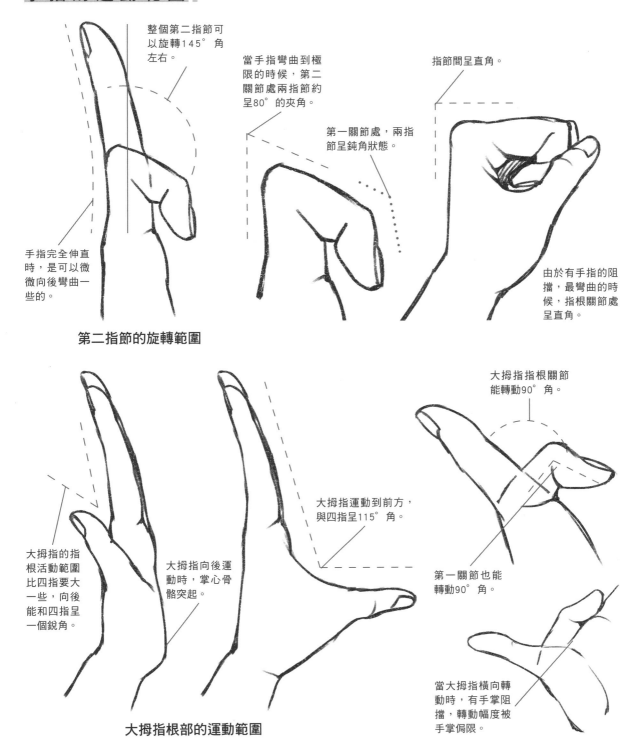

整個第二指節可以旋轉145°角左右。

當手指彎曲到極限的時候，第二關節處兩指節約呈80°的夾角。

第一關節處，兩指節呈鈍角狀態。

指節間呈直角。

手指完全伸直時，是可以微微向後彎曲一些的。

由於有手指的阻擋，最彎曲的時候，指根關節處呈直角。

第二指節的旋轉範圍

大拇指的指根活動範圍比四指要大一些，向後能和四指呈一個銳角。

大拇指向後運動時，掌心骨骼突起。

大拇指運動到前方，與四指呈115°角。

大拇指指根關節能轉動90°角。

第一關節也能轉動90°角。

當大拇指橫向轉動時，有手掌阻擋，轉動幅度被手掌侷限。

大拇指根部的運動範圍

張 開 與 收 起 的 範 圍

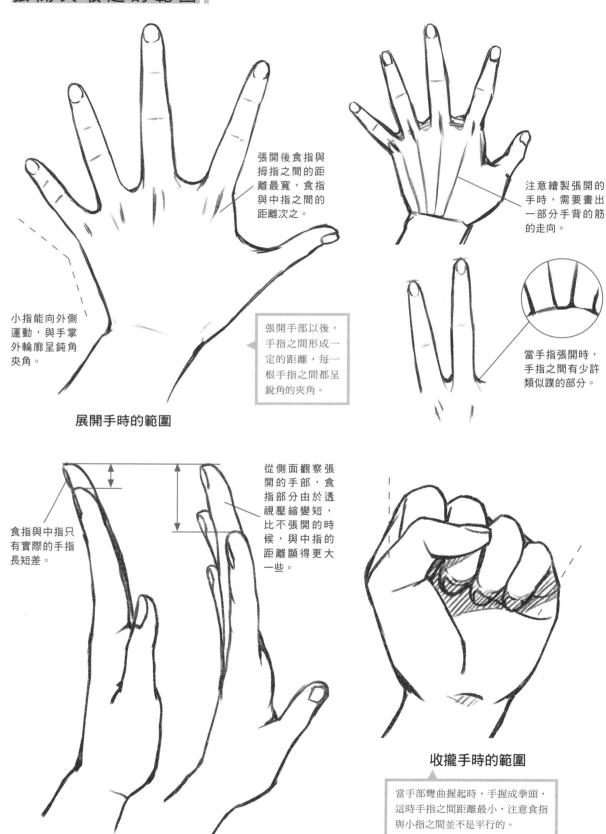

張開後食指與拇指之間的距離最寬，食指與中指之間的距離次之。

小指能向外側運動，與手掌外輪廓呈鈍角夾角。

張開手部以後，手指之間形成一定的距離，每一根手指之間都呈銳角的夾角。

注意繪製張開的手時，需要畫出一部分手背的筋的走向。

當手指張開時，手指之間有少許類似蹼的部分。

展開手時的範圍

食指與中指只有實際的手指長短差。

從側面觀察張開的手部，食指部分由於透視壓縮變短，比不張開的時候，與中指的距離顯得更大一些。

收攏手時的範圍

當手部彎曲握起時，手握成拳頭，這時手指之間距離最小，注意食指與小指之間並不是平行的。

4.2.6 指甲的畫法與透視

雖然指甲佔手部的面積較少，但指甲的形狀正確與否，決定著整個手部畫得是否準確。因此進一步瞭解指甲的畫法與透視非常重要。

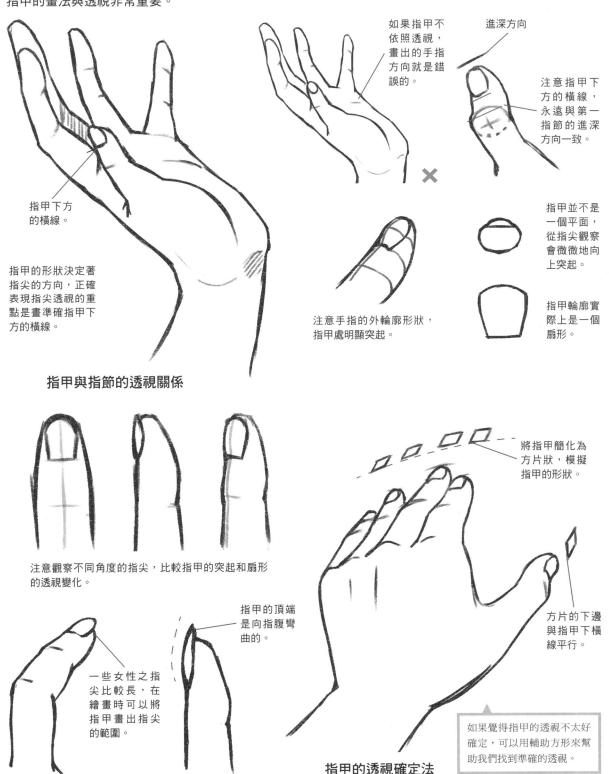

如果指甲不依照透視，畫出的手指方向就是錯誤的。

進深方向

注意指甲下方的橫線，永遠與第一指節的進深方向一致。

指甲下方的橫線。

指甲的形狀決定著指尖的方向，正確表現指尖透視的重點是畫準確指甲下方的橫線。

注意手指的外輪廓形狀，指甲處明顯突起。

指甲並不是一個平面，從指尖觀察會微微地向上突起。

指甲輪廓實際上是一個扇形。

指甲與指節的透視關係

注意觀察不同角度的指尖，比較指甲的突起和扇形的透視變化。

將指甲簡化為方片狀，模擬指甲的形狀。

指甲的頂端是向指腹彎曲的。

一些女性之指尖比較長，在繪畫時可以將指甲畫出指尖的範圍。

方片的下邊與指甲下橫線平行。

如果覺得指甲的透視不太好確定，可以用輔助方形來幫助我們找到準確的透視。

指甲的透視確定法

4.2.7 手腕的構造

手腕在手部的表現比較重要，手腕的線條並不是兩條普通的直線，其實繪製手腕時有很多需要注意的細節，手腕在運動時會展現出不同的輪廓。

不 同 角 度 手 腕 的 表 現

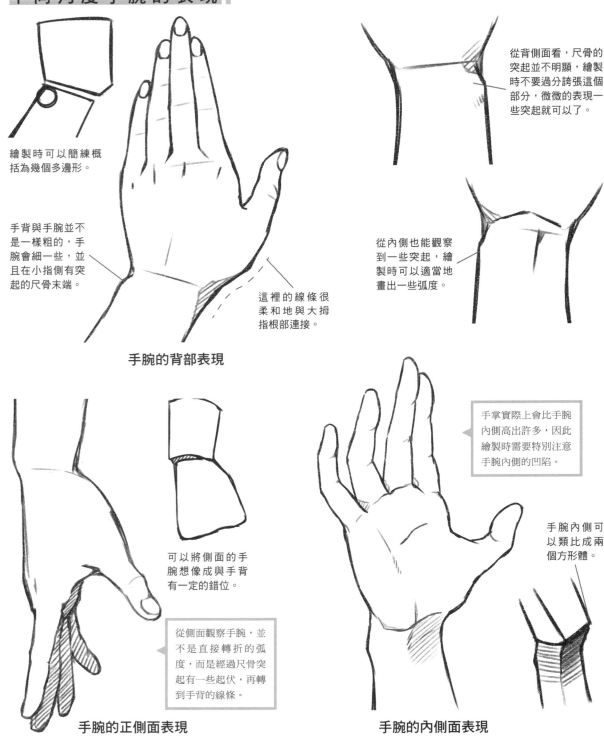

繪製時可以簡練概括為幾個多邊形。

手背與手腕並不是一樣粗的，手腕會細一些，並且在小指側有突起的尺骨末端。

這裡的線條很柔和地與大拇指根部連接。

手腕的背部表現

從背側面看，尺骨的突起並不明顯，繪製時不要過分誇張這個部分，微微的表現一些突起就可以了。

從內側也能觀察到一些突起，繪製時可以適當地畫出一些弧度。

可以將側面的手腕想像成與手背有一定的錯位。

從側面觀察手腕，並不是直接轉折的弧度，而是經過尺骨突起有一些起伏，再轉到手背的線條。

手腕的正側面表現

手掌實際上會比手腕內側高出許多，因此繪製時需要特別注意手腕內側的凹陷。

手腕內側可以類比成兩個方形體。

手腕的內側面表現

手腕的運動表現

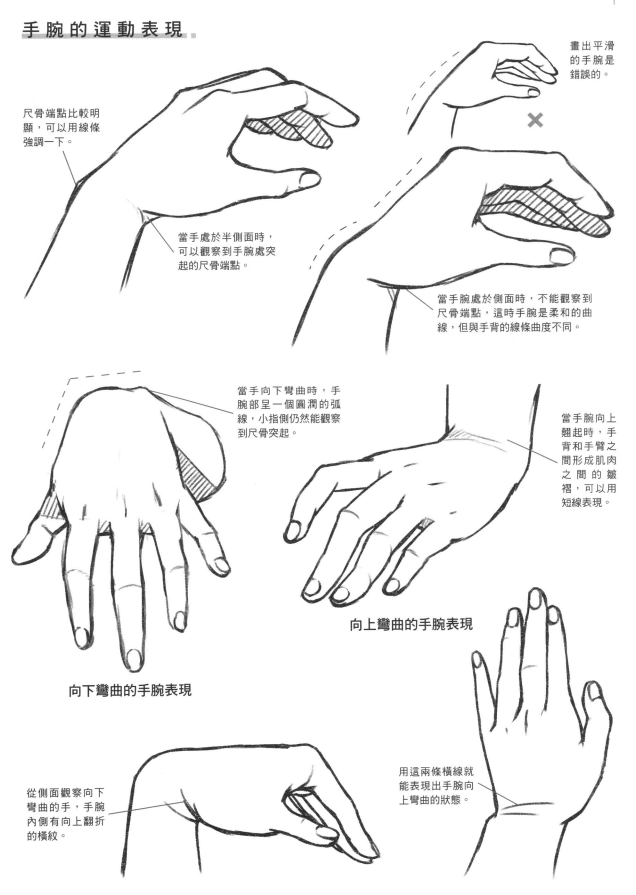

尺骨端點比較明顯，可以用線條強調一下。

當手處於半側面時，可以觀察到手腕處突起的尺骨端點。

畫出平滑的手腕是錯誤的。

當手腕處於側面時，不能觀察到尺骨端點，這時手腕是柔和的曲線，但與手背的線條曲度不同。

當手向下彎曲時，手腕部呈一個圓潤的弧線，小指側仍然能觀察到尺骨突起。

當手腕向上翹起時，手背和手臂之間形成肌肉之間的皺褶，可以用短線表現。

向下彎曲的手腕表現

向上彎曲的手腕表現

從側面觀察向下彎曲的手，手腕內側有向上翻折的橫紋。

用這兩條橫線就能表現出手腕向上彎曲的狀態。

4.2.8 手與頭部的關係

頭部可以用來確定全身的比例，頭部與手部之間的比例也很重要，過大或過小的手部，都會對畫面有不好的影響。除此之外，手與頭部的接觸也有許多值得注意的細節。

手與頭部的比例

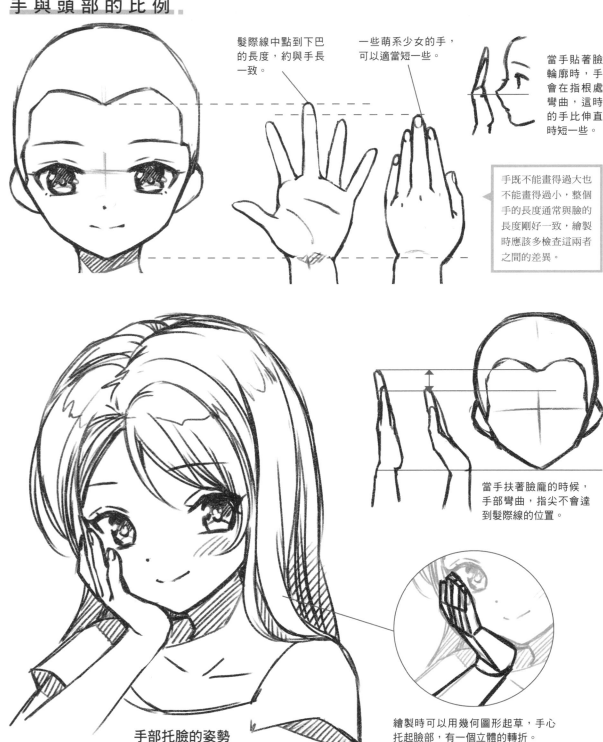

髮際線中點到下巴的長度，約與手長一致。

一些萌系少女的手，可以適當短一些。

當手貼著臉輪廓時，手會在指根處彎曲，這時的手比伸直時短一些。

手既不能畫得過大也不能畫得過小，整個手的長度通常與臉的長度剛好一致，繪製時應該多檢查這兩者之間的差異。

當手扶著臉龐的時候，手部彎曲，指尖不會達到髮際線的位置。

手部托臉的姿勢

繪製時可以用幾何圖形起草，手心托起臉部，有一個立體的轉折。

手 與 頭 髮 的 接 觸

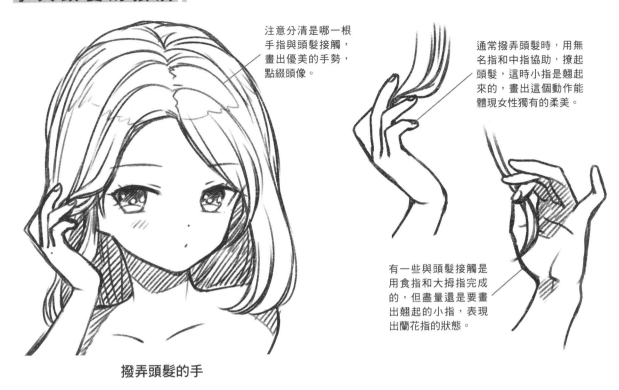

注意分清是哪一根手指與頭髮接觸，畫出優美的手勢，點綴頭像。

通常撥弄頭髮時，用無名指和中指協助，撩起頭髮，這時小指是翹起來的，畫出這個動作能體現女性獨有的柔美。

有一些與頭髮接觸是用食指和大拇指完成的，但盡量還是要畫出翹起的小指，表現出蘭花指的狀態。

撥弄頭髮的手

手 與 臉 部 輪 廓 的 接 觸

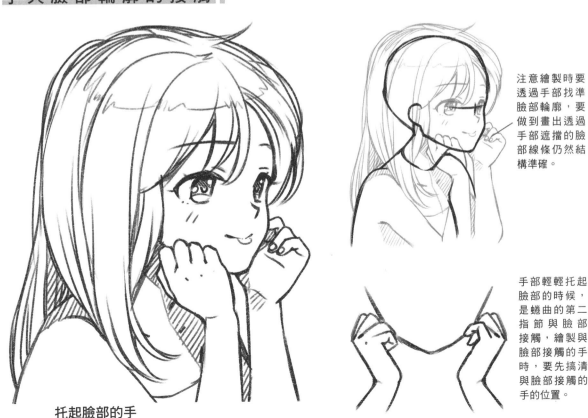

注意繪製時要透過手部找準臉部輪廓，要做到畫出透過手部遮擋的臉部線條仍然結構準確。

手部輕輕托起臉部的時候，是蜷曲的第二指節與臉部接觸，繪製與臉部接觸的手時，要先搞清與臉部接觸的手的位置。

托起臉部的手

手部大小的修正方式

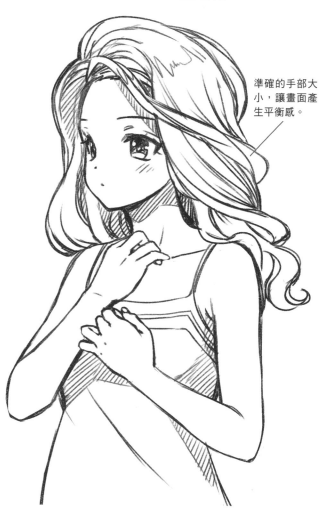

準確的手部大
小，讓畫面產
生平衡感。

一些初學者經常會
將手部畫得過小或
過大。這裡介紹一
種簡單的修正方
式，如果經常將手
畫得過小，就嘗試
盡量誇張地畫出大
很多的手，經過幾
次訓練以後，就會
養成將手稍微畫大
一些的習慣，這樣
就能修正將手畫小
的毛病。

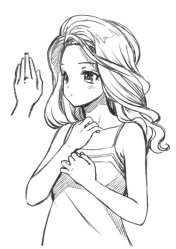

另一種修正方法
是，在畫出臉部
以後，在臉部附
近畫出一個大小
準確的手部展開
圖作為參考。

教你三步畫出與臉接觸的手部

1 在起草的初期，畫出與臉接觸的手部的大致輪廓，這裡主要確定手部與臉的位置關係。

2 在畫完髮際線以後，以髮際線到下巴的長度，確定手部的長度，確定手部的大小。

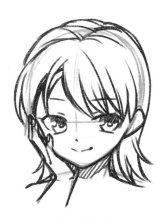

3 在完成頭部的繪製之後，畫出手部的細節，表現出完整的手部。

4.3 典型手部動作的畫法

在學習了手部的繪製方式和注意細節以後，下面我們通過一些實際的例子，講解典型手部動作的畫法。

4.3.1 自然張開的手

自然張開的手非常常見，這時手部動作本身不太用力，手指伸展開，微微彎曲，手指之間有一定的間隙。繪製的時候一定要注意這些細節，表現出自然彎曲的狀態。

不同角度手部的表現

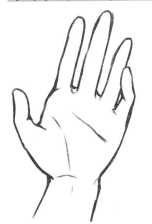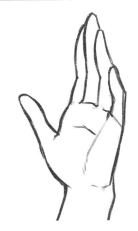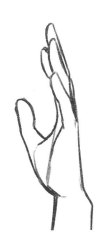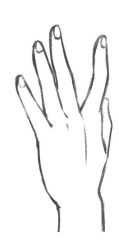

不同手部的表現

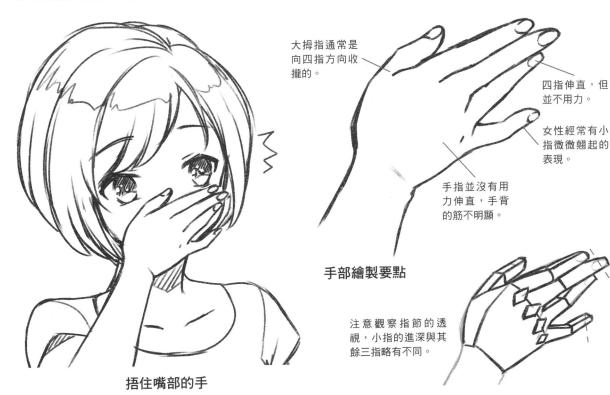

大拇指通常是向四指方向收攏的。

四指伸直，但並不用力。

女性經常有小指微微翹起的表現。

手指並沒有用力伸直，手背的筋不明顯。

手部繪製要點

注意觀察指節的透視，小指的進深與其餘三指略有不同。

摀住嘴部的手

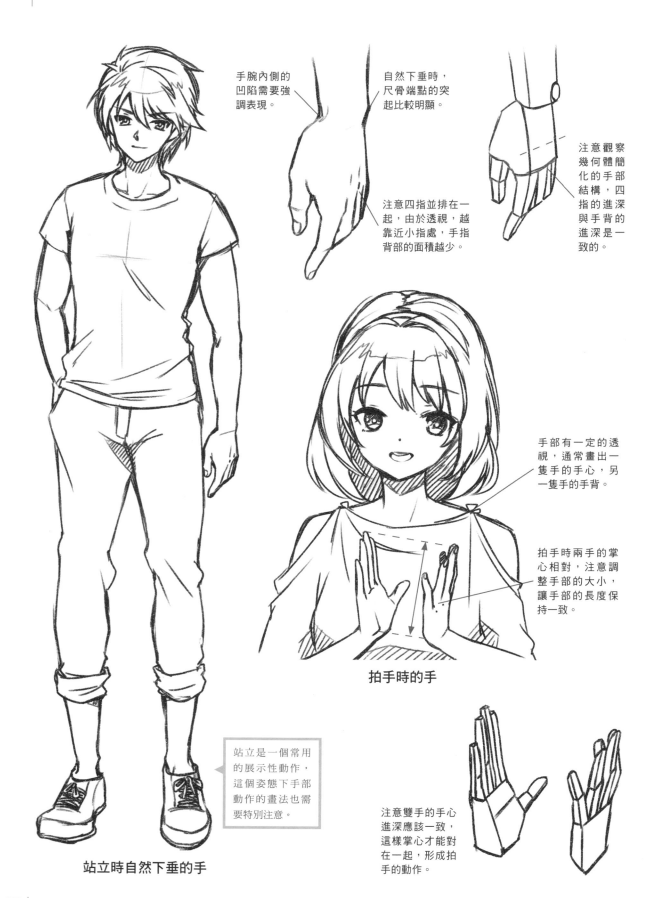

手腕內側的凹陷需要強調表現。

自然下垂時，尺骨端點的突起比較明顯。

注意觀察幾何體簡化的手部結構，四指的進深與手背的進深是一致的。

注意四指並排在一起，由於透視，越靠近小指處，手指背部的面積越少。

手部有一定的透視，通常畫出一隻手的手心，另一隻手的手背。

拍手時兩手的掌心相對，注意調整手部的大小，讓手部的長度保持一致。

拍手時的手

站立是一個常用的展示性動作，這個姿態下手部動作的畫法也需要特別注意。

站立時自然下垂的手

注意雙手的手心進深應該一致，這樣掌心才能對在一起，形成拍手的動作。

4.3.2 握拳的手

握拳是一個將手指全部都彎曲起來的動作，這個動作是手指最為收斂的狀態。繪製時要注意把握彎曲的手指的透視要一致。

不同角度手部的表現

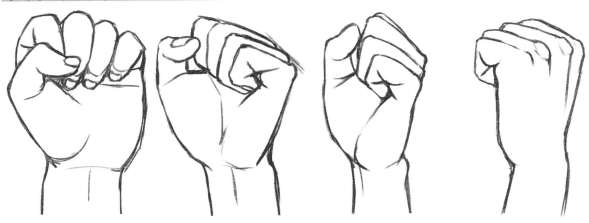

不同手部的表現

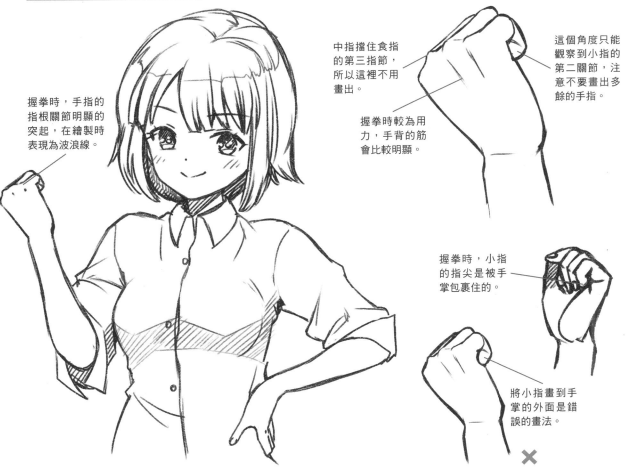

握拳時，手指的指根關節明顯的突起，在繪製時表現為波浪線。

中指擋住食指的第三指節，所以這裡不用畫出。

握拳時較為用力，手背的筋會比較明顯。

這個角度只能觀察到小指的第二關節，注意不要畫出多餘的手指。

握拳時，小指的指尖是被手掌包裹住的。

將小指畫到手掌的外面是錯誤的畫法。

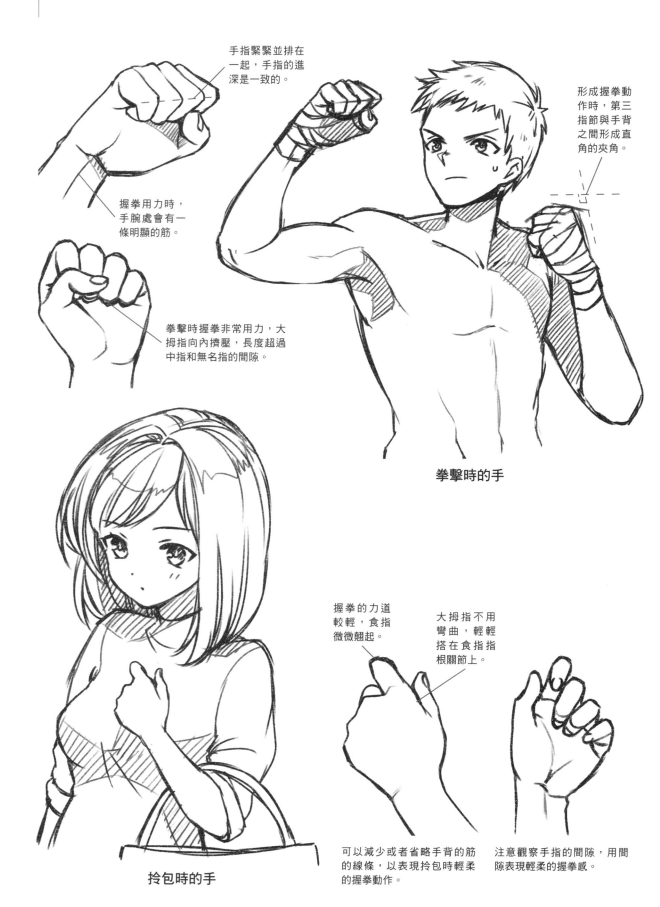

手指緊緊並排在一起，手指的進深是一致的。

握拳用力時，手腕處會有一條明顯的筋。

拳擊時握拳非常用力，大拇指向內擠壓，長度超過中指和無名指的間隙。

形成握拳動作時，第三指節與手背之間形成直角的夾角。

拳擊時的手

握拳的力道較輕，食指微微翹起。

大拇指不用彎曲，輕輕搭在食指指根關節上。

可以減少或者省略手背的筋的線條，以表現拎包時輕柔的握拳動作。

注意觀察手指的間隙，用間隙表現輕柔的握拳感。

拎包時的手

4.3.3　半彎手指的手

在一些情況下，手指是處於微微彎曲的狀態，這時的手指通常不太用力。四指的動作不一致，手指的彎曲變化較多，繪製時要注意透視。

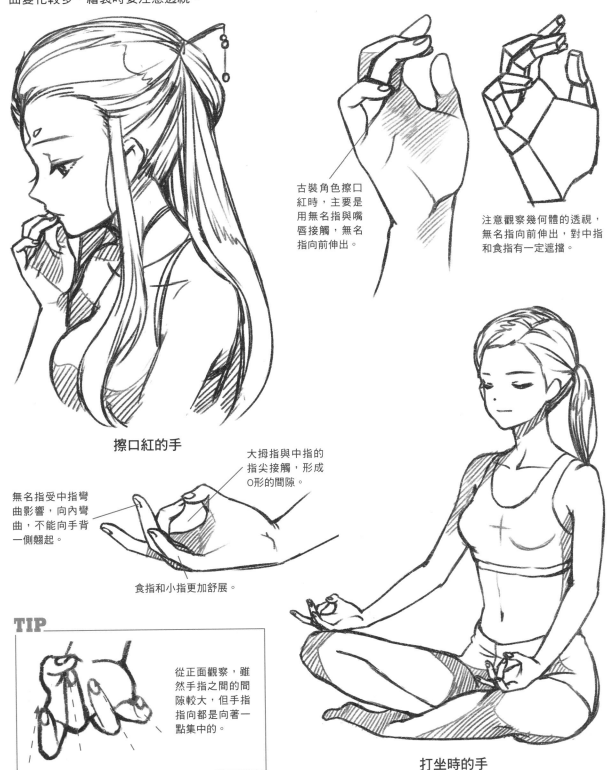

古裝角色擦口紅時，主要是用無名指與嘴唇接觸，無名指向前伸出。

注意觀察幾何體的透視，無名指向前伸出，對中指和食指有一定遮擋。

擦口紅的手

大拇指與中指的指尖接觸，形成O形的間隙。

無名指受中指彎曲影響，向內彎曲，不能向手背一側翹起。

食指和小指更加舒展。

TIP

從正面觀察，雖然手指之間的間隙較大，但手指指向都是向著一點集中的。

打坐時的手

4.3.4 手勢的畫法

用手做出特定的動作，可以表示特定的含義，不同的手勢要配合人物上半身的不同表現。

單手手勢的畫法

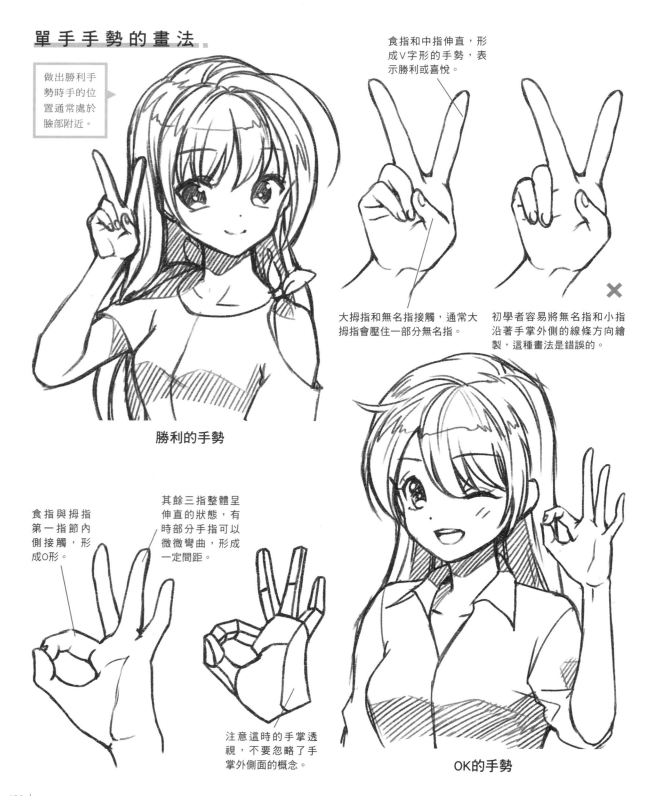

做出勝利手勢時手的位置通常處於臉部附近。

食指和中指伸直，形成V字形的手勢，表示勝利或喜悅。

大拇指和無名指接觸，通常大拇指會壓住一部分無名指。

初學者容易將無名指和小指沿著手掌外側的線條方向繪製，這種畫法是錯誤的。

勝利的手勢

食指與拇指第一指節內側接觸，形成O形。

其餘三指整體呈伸直的狀態，有時部分手指可以微微彎曲，形成一定間距。

注意這時的手掌透視，不要忽略了手掌外側面的概念。

OK的手勢

雙手手勢的畫法

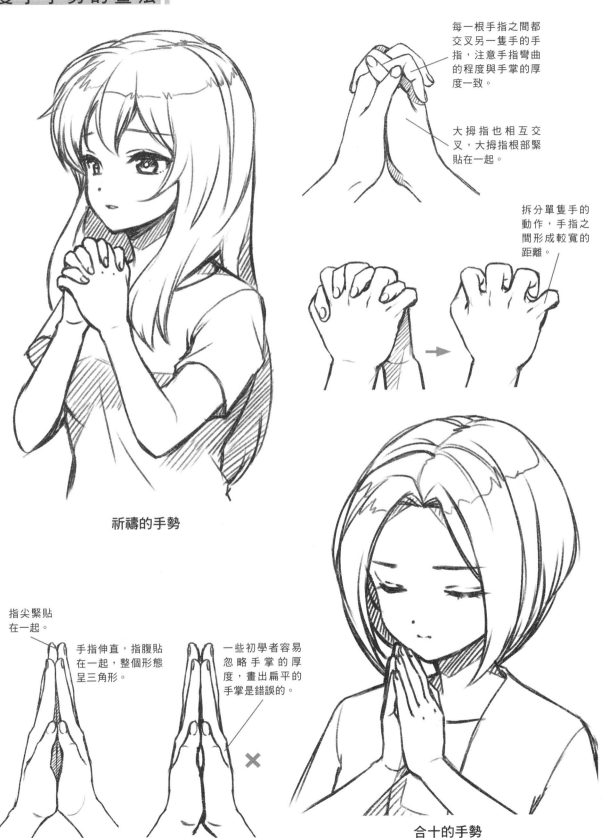

每一根手指之間都交叉另一隻手的手指，注意手指彎曲的程度與手掌的厚度一致。

大拇指也相互交叉，大拇指根部緊貼在一起。

拆分單隻手的動作，手指之間形成較寬的距離。

祈禱的手勢

指尖緊貼在一起。

手指伸直，指腹貼在一起，整個形態呈三角形。

一些初學者容易忽略手掌的厚度，畫出扁平的手掌是錯誤的。

合十的手勢

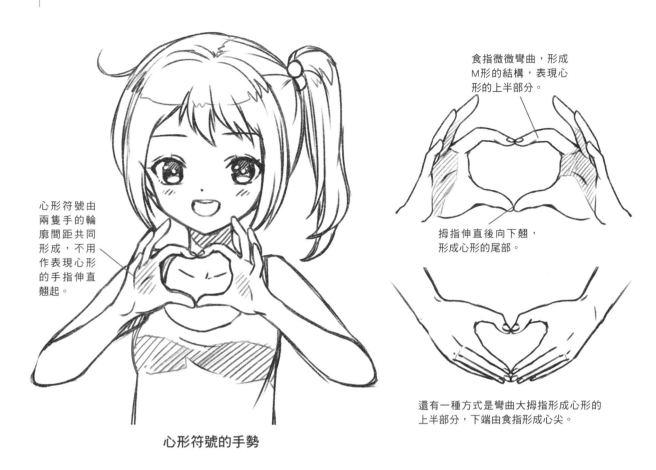

食指微微彎曲，形成
M形的結構，表現心
形的上半部分。

心形符號由
兩隻手的輪
廓間距共同
形成，不用
作表現心形
的手指伸直
翹起。

拇指伸直後向下翹，
形成心形的尾部。

還有一種方式是彎曲大拇指形成心形的
上半部分，下端由食指形成心尖。

心形符號的手勢

一起繪製出稱讚的手勢吧

2 用關節球表現出五指的根部，畫出
拇指和握拳部分的輪廓。

1 在繪製完人體部分後，用線條分割
手部輪廓。

3 用具體的線條表現出手指的輪廓，
注意手指的朝向。

完成圖

4.3.5 與道具接觸的手

手部與道具接觸時有一些特殊的動作表現，這些表現都是配合道具產生的，下面我們就一起來看看一些常用動作的繪製方式。

與眼鏡接觸的手部

扶眼鏡的時候，手指的食指與中指指腹與鏡框接觸。

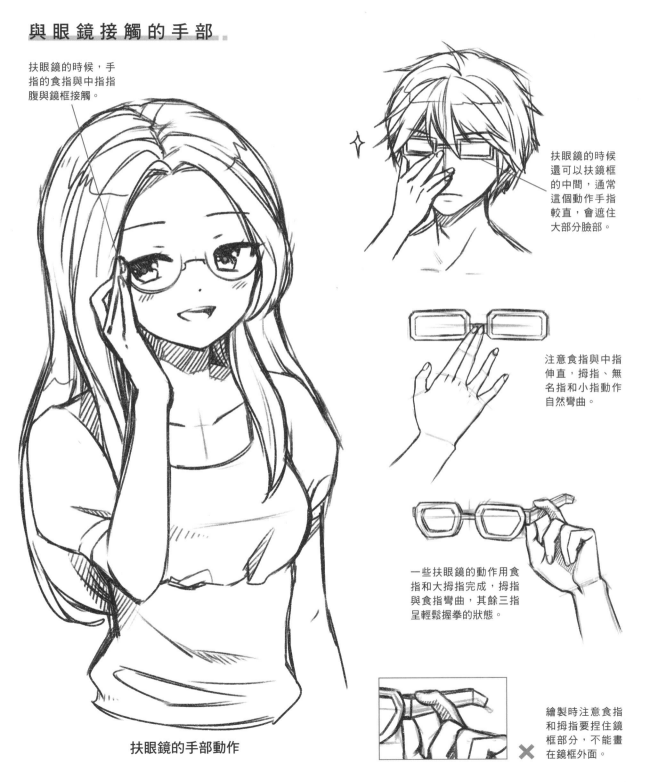

扶眼鏡的時候還可以扶鏡框的中間，通常這個動作手指較直，會遮住大部分臉部。

注意食指與中指伸直，拇指、無名指和小指動作自然彎曲。

一些扶眼鏡的動作用食指和大拇指完成，拇指與食指彎曲，其餘三指呈輕鬆握拳的狀態。

扶眼鏡的手部動作

繪製時注意食指和拇指要捏住鏡框部分，不能畫在鏡框外面。

拿杯子的手部

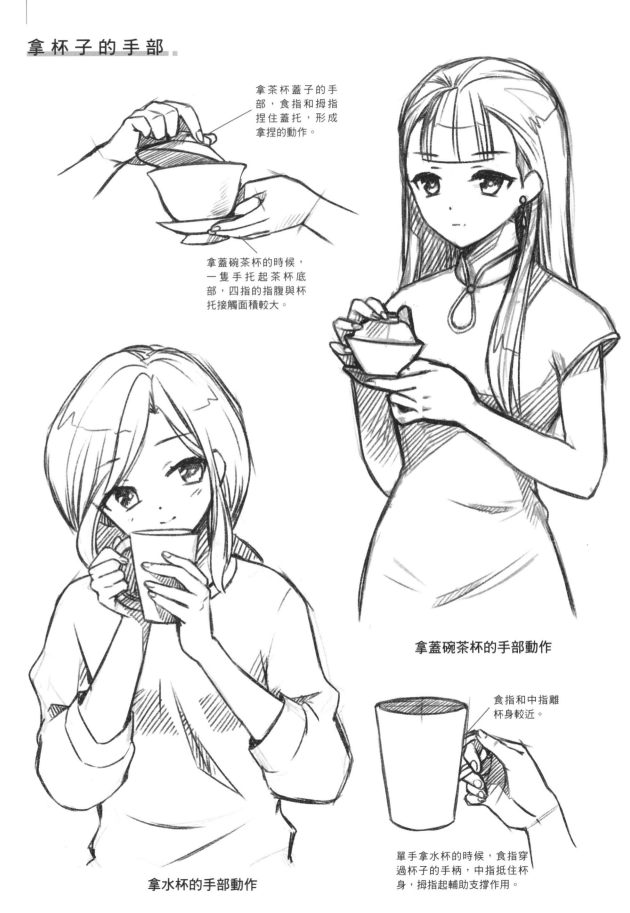

拿茶杯蓋子的手部，食指和拇指捏住蓋托，形成拿捏的動作。

拿蓋碗茶杯的時候，一隻手托起茶杯底部，四指的指腹與杯托接觸面積較大。

拿蓋碗茶杯的手部動作

食指和中指離杯身較近。

單手拿水杯的時候，食指穿過杯子的手柄，中指抵住杯身，拇指起輔助支撐作用。

拿水杯的手部動作

與其他道具接觸的手部

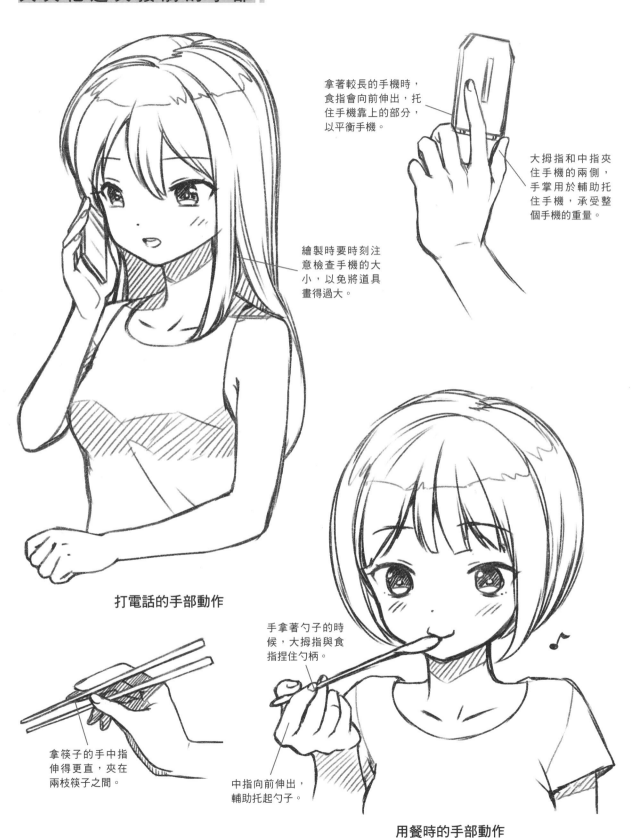

拿著較長的手機時，食指會向前伸出，托住手機靠上的部分，以平衡手機。

大拇指和中指夾住手機的兩側，手掌用於輔助托住手機，承受整個手機的重量。

繪製時要時刻注意檢查手機的大小，以免將道具畫得過大。

打電話的手部動作

手拿著勺子的時候，大拇指與食指捏住勺柄。

拿筷子的手中指伸得更直，夾在兩枝筷子之間。

中指向前伸出，輔助托起勺子。

用餐時的手部動作

4.4 手臂的繪製方式

手臂連接身體與手部，是身體中非常靈活的一個部分，下面我們就從手臂結構著手來學習一下手臂的繪製方式。

4.4.1 手臂的比例和結構

手臂的結構由肌肉和骨骼構成，骨骼固定住手臂，肌肉處會隆起，讓手臂產生我們看到的各種各樣的起伏。

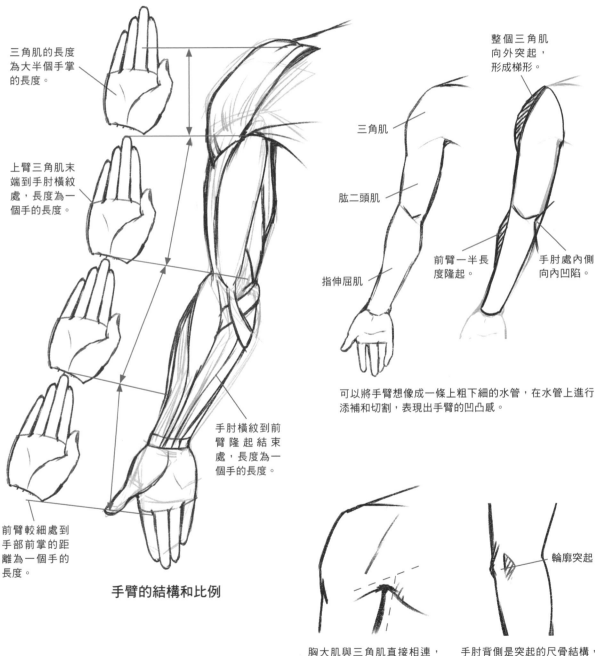

三角肌的長度為大半個手掌的長度。

上臂三角肌末端到手肘橫紋處，長度為一個手的長度。

前臂較細處到手部前掌的距離為一個手的長度。

手肘橫紋到前臂隆起結束處，長度為一個手的長度。

手臂的結構和比例

整個三角肌向外突起，形成梯形。

三角肌

肱二頭肌

指伸屈肌

前臂一半長度隆起。

手肘處內側向內凹陷。

可以將手臂想像成一條上粗下細的水管，在水管上進行添補和切割，表現出手臂的凹凸感。

輪廓突起

胸大肌與三角肌直接相連，腋窩處形成T形線條結構。

手肘背側是突起的尺骨結構，繪製時要表現這一段突起。

4.4.2 用幾何形表現手臂

要深入理解手臂的結構，需要大量解剖學的知識，但在漫畫的表現中，我們多繪製的是手臂的輪廓線條，這時只需要將手臂的肌肉用幾何體簡化，就能用準確的線條表現手臂的形態。

手臂的正面解剖與簡化

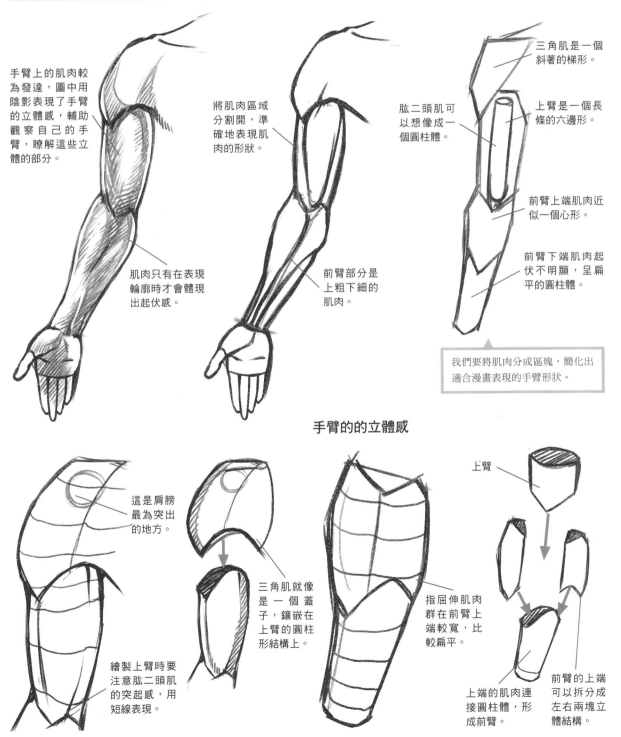

手臂上的肌肉較為發達，圖中用陰影表現了手臂的立體感，輔助觀察自己的手臂，瞭解這些立體的部分。

肌肉只有在表現輪廓時才會體現出起伏感。

將肌肉區域分割開，準確地表現肌肉的形狀。

前臂部分是上粗下細的肌肉。

三角肌是一個斜著的梯形。

肱二頭肌可以想像成一個圓柱體。

上臂是一個長條的六邊形。

前臂上端肌肉近似一個心形。

前臂下端肌肉起伏不明顯，呈扁平的圓柱體。

我們要將肌肉分成區塊，簡化出適合漫畫表現的手臂形狀。

手臂的的立體感

這是肩膀最為突出的地方。

繪製上臂時要注意肱二頭肌的突起感，用短線表現。

三角肌就像是一個蓋子，鑲嵌在上臂的圓柱形結構上。

指屈伸肌肉群在前臂上端較寬，比較扁平。

上端的肌肉連接圓柱體，形成前臂。

上臂

前臂的上端可以拆分成左右兩塊立體結構。

手臂的不同角度簡化

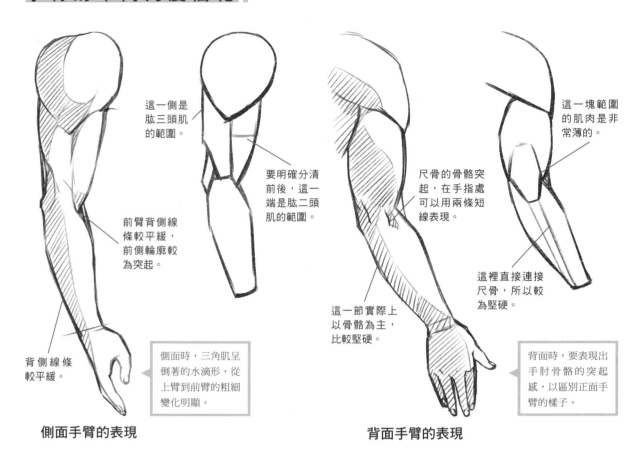

這一側是肱三頭肌的範圍。

要明確分清前後，這一端是肱二頭肌的範圍。

前臂背側線條較平緩，前側輪廓較為突起。

背側線條較平緩。

側面時，三角肌呈著倒著的水滴形，從上臂到前臂的粗細變化明顯。

側面手臂的表現

這一塊範圍的肌肉是非常薄的。

尺骨的骨骼突起，在手指處可以用兩條短線表現。

這裡直接連接尺骨，所以較為堅硬。

這一節實際上以骨骼為主，比較堅硬。

背面時，要表現出手肘骨骼的突起感，以區別正面手臂的樣子。

背面手臂的表現

三步快速表現手部結構

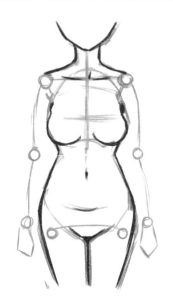

1 在畫出身體後，用圓圈和直線標出手臂的長度和手的大小。

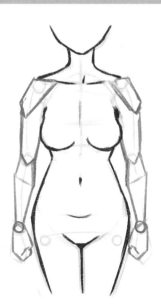

2 用幾何形表現出手臂主要肌肉的形狀，確定手臂的粗細和輪廓線條走向。

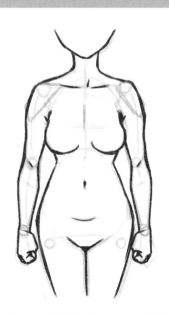

3 在草圖的基礎上，畫出手臂的線條，注意線條的流暢性，勾出的線條離草圖不要偏移太多。

男女不同的表現

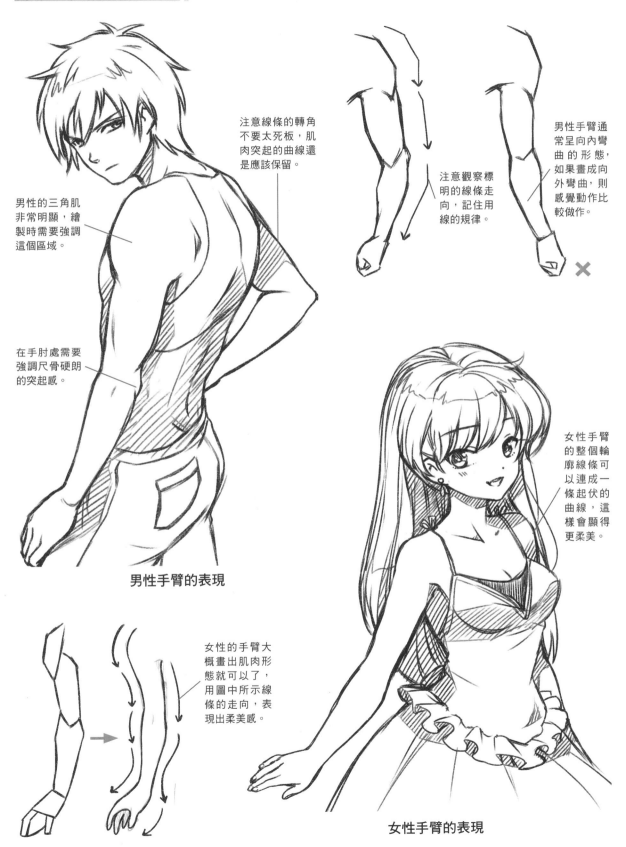

男性的三角肌非常明顯，繪製時需要強調這個區域。

在手肘處需要強調尺骨硬朗的突起感。

注意線條的轉角不要太死板，肌肉突起的曲線還是應該保留。

注意觀察標明的線條走向，記住用線的規律。

男性手臂通常呈向內彎曲的形態，如果畫成向外彎曲，則感覺動作比較做作。

男性手臂的表現

女性的手臂大概畫出肌肉形態就可以了，用圖中所示線條的走向，表現出柔美感。

女性手臂的整個輪廓線條可以連成一條起伏的曲線，這樣會顯得更柔美。

女性手臂的表現

4.4.3 手臂的動態表現

手臂的整體形狀並不是一成不變的，當手臂做旋轉或彎曲運動的時候，手臂的輪廓會產生一些改變，這是由於手臂的骨骼組合和肌肉形狀變化引起的。

前臂的旋轉表現

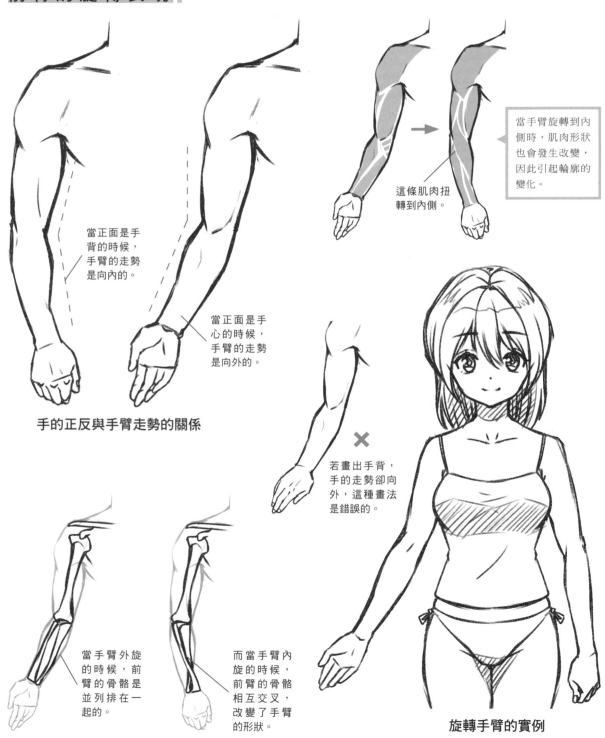

當正面是手背的時候，手臂的走勢是向內的。

當正面是手心的時候，手臂的走勢是向外的。

手的正反與手臂走勢的關係

當手臂旋轉到內側時，肌肉形狀也會發生改變，因此引起輪廓的變化。

這條肌肉扭轉到內側。

若畫出手背，手的走勢卻向外，這種畫法是錯誤的。

當手臂外旋的時候，前臂的骨骼是並列排在一起的。

而當手臂內旋的時候，前臂的骨骼相互交叉，改變了手臂的形狀。

旋轉手臂的實例

肘關節的運動

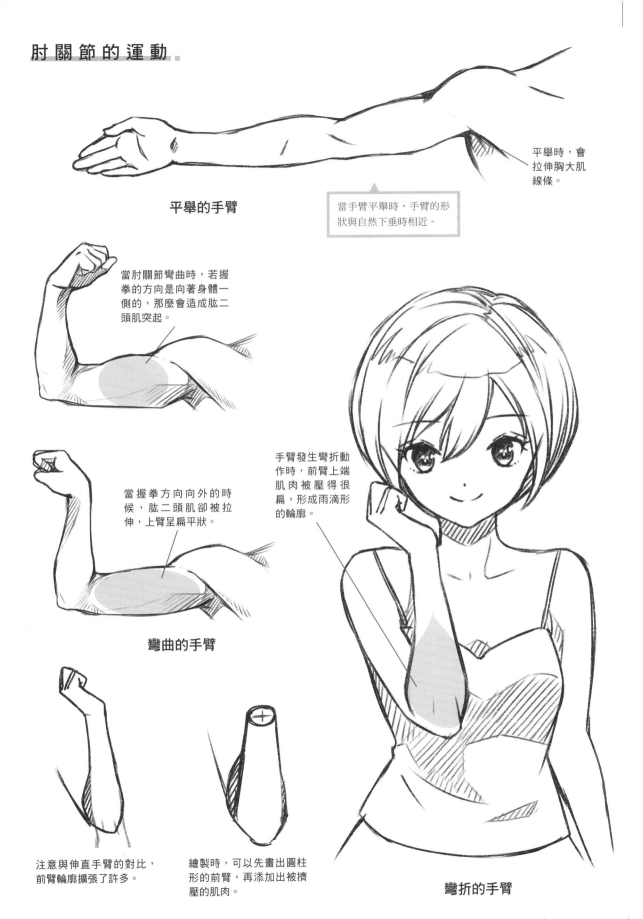

平舉的手臂

平舉時，會拉伸胸大肌線條。

當手臂平舉時，手臂的形狀與自然下垂時相近。

當肘關節彎曲時，若握拳的方向是向著身體一側的，那麼會造成肱二頭肌突起。

當握拳方向向外的時候，肱二頭肌卻被拉伸，上臂呈扁平狀。

彎曲的手臂

手臂發生彎折動作時，前臂上端肌肉被壓得很扁，形成雨滴形的輪廓。

注意與伸直手臂的對比，前臂輪廓擴張了許多。

繪製時，可以先畫出圓柱形的前臂，再添加出被擠壓的肌肉。

彎折的手臂

4.5 手部的情緒

手部的情緒是一個不常被提到的概念，實際上在對某種情緒進行外在表現時，不僅臉部會產生變化，手部也會配合臉部產生相應的動作，這就是手部情緒。

4.5.1 歡喜時的手部情緒

歡喜是一個較為積極的情緒，這個情緒會讓手部產生向上運動的動作，實際表現是通過手臂的彎折運動和一些輔助的手部動作完成的。

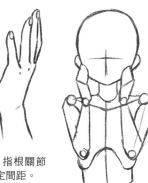

手部表現為伸展五指，指根關節微微彎曲，手指間有一定間距。

前臂的上舉，表現出開心時的情緒，手部放在臉的兩側，起放大臉部歡快表情的作用。

手掌底部的位置在肩膀附近。

開心的時候，手臂彎折，以讓手部可以放在臉部的兩側。

歡喜的典型手部狀態

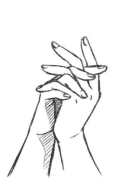

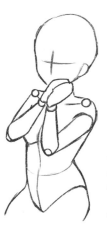

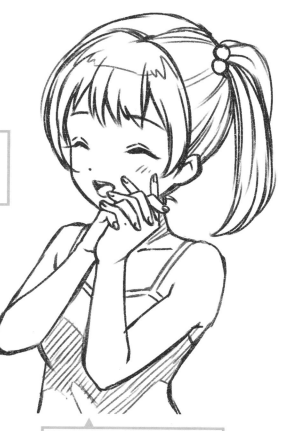

手指相互交叉，整個雙手偏向一側。

雙手的這種動作表現出對開心心情的抑制，反襯出難以抑制的喜悅心情。

還可以配合臉部閉眼笑的表情，將手指交叉放在臉部的一側來表現開心。

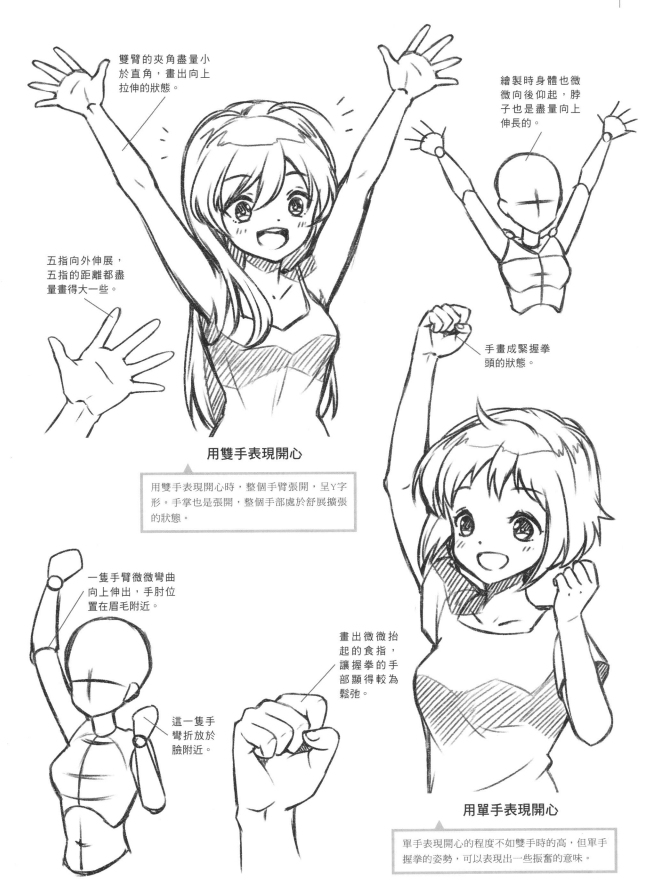

雙臂的夾角盡量小於直角，畫出向上拉伸的狀態。

繪製時身體也微微向後仰起，脖子也是盡量向上伸長的。

五指向外伸展，五指的距離都盡量畫得大一些。

手畫成緊握拳頭的狀態。

用雙手表現開心

用雙手表現開心時，整個手臂張開，呈Y字形。手掌也是張開，整個手部處於舒展擴張的狀態。

一隻手臂微微彎曲向上伸出，手肘位置在眉毛附近。

畫出微微抬起的食指，讓握拳的手部顯得較為鬆弛。

這一隻手彎折放於臉附近。

用單手表現開心

單手表現開心的程度不如雙手時的高，但單手握拳的姿勢，可以表現出一些振奮的意味。

4.5.2 緊張時的手部情緒

緊張情緒是一種角色會盡力壓抑的情緒，但通過手部的細微動作搭配臉部尷尬的表情，可以向讀者傳達角色內心緊張的狀態。

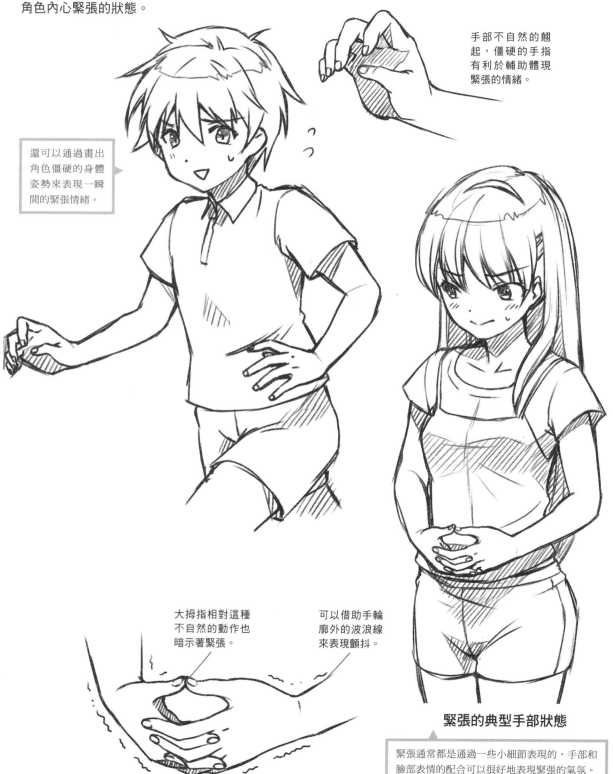

手部不自然的翹起，僵硬的手指有利於輔助體現緊張的情緒。

還可以通過畫出角色僵硬的身體姿勢來表現一瞬間的緊張情緒。

大拇指相對這種不自然的動作也暗示著緊張。

可以借助手輪廓外的波浪線來表現顫抖。

緊張的典型手部狀態

緊張通常都是通過一些小細節表現的，手部和臉部表情的配合可以很好地表現緊張的氣氛。

4.5.3 驚訝時的手部情緒

驚訝是一瞬間突然上升的情緒，通常這時的肢體語言完成速度會非常快。驚訝通常會伴隨手部對臉部的保護動作，手通常會靠近臉部。

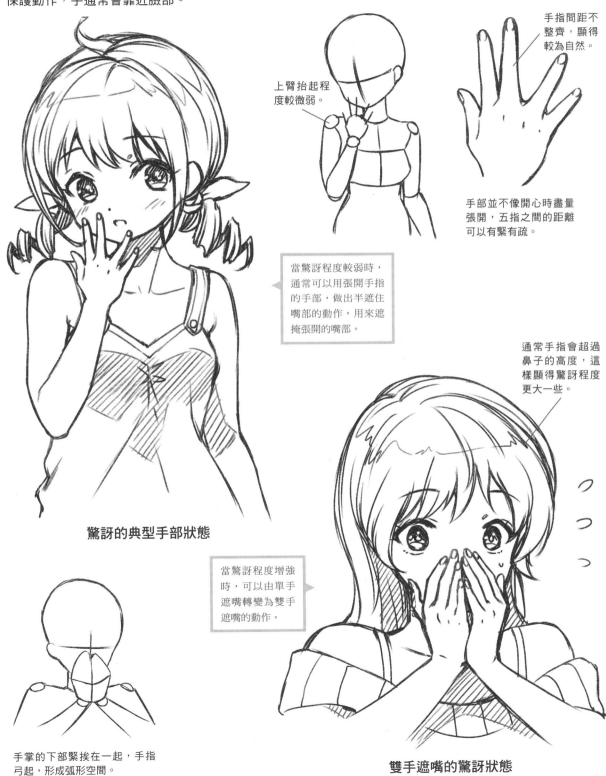

上臂抬起程度較微弱。

手指間距不整齊，顯得較為自然。

手部並不像開心時盡量張開，五指之間的距離可以有緊有疏。

當驚訝程度較弱時，通常可以用張開手指的手部，做出半遮住嘴部的動作，用來遮掩張開的嘴部。

通常手指會超過鼻子的高度，這樣顯得驚訝程度更大一些。

驚訝的典型手部狀態

當驚訝程度增強時，可以由單手遮嘴轉變為雙手遮嘴的動作。

手掌的下部緊挨在一起，手指弓起，形成弧形空間。

雙手遮嘴的驚訝狀態

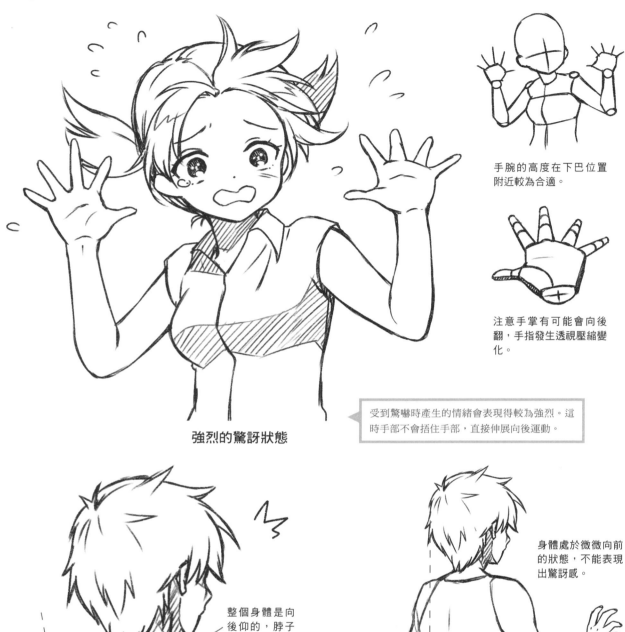

手腕的高度在下巴位置附近較為合適。

注意手掌有可能會向後翻，手指發生透視壓縮變化。

強烈的驚訝狀態

受到驚嚇時產生的情緒會表現得較為強烈。這時手部不會括住手部，直接伸展向後運動。

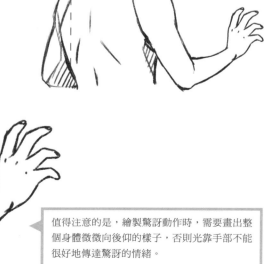

整個身體是向後仰的，脖子也伸直起來。

可以改變脊柱的方向，將胸腔畫得朝後一些。

身體處於微微向前的狀態，不能表現出驚訝感。

值得注意的是，繪製驚訝動作時，需要畫出整個身體微微向後仰的樣子，否則光靠手部不能很好地傳達驚訝的情緒。

142

4.5.4　憤怒時的手部情緒

憤怒的時候情緒十分強烈，全身的肌肉處於收緊的狀態，人物的動作都會顯得較為用力，繪製時可以用一些較為收斂的動作表現。

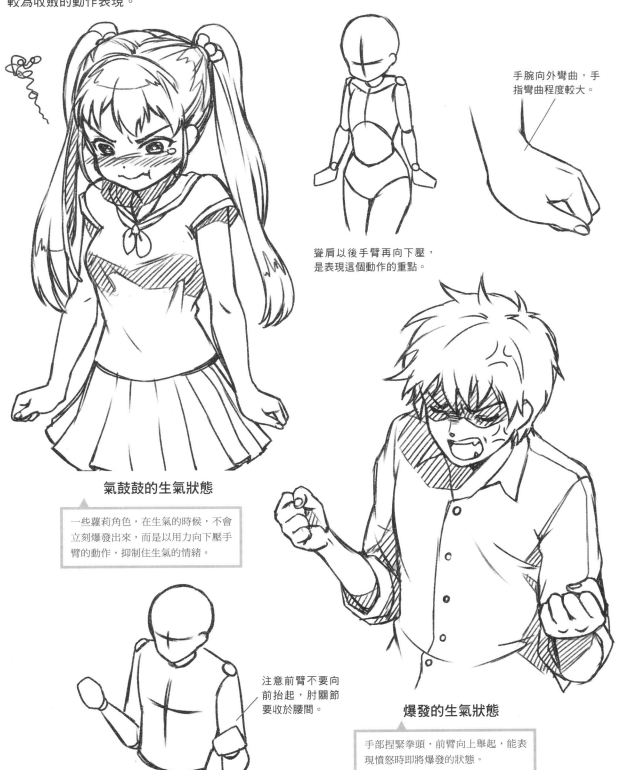

手腕向外彎曲，手指彎曲程度較大。

聳肩以後手臂再向下壓，是表現這個動作的重點。

氣鼓鼓的生氣狀態

一些蘿莉角色，在生氣的時候，不會立刻爆發出來，而是以用力向下壓手臂的動作，抑制住生氣的情緒。

注意前臂不要向前抬起，肘關節要收於腰間。

爆發的生氣狀態

手部捏緊拳頭，前臂向上舉起，能表現憤怒時即將爆發的狀態。

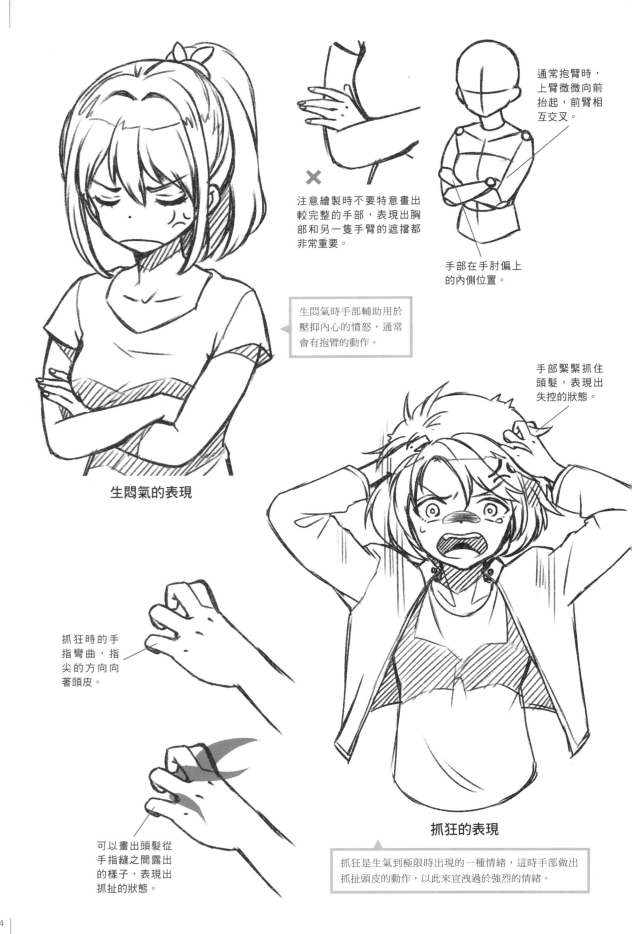

注意繪製時不要特意畫出較完整的手部，表現出胸部和另一隻手臂的遮擋都非常重要。

通常抱臂時，上臂微微向前抬起，前臂相互交叉。

手部在手肘偏上的內側位置。

生悶氣時手部輔助用於壓抑內心的憤怒，通常會有抱臂的動作。

手部緊緊抓住頭髮，表現出失控的狀態。

生悶氣的表現

抓狂時的手指彎曲，指尖的方向向著頭皮。

可以畫出頭髮從手指縫之間露出的樣子，表現出抓扯的狀態。

抓狂的表現

抓狂是生氣到極限時出現的一種情緒，這時手部做出抓扯頭皮的動作，以此來宣洩過於強烈的情緒。

4.5.5 悲傷時的手部情緒

悲傷時可能會出現哭泣的表情，通常伴隨著一些有實際意義的動作，如用手去擦落下的眼淚，這種動作是悲傷哭泣時獨有的。

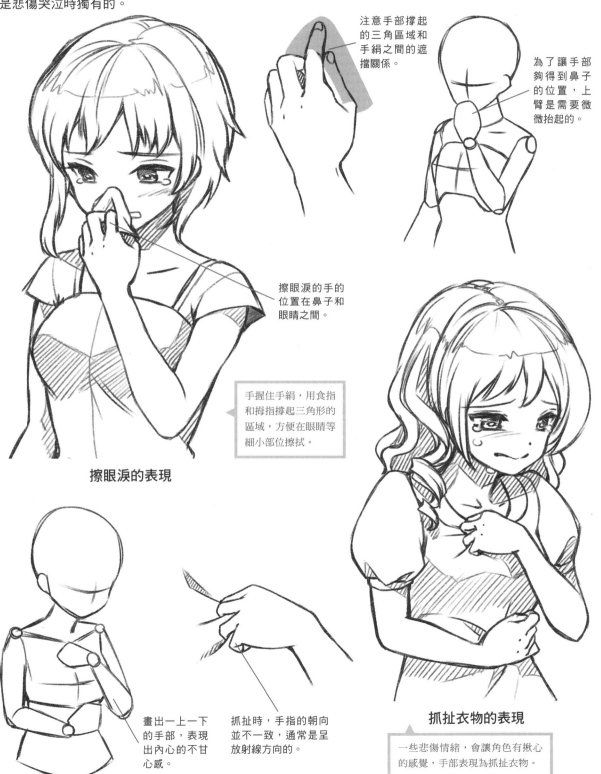

注意手部撐起的三角區域和手絹之間的遮擋關係。

為了讓手部夠得到鼻子的位置，上臂是需要微微抬起的。

擦眼淚的手的位置在鼻子和眼睛之間。

手握住手絹，用食指和拇指撐起三角形的區域，方便在眼睛等細小部位擦拭。

擦眼淚的表現

畫出一上一下的手部，表現出內心的不甘心感。

抓扯時，手指的朝向並不一致，通常是呈放射線方向的。

抓扯衣物的表現

一些悲傷情緒，會讓角色有揪心的感覺，手部表現為抓扯衣物。

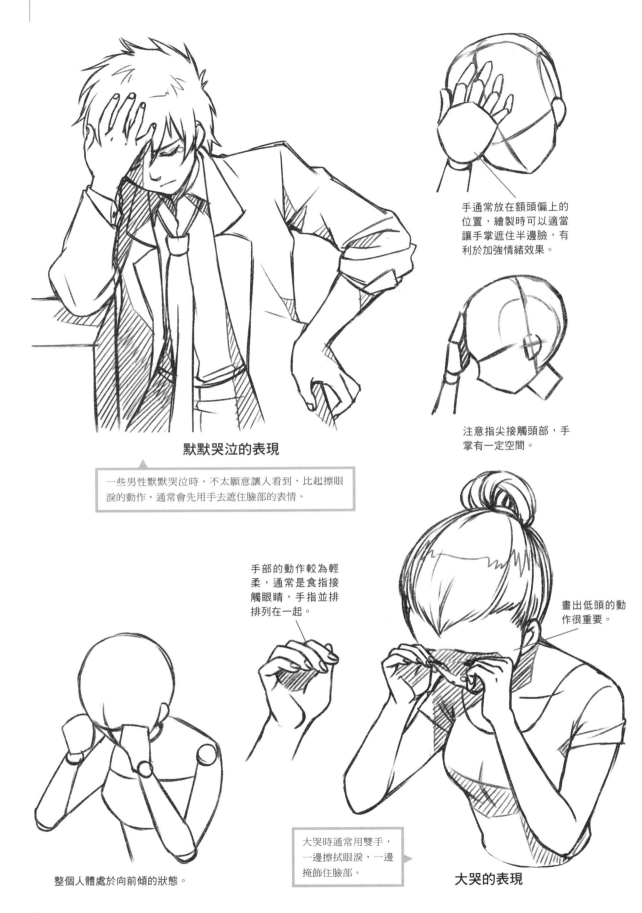

手通常放在額頭偏上的位置，繪製時可以適當讓手掌遮住半邊臉，有利於加強情緒效果。

注意指尖接觸頭部，手掌有一定空間。

默默哭泣的表現

一些男性默默哭泣時，不太願意讓人看到，比起擦眼淚的動作，通常會先用手去遮住臉部的表情。

手部的動作較為輕柔，通常是食指接觸眼睛，手指並排排列在一起。

畫出低頭的動作很重要。

整個人體處於向前傾的狀態。

大哭時通常用雙手，一邊擦拭眼淚，一邊掩飾住臉部。

大哭的表現

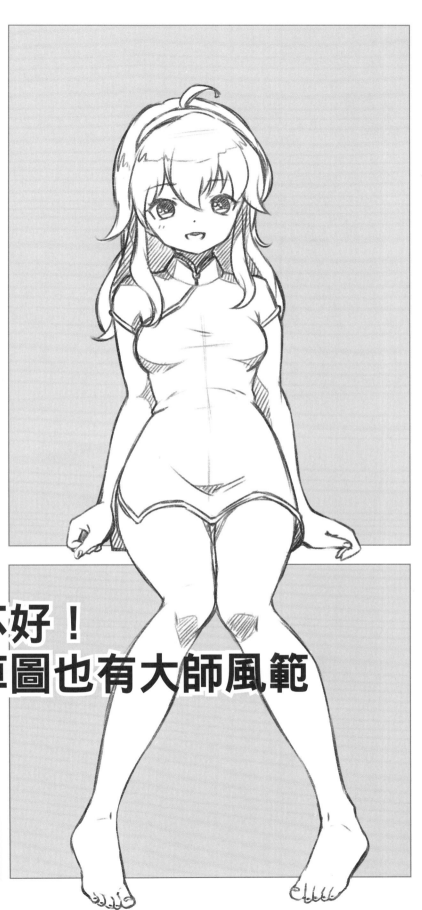

第 章

別怕畫不好！
讓你的草圖也有大師風範

畫出賞心悅目的草圖，是每一個
漫畫學習者的願望。初學者通過
學習後能畫出身體的某一部分，
但卻對畫出全身心有畏懼，面對
一張白紙遲遲不敢下筆。本章將
重點講述繪製完整草圖的技巧，
幫你豎立畫出有大師風範草圖的
信心。

5.1 草圖的泛用模型

不論是新手還是高手，繪製草圖的步驟都是一樣的，需要先定位人體各部分的位置和比例，再進行細緻刻畫。下面就一起來學習一種常用的起草方式。

5.1.1 用火柴人表現人物的動作

所謂火柴人就是用圓圈和線條表現人體的起草方式，由於其外形看上去像由火柴拼湊而來，因此得名。火柴人是起草時最好用的方法。

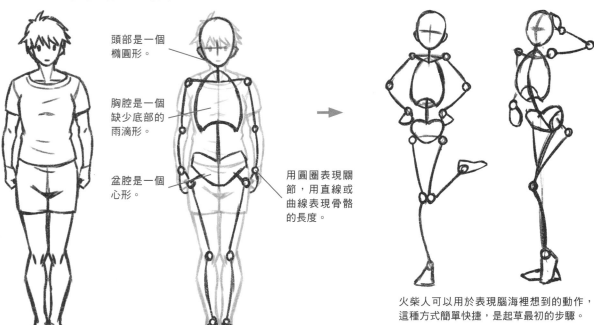

頭部是一個橢圓形。

胸腔是一個缺少底部的雨滴形。

盆腔是一個心形。

用圓圈表現關節，用直線或曲線表現骨骼的長度。

火柴人的構成

火柴人可以用於表現腦海裡想到的動作，這種方式簡單快捷，是起草最初的步驟。

TIP

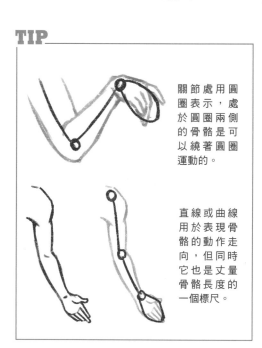

關節處用圓圈表示，處於圓圈兩側的骨骼是可以繞著圓圈運動的。

直線或曲線用於表現骨骼的動作走向，但同時它也是丈量骨骼長度的一個標尺。

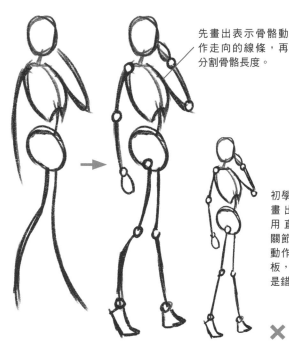

先畫出表示骨骼動作走向的線條，再分割骨骼長度。

初學者容易先畫出關節，用直線連接關節，從而讓動作顯得很死板，這種畫法是錯誤的。

5.1.2 用關節球人表現人物的狀態

與重點表現動作的火柴人不同，關節球人是用於表現人體各部分大小和形狀的方法。通常關節球人和火柴人是搭配使用的。

關節球人的結構

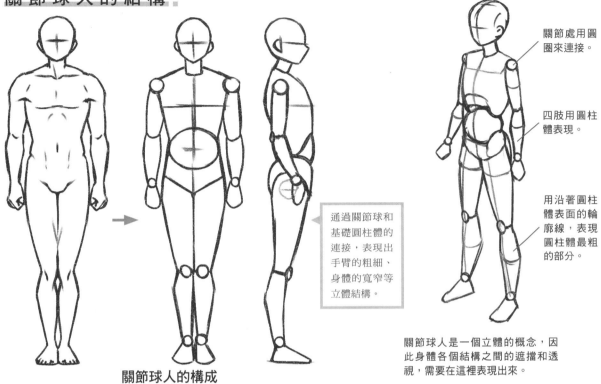

關節球人的構成

通過關節球和基礎圓柱體的連接，表現出手臂的粗細、身體的寬窄等立體結構。

關節處用圓圈來連接。

四肢用圓柱體表現。

用沿著圓柱體表面的輪廓線，表現圓柱體最粗的部分。

關節球人是一個立體的概念，因此身體各個結構之間的遮擋和透視，需要在這裡表現出來。

關節球人的細節表現

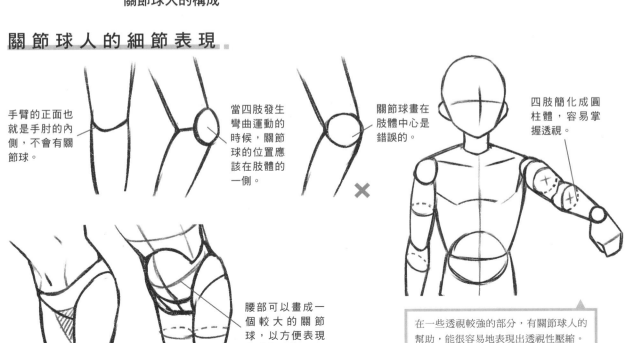

手臂的正面也就是手肘的內側，不會有關節球。

當四肢發生彎曲運動的時候，關節球的位置應該在肢體的一側。

關節球畫在肢體中心是錯誤的。

四肢簡化成圓柱體，容易掌握透視。

腰部可以畫成一個較大的關節球，以方便表現身體的運動。

在一些透視較強的部分，有關節球人的幫助，能很容易地表現出透視性壓縮。

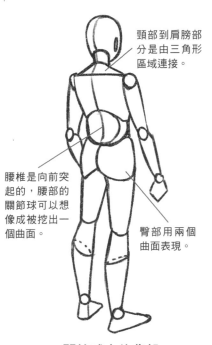

頸部到肩膀部分是由三角形區域連接。

腰椎是向前突起的,腰部的關節球可以想像成被挖出一個曲面。

臀部用兩個曲面表現。

關節球人的背部

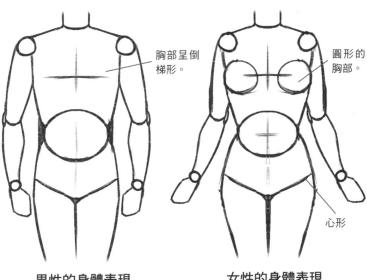

胸部呈倒梯形。

圓形的胸部。

心形

男性的身體表現
男性的身體呈一個倒梯形,盆腔部分呈方形。

女性的身體表現
女性的腰部關節球更小一些,胸部用兩個圓形表示,盆腔是較寬的心形。

起草的完整步驟

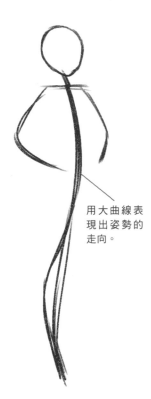

用大曲線表現出姿勢的走向。

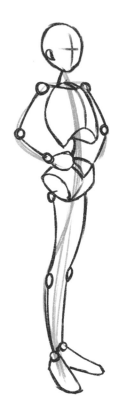

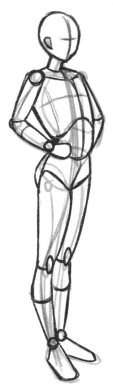

TIP

火柴人的線條用來表現骨骼長度和走向,所以這一步的關節球只用來標明節點。

關節球人的關節球要比火柴人步驟中的關節球大一些。

1 先用大曲線表現出整個人物的姿態走向,這一步不用區分關節結構。

2 在大曲線基礎上畫出身體的結構。標明關節球的位置,以明確骨骼長度。

3 在火柴人的基礎上,用圓柱體包裹骨骼線條,形成形狀明確的身體結構。

5.1.3 中線的重要性

中線是一條起草時的假象線條，這條線條可以用來輔助修正人體的透視和立體感，一些初學者很容易忽視這條線，下面我們就一起來學習一下這條輔助線的畫法。

對中線的立體認識

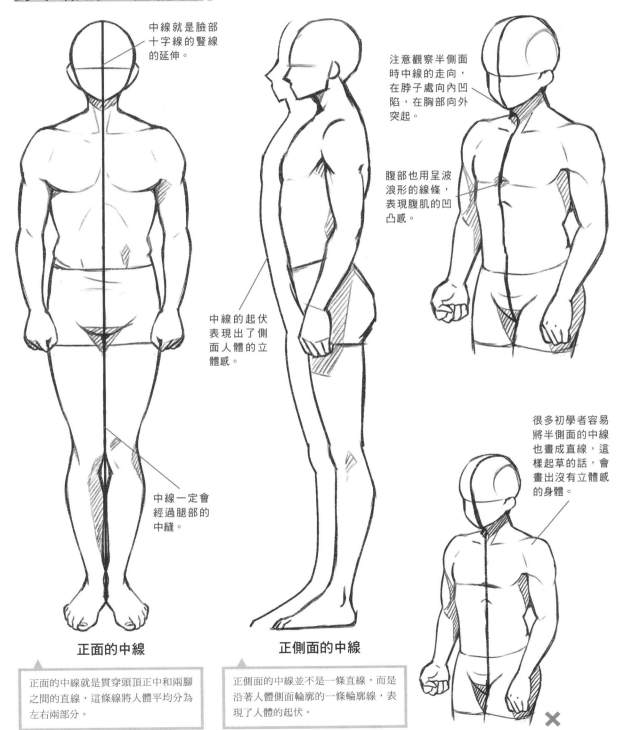

中線就是臉部十字線的豎線的延伸。

注意觀察半側面時中線的走向，在脖子處向內凹陷，在胸部向外突起。

腹部也用呈波浪形的線條，表現腹肌的凹凸感。

中線的起伏表現出了側面人體的立體感。

中線一定會經過腿部的中縫。

很多初學者容易將半側面的中線也畫成直線，這樣起草的話，會畫出沒有立體感的身體。

正面的中線

正側面的中線

正面的中線就是貫穿頭頂正中和兩腳之間的直線，這條線將人體平均分為左右兩部分。

正側面的中線並不是一條直線，而是沿著人體側面輪廓的一條輪廓線，表現了人體的起伏。

中線對畫面的修正

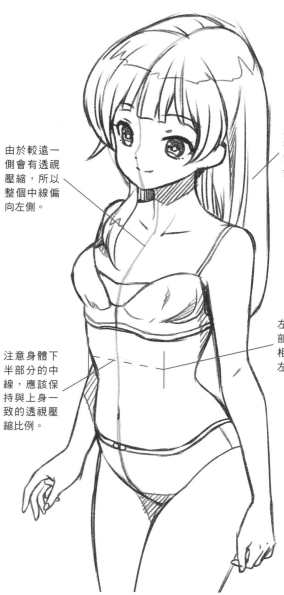

由於較遠一側會有透視壓縮，所以整個中線偏向左側。

用中線輔助檢查透視，能很快找到錯誤點。

注意身體下半部分的中線，應該保持與上身一致的透視壓縮比例。

左右同一個部位的位置相對於中線左右對稱。

用中線準確表現透視

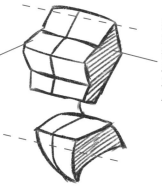

在脊柱不發生扭轉運動的前提下，保持進深一致，才能畫出正確的半側面結構。

將身體歸納為幾何體，畫出中線可以檢查和修正身體透視上的錯誤。

這樣的身體，用塊狀表現出來後就是扭曲的，兩個塊狀的進深不同。

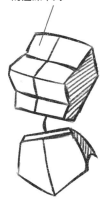

很多初學者在畫半側面時，很容易將頭部畫成半側面，而由於習慣下半身越來越趨於正面。

TIP

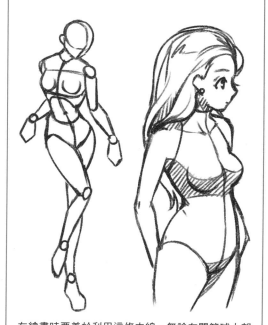

在繪畫時要善於利用這條中線，無論在關節球人部分還是在較為完整的草圖上，我們都可以利用中線來修正透視上的錯誤。

5.1.4 用塊狀幾何形表現肌肉

一些較瘦弱的女性角色可以直接用關節球人表現肌肉，而要表現一些肌肉發達的男性角色關節球人就不夠用了，這裡我們引入塊狀幾何形肌肉的概念，作為起草強壯角色的方法。

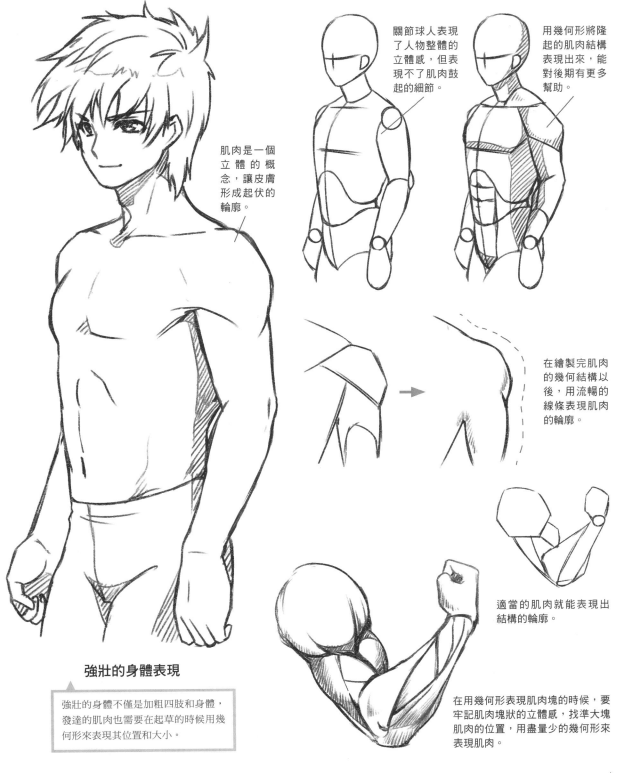

關節球人表現了人物整體的立體感，但表現不了肌肉鼓起的細節。

用幾何形將隆起的肌肉結構表現出來，能對後期有更多幫助。

肌肉是一個立體的概念，讓皮膚形成起伏的輪廓。

在繪製完肌肉的幾何結構以後，用流暢的線條表現肌肉的輪廓。

適當的肌肉就能表現出結構的輪廓。

強壯的身體表現

強壯的身體不僅是加粗四肢和身體，發達的肌肉也需要在起草的時候用幾何形來表現其位置和大小。

在用幾何形表現肌肉塊的時候，要牢記肌肉塊狀的立體感，找準大塊肌肉的位置，用盡量少的幾何形來表現肌肉。

5.2 確定人體的比例

人體的比例是一個用來衡量全身視覺平衡的工具，正確的比例能讓人體顯得協調。人體的比例分為縱向的頭身比和橫向的肩寬比。

5.2.1 頭身比的概念

頭身比是用頭的長度來衡量全身長度的一個標尺，通常用頭部正中的豎線為測量基準。同時這個長度還能確定身體某些部位的位置。

頭身比的基礎知識

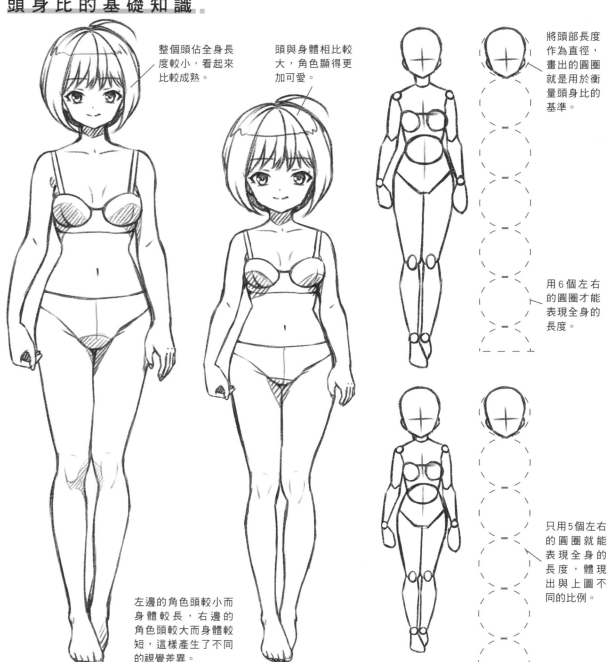

整個頭佔全身長度較小，看起來比較成熟。

頭與身體相比較大，角色顯得更加可愛。

將頭部長度作為直徑，畫出的圓圈就是用於衡量頭身比的基準。

用6個左右的圓圈才能表現全身的長度。

只用5個左右的圓圈就能表現全身的長度，體現出與上圖不同的比例。

左邊的角色頭較小而身體較長，右邊的角色頭較大而身體較短，這樣產生了不同的視覺差異。

常見的男女全身比例

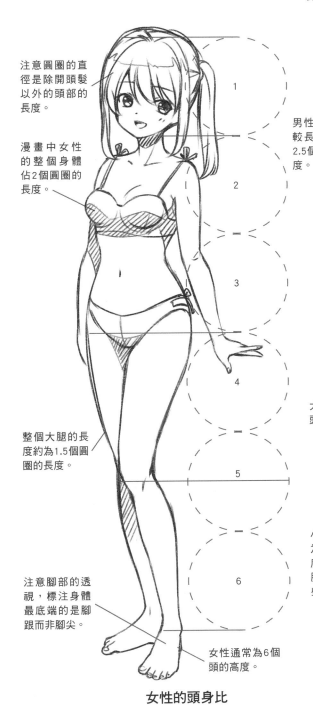

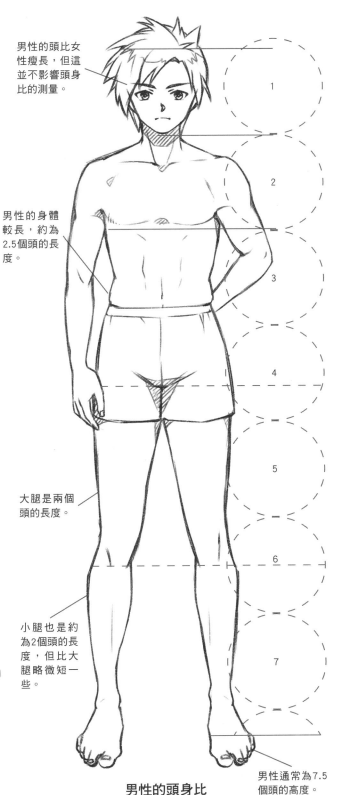

男性的頭比女性瘦長，但這並不影響頭身比的測量。

注意圓圈的直徑是除開頭髮以外的頭部的長度。

漫畫中女性的整個身體佔2個圓圈的長度。

男性的身體較長，約為2.5個頭的長度。

整個大腿的長度約為1.5個圓圈的長度。

大腿是兩個頭的長度。

注意腳部的透視，標注身體最底端的是腳跟而非腳尖。

女性通常為6個頭的高度。

小腿也是約為2個頭的長度，但比大腿略微短一些。

男性通常為7.5個頭的高度。

女性的頭身比

男性的頭身比

半身比例的定位

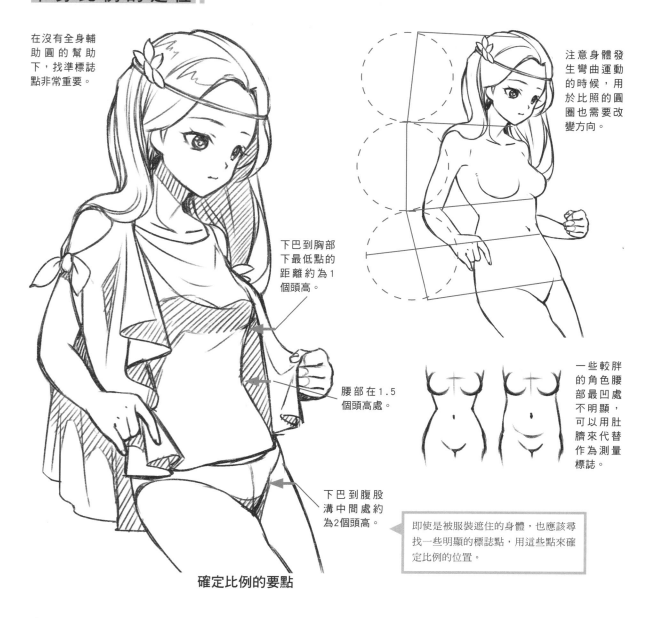

在沒有全身輔助圓的幫助下，找準標誌點非常重要。

注意身體發生彎曲運動的時候，用於比照的圓圈也需要改變方向。

下巴到胸部下最低點的距離約為1個頭高。

腰部在1.5個頭高處。

下巴到腹股溝中間處約為2個頭高。

一些較胖的角色腰部最凹處不明顯，可以用肚臍來代替作為測量標誌。

即使是被服裝遮住的身體，也應該尋找一些明顯的標誌點，用這些點來確定比例的位置。

確定比例的要點

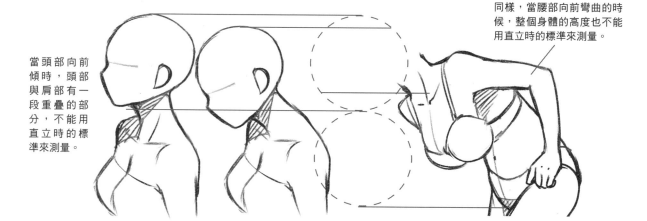

當頭部向前傾時，頭部與肩部有一段重疊的部分，不能用直立時的標準來測量。

同樣，當腰部向前彎曲的時候，整個身體的高度也不能用直立時的標準來測量。

5.2.2　肩寬的應用

肩膀位於頭部的下方，人的眼睛對判定肩膀與頭部的寬窄比例正確與否非常敏感，一個正確的肩寬能讓角色形體更加準確，準確的肩寬也是保證全身橫向比例是否正確的要點。

肩寬的概念

肩膀與髖部寬度的長短比例，可以用來測量整個身體形狀是否正確。

腰部的寬度一定是在肩寬以下的。

肩寬以頭部寬度為標準，男性通常為2個頭寬，而女性肩膀略窄，為1.5個頭寬。

女性的胸腔較小，與盆腔一起形成葫蘆形。

但是肩寬還要加上兩臂的寬度，所以女性的肩寬應與髖部寬度一致。

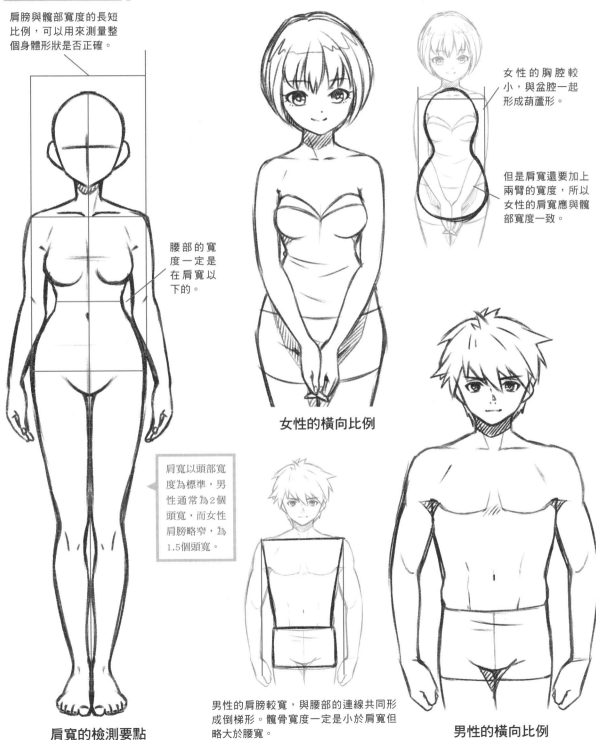

女性的橫向比例

肩寬的檢測要點

男性的肩膀較寬，與腰部的連線共同形成倒梯形。髖骨寬度一定是小於肩寬但略大於腰寬。

男性的橫向比例

肩寬與透視

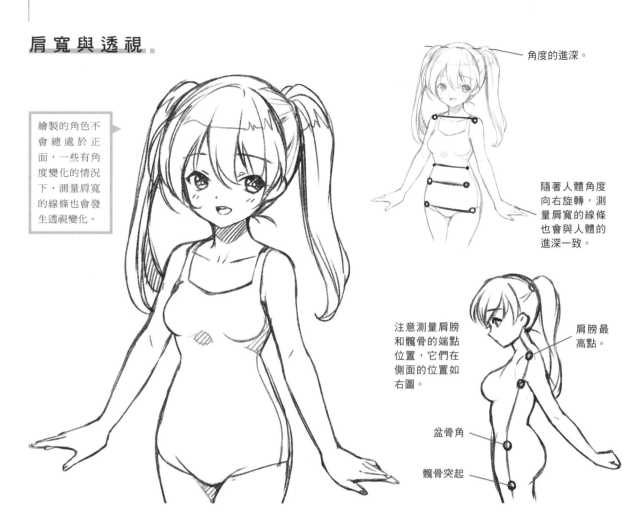

繪製的角色不會總處於正面，一些有角度變化的情況下，測量肩寬的線條也會發生透視變化。

角度的進深。

隨著人體角度向右旋轉，測量肩寬的線條也會與人體的進深一致。

注意測量肩膀和髖骨的端點位置，它們在側面的位置如右圖。

肩膀最高點。

盆骨角

髖骨突起

快速準確地表現有透視的肩寬

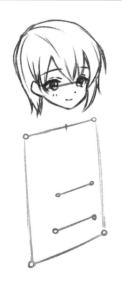

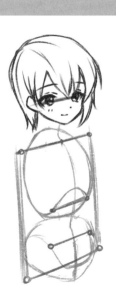

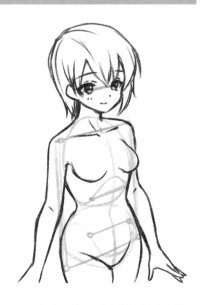

1 畫出頭部以後，再畫出與眼睛連線進深一致的線條，肩膀的測量線與髖骨的一樣長。

2 根據肩膀和髖骨的連線畫出人體的中線，再用幾何形表現出胸腔和盆腔的結構。

3 在上一步的基礎上繪製出人體結構，進而畫出準確的人體輪廓。

5.2.3　用身體結構定位關節位置

我們在實際繪製身體的時候，不一定畫的都是全身，在繪製身體局部的時候，我們又應該如何找準人體比例。下面就一起來學習一下如何利用人體各處關節的位置來確定比例。

關節的定位的意義

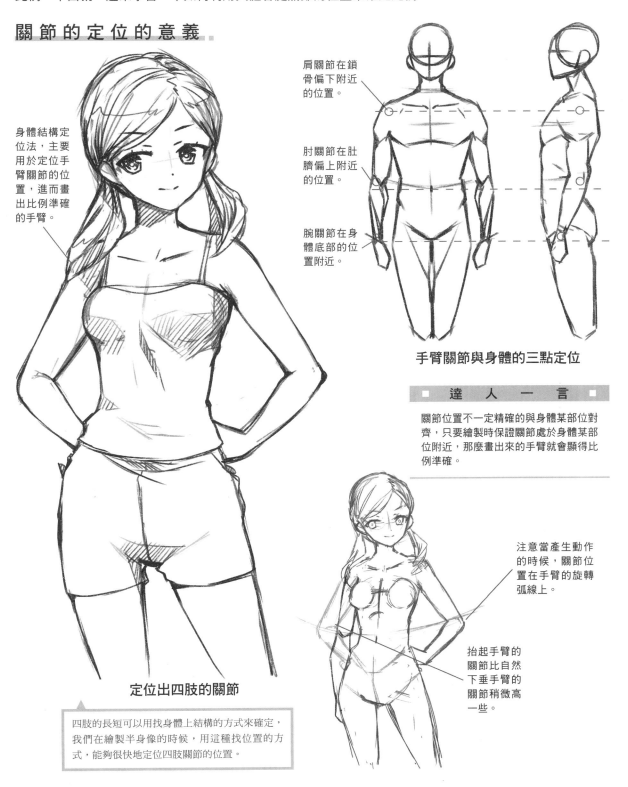

身體結構定位法，主要用於定位手臂關節的位置，進而畫出比例準確的手臂。

肩關節在鎖骨偏下附近的位置。

肘關節在肚臍偏上附近的位置。

腕關節在身體底部的位置附近。

手臂關節與身體的三點定位

■　達　人　一　言　■

關節位置不一定精確的與身體某部位對齊，只要繪製時保證關節處於身體某部位附近，那麼畫出來的手臂就會顯得比例準確。

注意當產生動作的時候，關節位置在手臂的旋轉弧線上。

抬起手臂的關節比自然下垂手臂的關節稍微高一些。

定位出四肢的關節

四肢的長短可以用找身體上結構的方式來確定，我們在繪製半身像的時候，用這種找位置的方式，能夠很快地定位四肢關節的位置。

看透被遮擋的關節位置

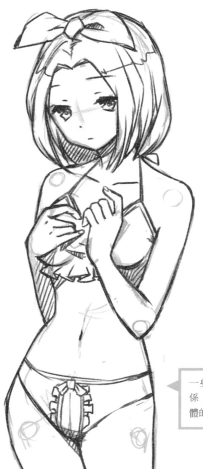

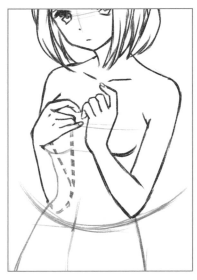

在繪製初稿時可以將手臂的彎曲形態繪製出來，這時手肘關節的位置，依然適應於關節定位法。

一些動作讓身體與手臂產生前後關係，我們在繪製的時候要學會透過身體的遮擋去找到關節的位置。

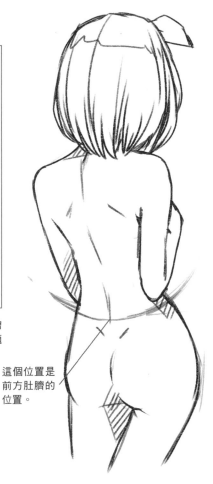

這個位置是前方肚臍的位置。

這個原理依然適用於背部的繪製中，雙手手肘關節處於同一圓弧上。

三步定位關節位置

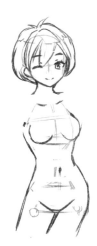

1 要畫準半身時手臂的比例，要先用比例法準畫出身體的比例。

2 以肩關節為圓心，肩關節到肚臍的垂直長度為半徑，畫出圓弧。

3 手臂肘關節一定位於這條圓弧上，這樣就能輕鬆地定位出各個關節的位置。

5.3 身體各部分的透視

身體是一個立體的概念,因為應該遵循靜物的透視原理。繪製人體的時候,可以將身體單獨拆分出來,用進深線修正透視的準確與否。

5.3.1 人體透視的概念

人體從不同角度觀察,會像立方體一樣有透視上的變化。通常可用兩點透視來畫出人體的透視,繪製時也一定要對人體抱有立體的意識。

人體透視的概念

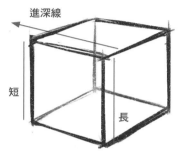

立方體遵循兩點透視的原理,豎線沿著進深線近大遠小。

兩點透視的立方體

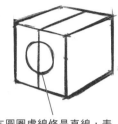

在圓圈處線條是直線,表現圓圈只是面上的一個圖案,而非立體形狀。

在圓圈處線條彎曲,表現出圓圈實際是一個球體。

> 改變某個面上的線條,能夠改變表面的立體感。

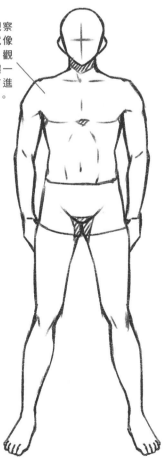

從正面觀察人體,就像從正面觀察立方體一樣,沒有進深的變化。

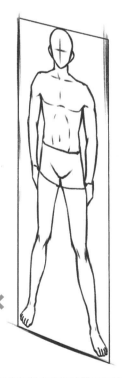

很多初學者長期練習正面的畫法,而忽略了半側面的進深,畫出像紙片一樣薄的人體,這樣是無法表現出人體立體感的。

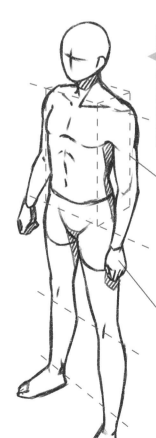

> 繪製半側面人體時,要將身體想像成兩點透視的立方體,用進深線來嚴格控制身體的線條。

肩膀連線與立方體進深一致。

與立方體上的線條一樣,腹部的中線,服裝的輪廓,都能表現出整個身體的立體感來。

表現正確透視的方法

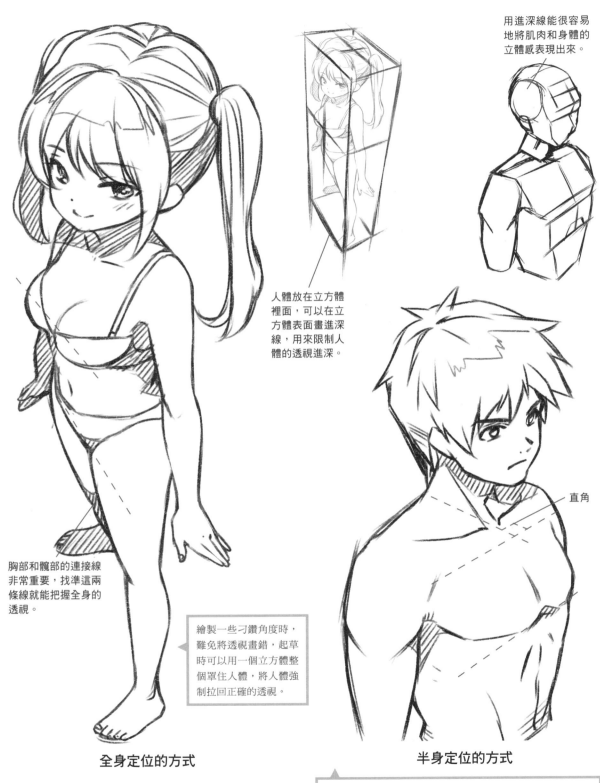

用進深線能很容易地將肌肉和身體的立體感表現出來。

人體放在立方體裡面，可以在立方體表面畫進深線，用來限制人體的透視進深。

胸部和髖部的連接線非常重要，找準這兩條線就能把握全身的透視。

繪製一些刁鑽角度時，難免將透視畫錯，起草時可以用一個立方體整個罩住人體，將人體強制拉回正確的透視。

直角

全身定位的方式

半身定位的方式

繪製半身像時，可以將立方體省略成交叉的線條，這兩條線條在透視上是呈直角的，用於定位兩點透視上不同的進深。

5.3.2 手臂的透視

漫畫中的手臂是用簡單的兩條曲線組成的，但當手臂的角度發生改變時，這兩條線的長短就會發生透視性的壓縮，掌握好手臂的透視，才能畫出更多的手臂動作。

手臂的整體透視

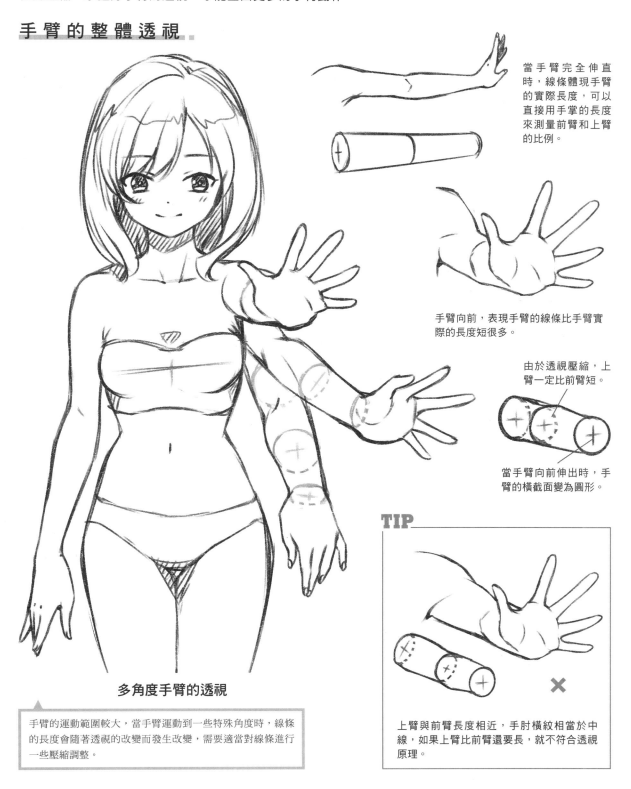

當手臂完全伸直時，線條體現手臂的實際長度，可以直接用手掌的長度來測量前臂和上臂的比例。

手臂向前，表現手臂的線條比手臂實際的長度短很多。

由於透視壓縮，上臂一定比前臂短。

當手臂向前伸出時，手臂的橫截面變為圓形。

TIP

上臂與前臂長度相近，手肘橫紋相當於中線，如果上臂比前臂還要長，就不符合透視原理。

多角度手臂的透視

手臂的運動範圍較大，當手臂運動到一些特殊角度時，線條的長度會隨著透視的改變而發生改變，需要適當對線條進行一些壓縮調整。

彎曲手臂的透視表現

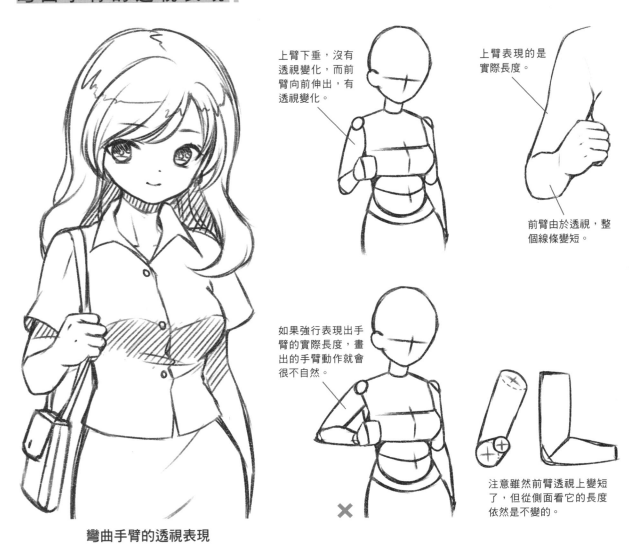

上臂下垂，沒有透視變化，而前臂向前伸出，有透視變化。

上臂表現的是實際長度。

前臂由於透視，整個線條變短。

如果強行表現出手臂的實際長度，畫出的手臂動作就會很不自然。

注意雖然前臂透視上變短了，但從側面看它的長度依然是不變的。

彎曲手臂的透視表現

為了與前臂連接，上臂強行拉長得不成比例。

一些初學者很容易先確定前臂長度再畫出整個手部，畫出錯誤的比例。

強行將前臂畫成實際長度，而忽略了透視。

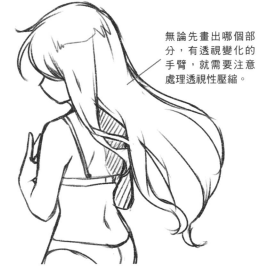

無論先畫出哪個部分，有透視變化的手臂，就需要注意處理透視性壓縮。

5.3.3 腿部的透視

腿部主要起支撐全身的作用，但從不同角度觀察到的腿部線條又會發生不同的變化。為了準確地表現出腿部的透視，可以採用圓截面的方式來修正和改變腿部的伸出角度和方向。

腿 部 的 整 體 透 視

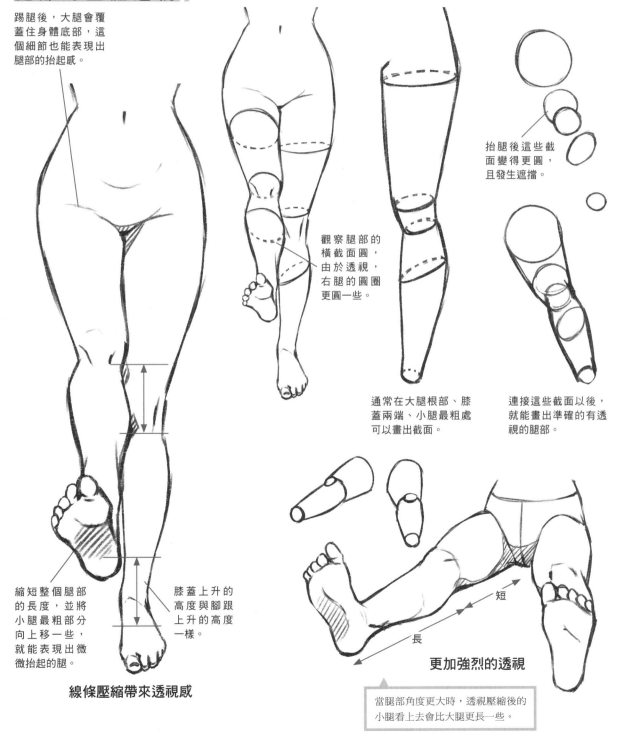

踢腿後，大腿會覆蓋住身體底部，這個細節也能表現出腿部的抬起感。

觀察腿部的橫截面圓，由於透視，右腿的圓圈更圓一些。

抬腿後這些截面變得更圓，且發生遮擋。

通常在大腿根部、膝蓋兩端、小腿最粗處可以畫出截面。

連接這些截面以後，就能畫出準確的有透視的腿部。

縮短整個腿部的長度，並將小腿最粗部分向上移一些，就能表現出微微抬起的腿。

膝蓋上升的高度與腳跟上升的高度一樣。

線條壓縮帶來透視感

長　短

更加強烈的透視

當腿部角度更大時，透視壓縮後的小腿看上去會比大腿更長一些。

彎曲腿部的透視表現

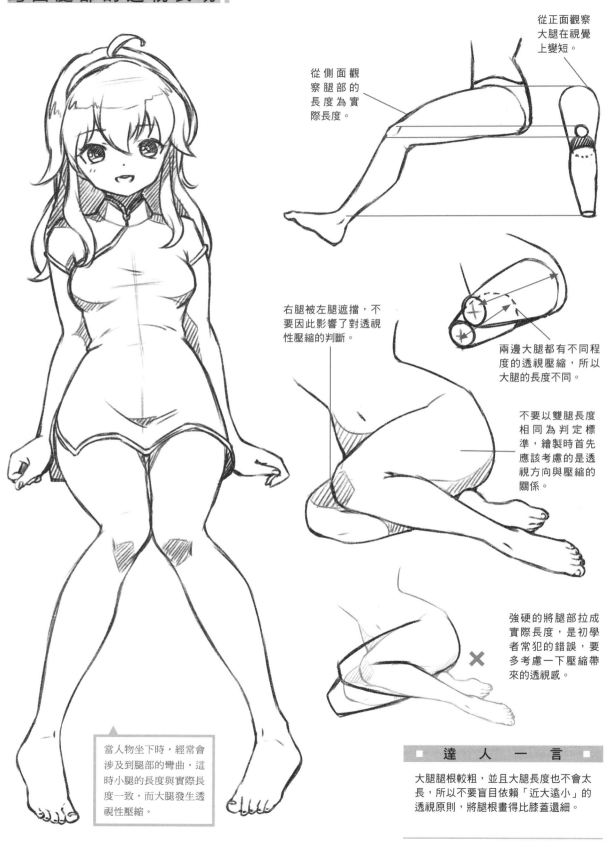

從正面觀察大腿在視覺上變短。

從側面觀察腿部的長度為實際長度。

兩邊大腿都有不同程度的透視壓縮，所以大腿的長度不同。

右腿被左腿遮擋，不要因此影響了對透視性壓縮的判斷。

不要以雙腿長度相同為判定標準，繪製時首先應該考慮的是透視方向與壓縮的關係。

強硬的將腿部拉成實際長度，是初學者常犯的錯誤，要多考慮一下壓縮帶來的透視感。

當人物坐下時，經常會涉及到腿部的彎曲，這時小腿的長度與實際長度一致，而大腿發生透視性壓縮。

■ 達 人 一 言 ■

大腿腿根較粗，並且大腿長度也不會太長，所以不要盲目依賴「近大遠小」的透視原則，將腿根畫得比膝蓋還細。

5.3.4　身體的透視

與手臂和腿部相同，身體也是有一定透視的，當人體處於一些特殊角度時，身體也會發生透視性壓縮，主要是由胸腔和盆腔引起的透視變化。

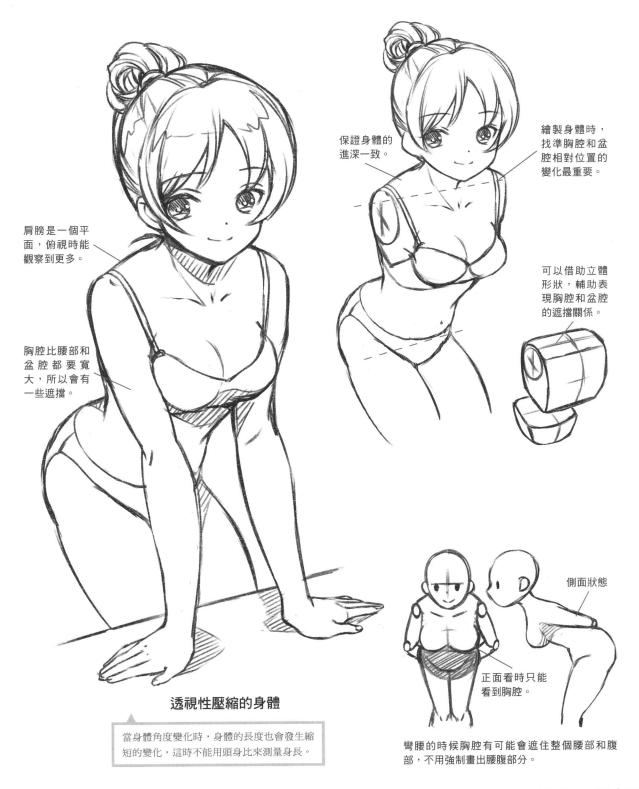

肩膀是一個平面，俯視時能觀察到更多。

胸腔比腰部和盆腔都要寬大，所以會有一些遮擋。

保證身體的進深一致。

繪製身體時，找準胸腔和盆腔相對位置的變化最重要。

可以借助立體形狀，輔助表現胸腔和盆腔的遮擋關係。

側面狀態

正面看時只能看到胸腔。

透視性壓縮的身體

當身體角度變化時，身體的長度也會發生縮短的變化，這時不能用頭身比來測量身長。

彎腰的時候胸腔有可能會遮住整個腰部和腹部，不用強制畫出腰腹部分。

5.4 完整草圖的實戰練習

在學習了身體的繪製技巧以後，下面通過一個實例，來系統地學習一下如何繪製完整的草圖。

5.4.1 確定角色的最佳動作

動作的準確性和美觀度可以決定畫面的最終效果，所以在繪製的過程中要對動作進行微調以達到最佳效果。

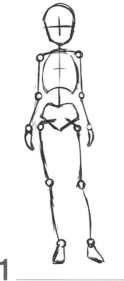

1

設計一個站立發簡訊的女孩子，先用火柴人畫出一個隨意站立的人物結構。

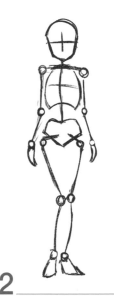

2

因為是女孩子，所以腿部的站立姿勢可以稍微修改一下，併攏膝蓋會更可愛一些。

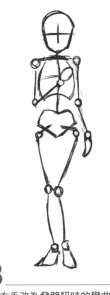

3

將右手改為發簡訊時的彎曲狀態，突出動作的特徵。

4

將脖子線條旋轉一下，畫出歪著腦袋的樣子，讓角色看起來更加有女孩子的感覺。

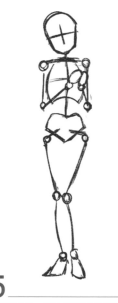

5

適當考慮一下女孩子發簡訊的習慣，將單手發簡訊改為雙手發簡訊。

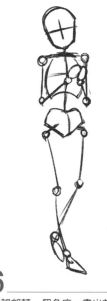

6

將腿部轉一個角度，畫出前後腳錯開的感覺，讓角度更自然。

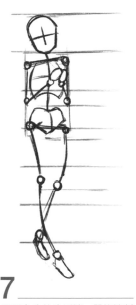

7

用頭身比的比例線，嚴格控制全身的比例，讓身體顯得更準確。

可在一旁迅速地塗出全身的韻律線條，便於修正動作。

5.4.2 在另一張紙上設定角色造型

在確定了角色的動作以後,我們可以換一張紙,在這張紙上設定出角色的細節,這些細節包括角色的正側面相貌、全身形象、服裝和配飾等。設定出的細節越多,對後期作畫越有利。

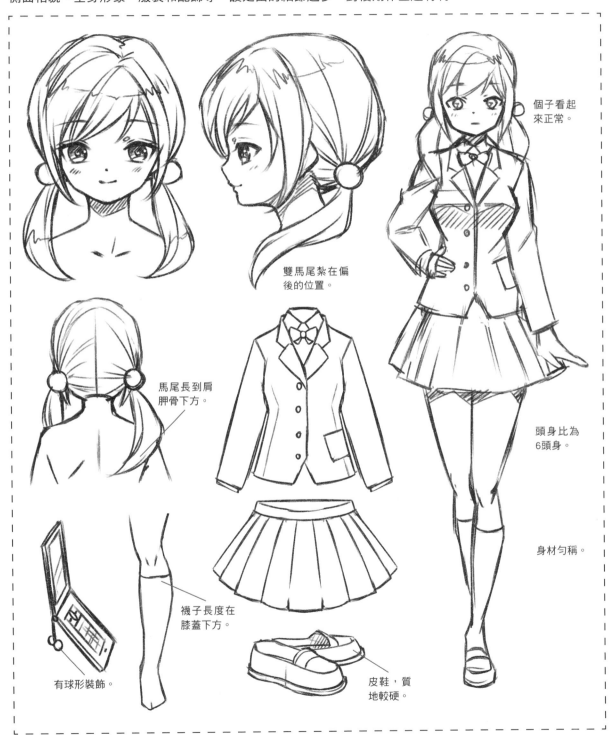

個子看起來正常。

雙馬尾紮在偏後的位置。

馬尾長到肩胛骨下方。

頭身比為6頭身。

身材勻稱。

有球形裝飾。

襪子長度在膝蓋下方。

皮鞋,質地較硬。

在另一張紙上,盡可能地設定出角色的每一個細節,並把它們畫出來,一時表現不出來的細節或數據,可以用批注的方式寫在旁邊。

5.4.3 用關節球人表現角色結構

在對人物的動作和造型進行設定以後，下面我們要開始對人體的細節進行分析和繪製。要畫出有立體感和結構準確的人體，首先需要用關節球人表現出他們的基礎結構。

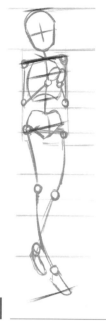

1

將表現動作的火柴人擦淡，用較淡的線條畫出人體的進深線，通常肩部和髖部的線條是必須畫出的。

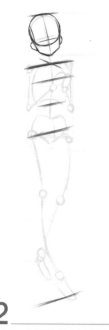

2

覆蓋一張新的紙，用明確的線條畫出頭部的結構。

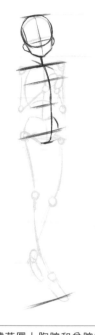

3

根據草圖上胸腔和盆腔的位置，畫出它們的中線，中線從脖子一直到盆腔底部。

4

根據中線和進深，準確地用立體圖形表現出胸腔和盆腔的結構。

5

根據肩膀和髖部的進深線，表現出肩部和髖部的關節球，並畫出表現腰部的大關節球。

6

根據確定的動作，畫出手部的關節球結構。繪製時要注意左手的透視。

7

根據火柴人腿部的骨架結構，畫出腿部的線條。注意大腿要畫得粗一些，小腿要畫得細一些。

8

清理被遮擋的線條，移去底稿層，留出乾淨的關節球人結構作為繪製人體的基準。

5.4.4 為角色添加造型要素

在用關節球人表現了角色的基本結構以後，下面我們開始為角色添加造型的要素，通過畫出角色的細節來表現出完整的人體。

1
在關節球人的基礎上，根據全身造型，表現出角色的髮型、服裝的輪廓和手機的大小。

2
減淡關節球人的線條，用明確的線條表現出臉部和五官的輪廓。

3
根據頭髮的輪廓劃分出頭髮的髮簇。

4
用細線畫出頭髮的髮絲，並用排線的方式塗黑眼珠。

5
畫出脖子和領口的部分，注意領口的透視，蝴蝶結畫在偏右的部分。

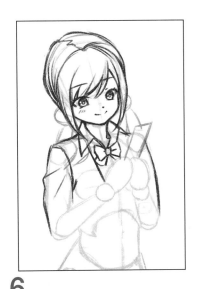

6
畫出肩膀和上臂部分的線條，注意穿上硬質面料的衣服後，肩膀的轉折變得硬挺了一些。

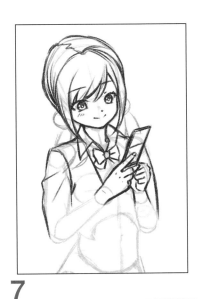

7
由於手部在前面，先畫出拿著手機的雙手。注意手部要畫出手指彎折的動作，表現出與手機翻蓋的接觸。

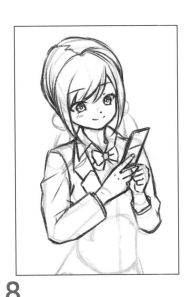

8
連接手部和上臂部分的線條，畫出前臂，注意左前臂的透視。

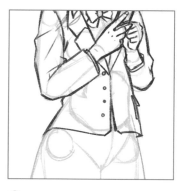

9

在手臂的下方，補完整個西服的結構。添加紐扣細節。

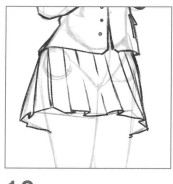

10

根據設定好的服裝樣式，畫出百褶裙，注意裙邊的折線處理。

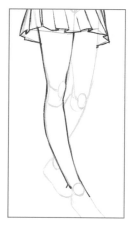

11

畫出角色的右腿，整個腿部伸直，小腿略向前傾斜，而且小腿肚比較圓潤，讓腿部線條非常柔美。

12

根據設定好的鞋子形狀和大小，畫出腳部的結構。

13

用同樣的方式畫出左腿，注意左腿的小腿部分被右腿遮擋。畫出膝蓋處的短線和襪子的線條。

14

擦掉肩膀處的線條，畫出搭在肩膀上的辮子。

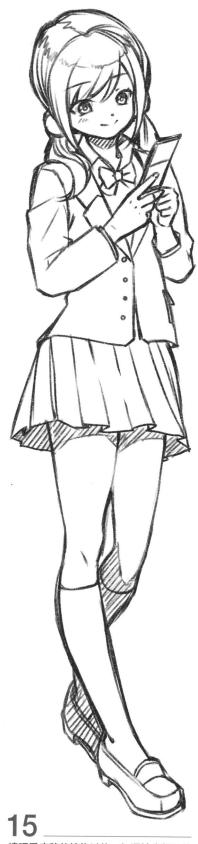

15

清理了底稿的線條以後，加深輪廓部分的線條，整幅作品就完成了。

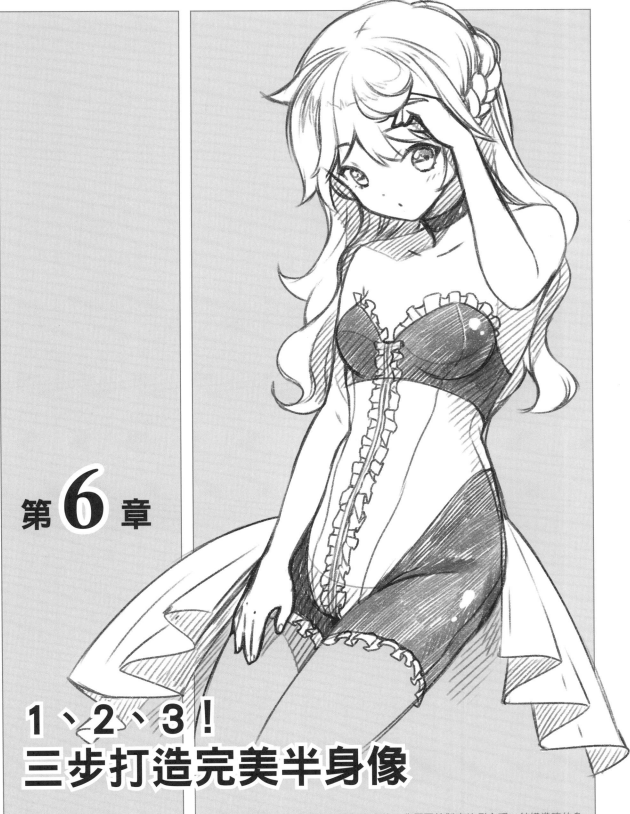

第6章

1、2、3！
三步打造完美半身像

在重點學習了頭部和手部的繪製方式後，我們再繪製出比例合理、結構準確的身體，整個半身像就輕鬆完成了。本章將以半身像為重點，整合繪製的三大要素，講解繪製半身像的祕技。

6.1 美型臉部的設計

在學習了基礎臉部的結構和畫法以後，在造型方面還需要對臉部進行一些針對性的設計，本節就重點講解如何塑造出理想的臉部。

6.1.1 突出角色性格的五官

漫畫人物的臉部並不是千篇一律的，對五官的大小和形狀進行特定的修改以後，臉部的表現就會發生帶有性格特點的變化。

眼部的處理

正常的眼角

下斜的眼角

上挑的眼角

眼角越上挑，角色性格顯得越高傲；眼角越下垂，顯得越溫和。

眼睛上看還是下看，是由眼珠與眼眶的相對位置決定的。

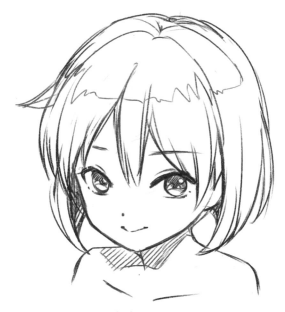
向上看的眼睛

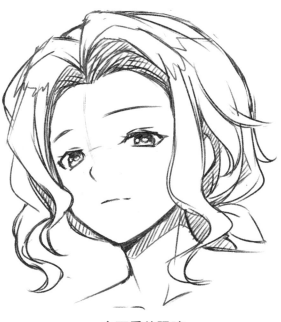
向下看的眼睛

眼珠與眼眶的位置關係也能決定角色的性格，下眼眶處留出少許眼白的向上看的眼睛，會顯得角色很天真可愛；而眼珠貼近下眼眶的眼睛，會顯得桀驁不馴。

眉 毛 的 處 理

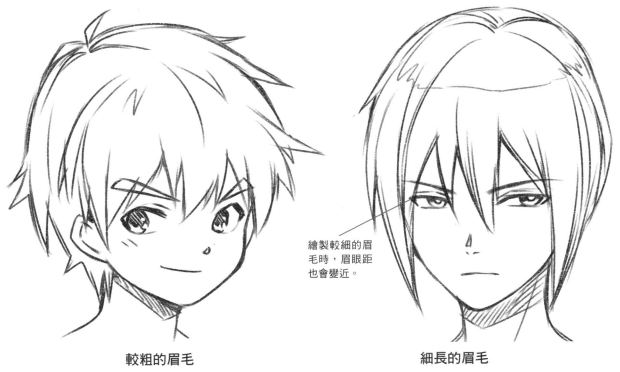

繪製較細的眉毛時，眉眼距也會變近。

較粗的眉毛

一些陽光型的角色可以採用粗眉毛來表現其活潑的性格。

細長的眉毛

一些偏陰柔性格的角色，眉毛通常會畫得又長又細。

鼻 子 的 處 理

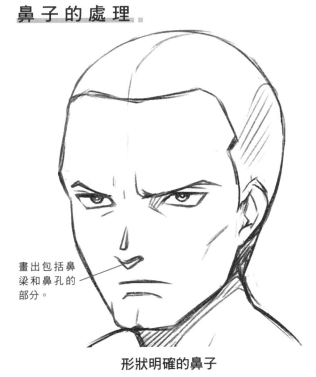

畫出包括鼻梁和鼻孔的部分。

形狀明確的鼻子

為了表現一些角色的粗獷，繪製鼻子時需要將鼻子的形狀輪廓畫得比較寫實一些。

朦朧型的鼻子

動漫角色中的美少女，鼻子需要一定的省略，才能表現出角色臉部的可愛，所以經常採用一個點來表現鼻子。

嘴部的處理

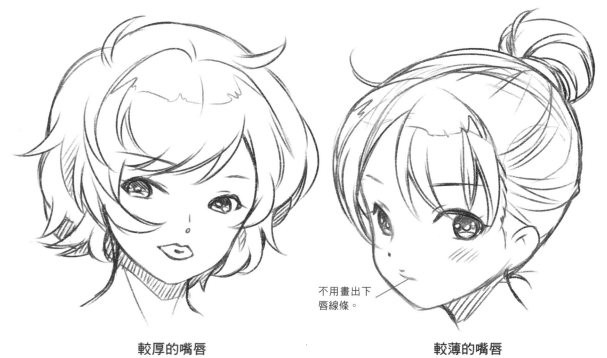

不用畫出下
唇線條。

較厚的嘴唇

在嘴巴的周圍畫出唇線的部分，能表現出嘴唇的厚度，可以表現出成熟角色厚唇的感覺。

較薄的嘴唇

在嘴唇線條的上面，繪製出一條短線，能反映出上唇的輪廓，從而減少下唇視覺上的厚度。

性格大轉變

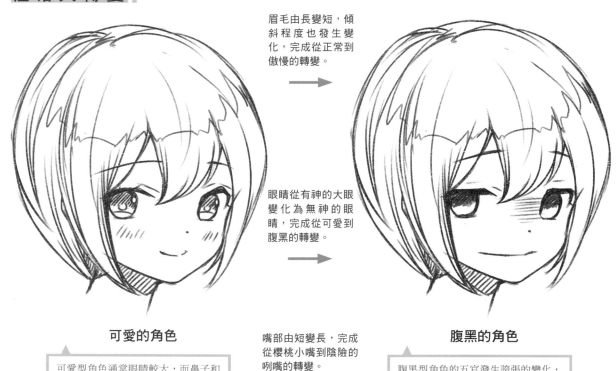

眉毛由長變短，傾斜程度也發生變化，完成從正常到傲慢的轉變。

眼睛從有神的大眼變化為無神的眼睛，完成從可愛到腹黑的轉變。

嘴部由短變長，完成從櫻桃小嘴到陰險的咧嘴的轉變。

可愛的角色

可愛型角色通常眼睛較大，而鼻子和嘴部都顯得較小。

腹黑的角色

腹黑型角色的五官發生誇張的變化，眼神無光，嘴部也被拉長。

6.1.2 不同狀態下臉部角度的處理

不僅改變五官的畫法能讓臉部發生個性的改變，在漫畫世界中，畫出不同角度的臉部，也能為人物臉部帶來一些個性化效果。

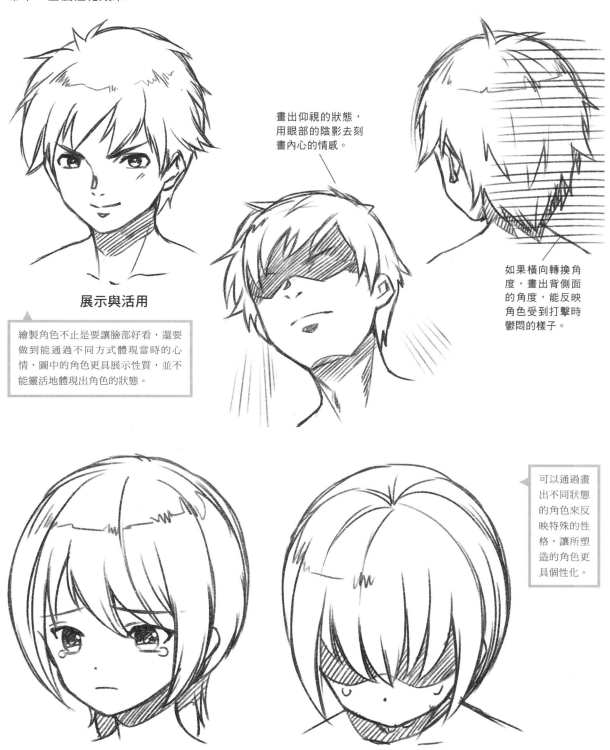

畫出仰視的狀態，用眼部的陰影去刻畫內心的情感。

如果橫向轉換角度，畫出背側面的角度，能反映角色受到打擊時鬱悶的樣子。

展示與活用

繪製角色不止是要讓臉部好看，還要做到能通過不同方式體現當時的心情，圖中的角色更具展示性質，並不能靈活地體現出角色的狀態。

可以通過畫出不同狀態的角色來反映特殊的性格，讓所塑造的角色更具個性化。

普通性格是抬著頭，只表現一些眼淚的特徵。

通過畫出埋著頭哭泣的樣子，能反映出角色內向的性格。

6.1.3 髮型與角色類型的配合

根據角色類型的劃分，與之搭配的髮型也有較大的差異，我們在設計角色時可以注意這一點，設計出與臉部和性格能搭配到一起的髮型。

男性髮型的配合

頭髮採用直
線較多。

運動型角色的髮型

性格較為陽光的運動型角色，通常會配合層
次分明的刺蝟頭，線條會更加硬挺一些。

頭腦型角色的髮型

性格溫和的頭腦型角色，通常會配合線條較
為柔軟並且長度較長的髮型。

運動型角色性格通常較為陽
剛，如果用柔軟的長髮來搭
配，會讓臉部看起來更像女
性。

女性不能採用刺蝟頭來表
現頭髮，臉部顯得較為陰
柔的角色，用刺蝟頭也顯
得不太合適。

TIP

靈活運用造型較為怪異的髮型，還能
畫出一些充滿個性的反派角色。

女性髮型的配合

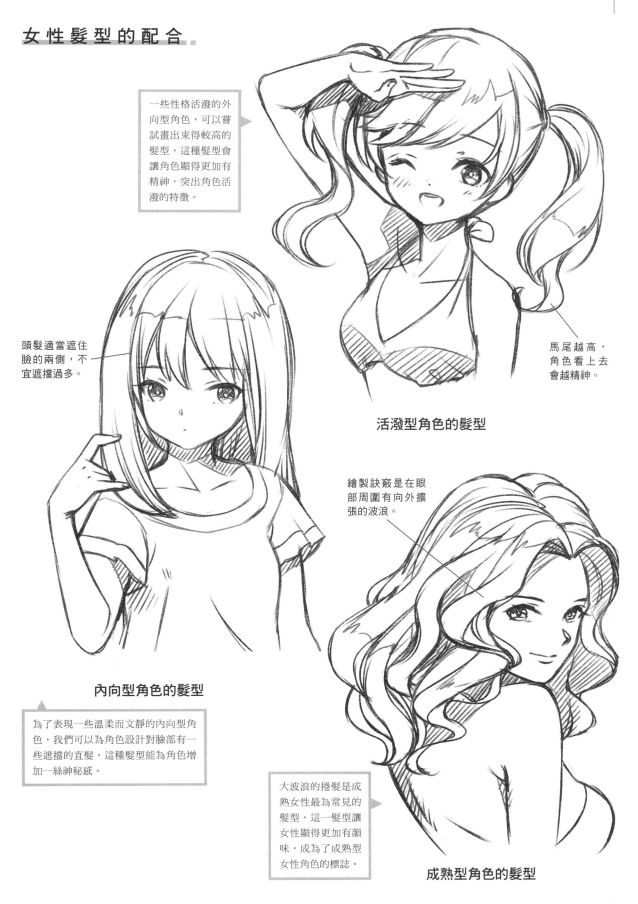

一些性格活潑的外向型角色，可以嘗試畫出束得較高的髮型，這種髮型會讓角色顯得更加有精神，突出角色活潑的特徵。

頭髮適當遮住臉的兩側，不宜遮擋過多。

馬尾越高，角色看上去會越精神。

活潑型角色的髮型

繪製訣竅是在眼部周圍有向外擴張的波浪。

內向型角色的髮型

為了表現一些溫柔而文靜的內向型角色，我們可以為角色設計對臉部有一些遮擋的直髮，這種髮型能為角色增加一絲神秘感。

大波浪的捲髮是成熟女性最為常見的髮型，這一髮型讓女性顯得更加有韻味，成為了成熟型女性角色的標誌。

成熟型角色的髮型

6.2 頭頸肩的關係與胸部的塑造

6.2.1 頸部的構造

頸部處於頭部以下、身體之上，是連接頭部與身體部分的橋梁，頸部的線條雖然簡單，但是要畫準確卻不太容易，繪製之前我們應該先瞭解頸部的構造。

頸 部 的 形 狀 和 定 位 法

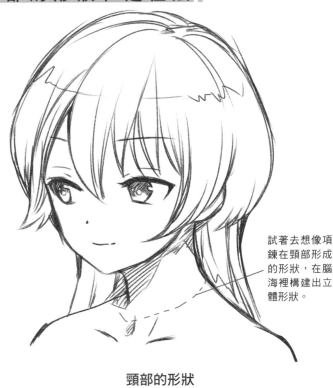

試著去想像項鍊在頸部形成的形狀，在腦海裡構建出立體形狀。

頸部的形狀

頸部由兩條線構成，根據角度的不同，表現出來的線條也是不同的，要畫好這兩條簡單的線，我們首先應該在腦海裡為頸部構建一個立體的模型。

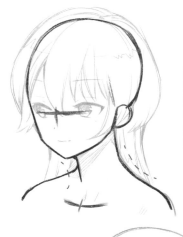

將頭髮輪廓減淡，我們可以清晰地看到脖子是由兩條向內凹陷的曲線構成的。

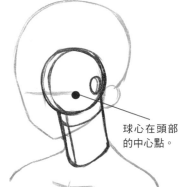

球心在頭部的中心點。

頸部的位置，可以用一個模擬的關節球來確定，將球放在頭部的中心。

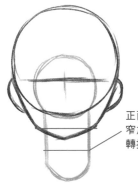

正面的頸部，窄於下頜骨的轉折。

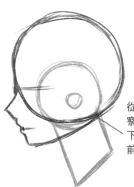

從正側面觀察，自然狀態下，頸部略向前傾斜。

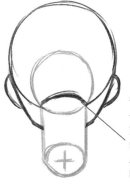

背側面的脖子與頭部相交於頸後的髮際線，形成向上突起的圓弧線。

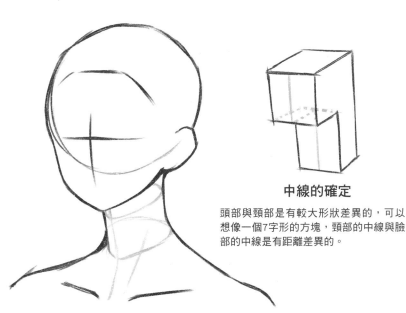

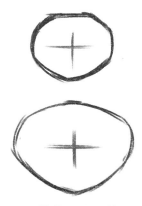

中線的確定

頭部與頸部是有較大形狀差異的，可以想像一個7字形的方塊，頸部的中線與臉部的中線是有距離差異的。

橫截面的形狀

頸部的橫截面是類三角形的橢圓形，上部面積較小，下部較大一些。

繪製頸部時要注意透視出頸部的橫截面，並找準中線，只要明確這兩點，就能精確地畫出頸部的形狀。

頸部的男女區別

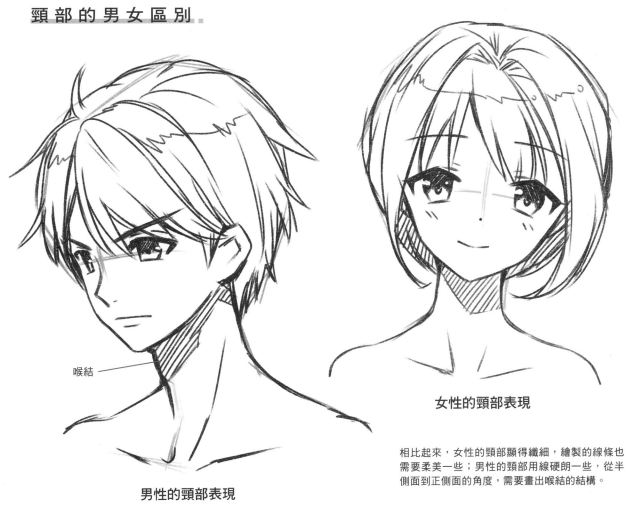

喉結

男性的頸部表現

女性的頸部表現

相比起來，女性的頸部顯得纖細，繪製的線條也需要柔美一些；男性的頸部用線硬朗一些，從半側面到正側面的角度，需要畫出喉結的結構。

頸部與身體的銜接

頸部的下方由鎖骨與胸腔的結構形成過渡，鎖骨的線條較少，但是位置非常醒目，畫好了鎖骨，能讓角色看上去更有魅力。另外，背部的斜方肌，讓頸部到肩膀的部分形成一個傾斜的角度。

鎖骨的形狀解剖

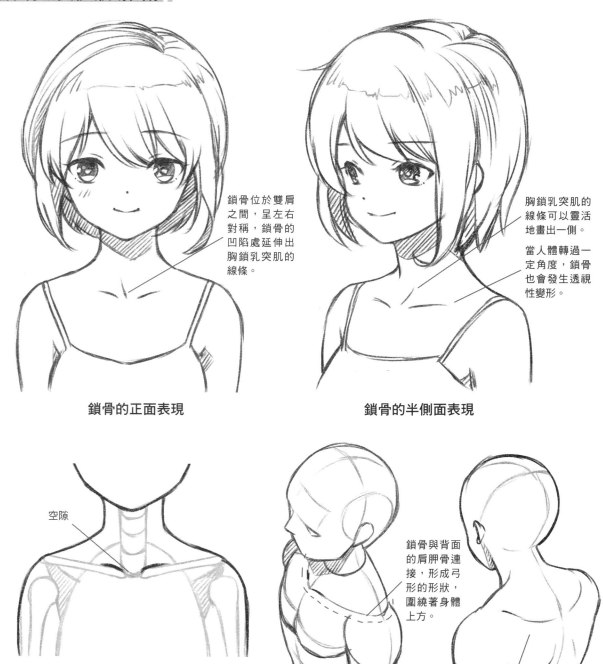

鎖骨位於雙肩之間，呈左右對稱，鎖骨的凹陷處延伸出胸鎖乳突肌的線條。

鎖骨的正面表現

胸鎖乳突肌的線條可以靈活地畫出一側。

當人體轉過一定角度，鎖骨也會發生透視性變形。

鎖骨的半側面表現

空隙

鎖骨的位置

鎖骨位於胸腔上方，兩端位於肩膀上方，形成肩膀的起始點。鎖骨的角度兩端微微高一些，在胸窩處形成空隙。

鎖骨與背面的肩胛骨連接，形成弓形的形狀，圍繞著身體上方。

即使從背面也能觀察到肩胛骨上方的曲線突起。

頸部肌肉的表現

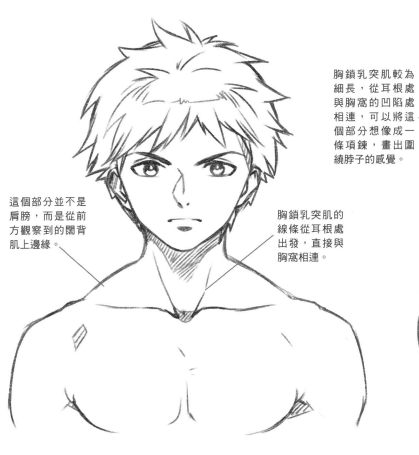

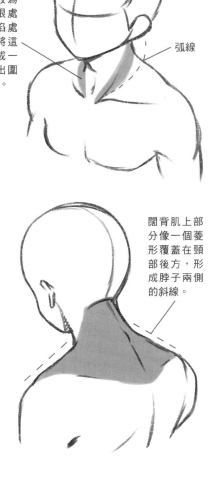

胸鎖乳突肌較為細長，從耳根處與胸窩的凹陷處相連，可以將這個部分想像成一條項鍊，畫出圍繞脖子的感覺。

弧線

這個部分並不是肩膀，而是從前方觀察到的闊背肌上邊緣。

胸鎖乳突肌的線條從耳根處出發，直接與胸窩相連。

闊背肌上部分像一個菱形覆蓋在頸部後方，形成脖子兩側的斜線。

闊背肌與胸鎖乳突肌的表現

男性特別是一些肌肉發達的男性，頸部兩側能觀察到闊背肌的上邊緣形成的斜線，而他們的胸鎖乳突肌也非常發達，需要用明確的線條來表現。

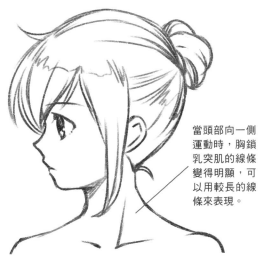

女性的闊背肌沒有男性發達，所以不會形成斜線形狀，而是過渡柔和的曲線。

當頭部向一側運動時，胸鎖乳突肌的線條變得明顯，可以用較長的線條來表現。

6.2.3　肩膀的形成

肩膀在繪畫中是一個模糊的概念，這個部分連接了頸部兩側與手臂的部分，也可以說整個頸部與身體之間的部分都是肩膀，畫好這個部分是繪製好整個身體的開始。

肩膀的位置

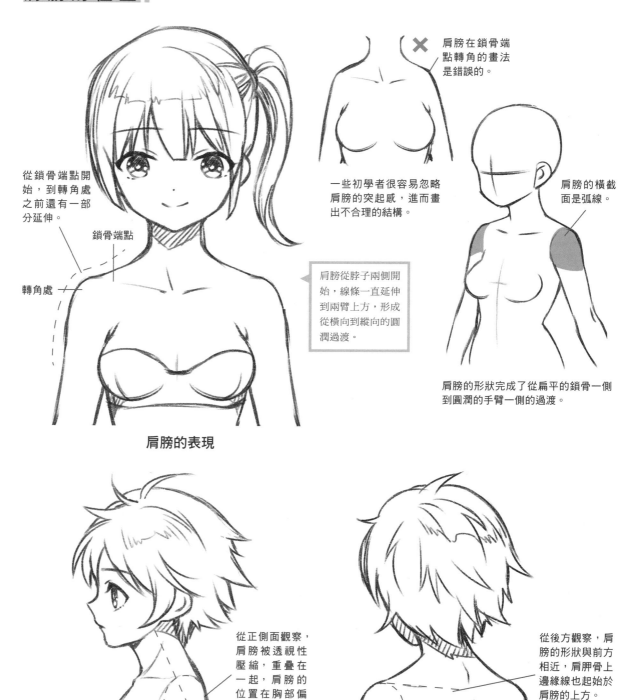

從鎖骨端點開始，到轉角處之前還有一部分延伸。

鎖骨端點

轉角處

肩膀在鎖骨端點轉角的畫法是錯誤的。

一些初學者很容易忽略肩膀的突起感，進而畫出不合理的結構。

肩膀從脖子兩側開始，線條一直延伸到兩臂上方，形成從橫向到縱向的圓潤過渡。

肩膀的橫截面是弧線。

肩膀的形狀完成了從扁平的鎖骨一側到圓潤的手臂一側的過渡。

肩膀的表現

從正側面觀察，肩膀被透視性壓縮，重疊在一起，肩膀的位置在胸部偏後的地方。

從後方觀察，肩膀的形狀與前方相近，肩胛骨上邊緣線也起始於肩膀的上方。

肩膀的透視表現

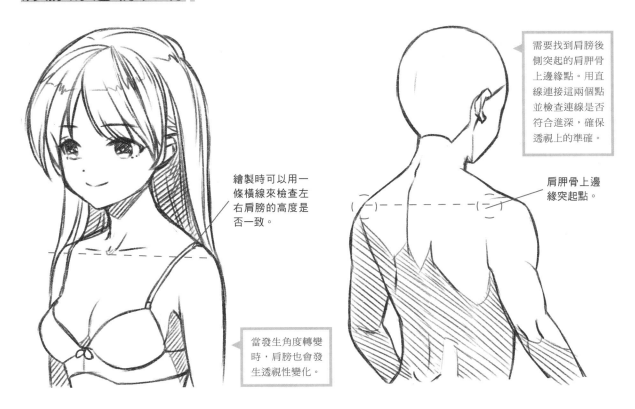

需要找到肩膀後側突起的肩胛骨上邊緣點。用直線連接這兩個點並檢查連線是否符合進深，確保透視上的準確。

肩胛骨上邊緣突起點。

繪製時可以用一條橫線來檢查左右肩膀的高度是否一致。

當發生角度轉變時，肩膀也會發生透視性變化。

肩胛骨表現

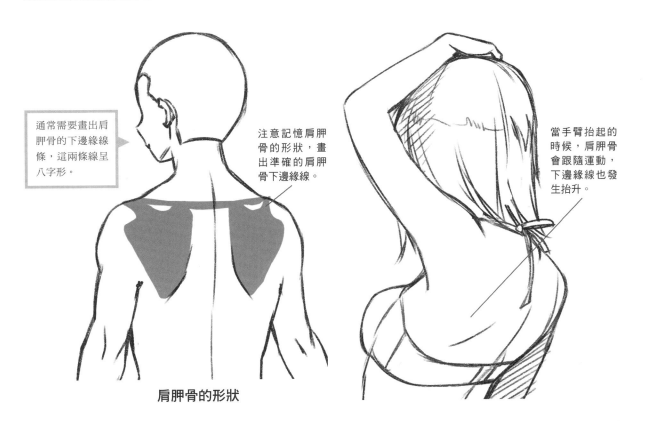

通常需要畫出肩胛骨的下邊緣線條，這兩條線呈八字形。

注意記憶肩胛骨的形狀，畫出準確的肩胛骨下邊緣線。

當手臂抬起的時候，肩胛骨會跟隨運動，下邊緣線也發生抬升。

肩胛骨的形狀

6.2.4 胸部的塑造

胸部位於身體正面的上半身,雖然所佔面積不大,但對於從視覺上支撐起整個身體的形態,有較強的影響。男性與女性胸部的區別,也是成年後人體第二性徵的區別之一。

胸部的位置

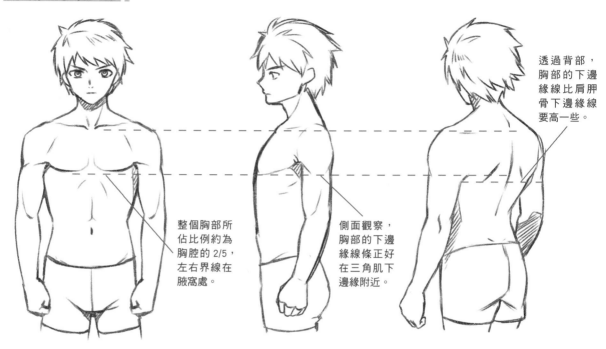

整個胸部所佔比例約為胸腔的 2/5,左右界線在腋窩處。

側面觀察,胸部的下邊緣線條正好在三角肌下邊緣附近。

透過背部,胸部的下邊緣線比肩胛骨下邊緣線要高一些。

男性胸部的表現

男性的胸部整體呈方形,胸部扁平,並且兩端與三角肌相連,在腋窩處形成T字形的線條。

胸部的形狀

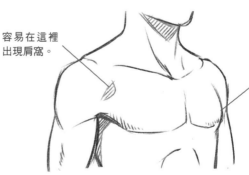

容易在這裡出現肩窩。

男性的胸部雖然扁平,但也是有一定立體感的,可以在胸部的下邊緣排出一定的陰影來表現。

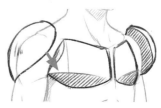

三角肌像兩塊盔甲,覆蓋在胸大肌兩端。

女性胸部的表現

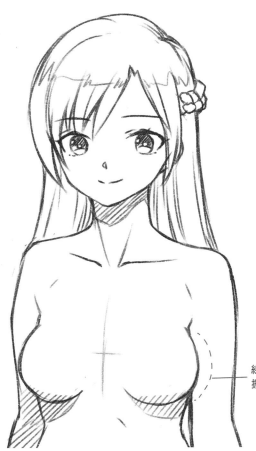

胸部的形狀

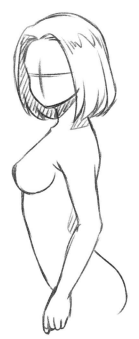

處於正側面時，可以先畫
出胸腔的輪廓，再在胸腔
上添加胸部的線條。

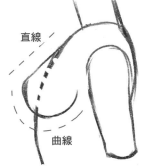

直線

曲線

胸部推擠
出皺褶。

穿著內衣後的變化

當有內衣束縛以後，兩邊擴張胸部的輪廓也
向中間聚攏，胸部之間出現皺褶。

線條向外
擴張。

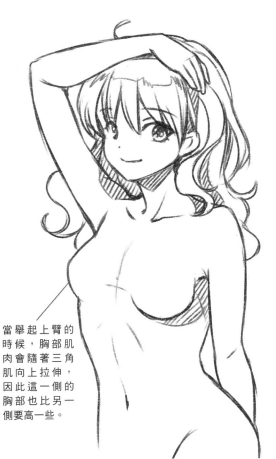

當舉起上臂的
時候，胸部肌
肉會隨著三角
肌向上拉伸，
因此這一側的
胸部也比另一
側要高一些。

手臂與胸部的聯繫

胸部的不同變化

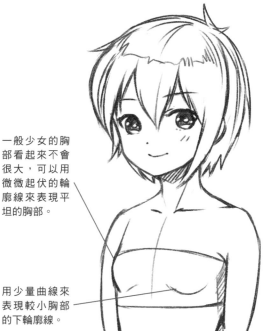

一般少女的胸部看起來不會很大，可以用微微起伏的輪廓線來表現平坦的胸部。

用少量曲線來表現較小胸部的下輪廓線。

在表現成熟女性較大的胸部時，可以直接將胸部想像成球體，畫出大半個球體的輪廓。

較大的胸部擠壓在一起，在中心處形成一條線條。

不同胸部大小的變化

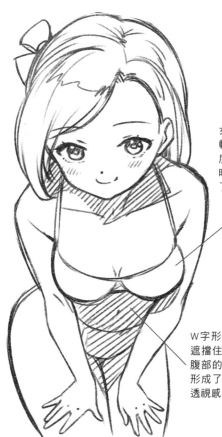

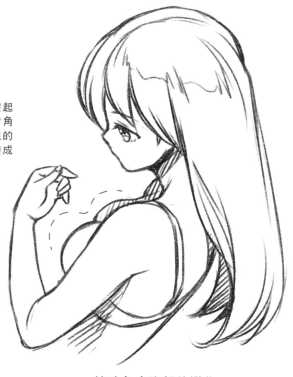

女性的胸部突起較為立體，當角度轉變為俯視的時候，胸部變成了W字形輪廓。

W字形的胸部遮擋住了部分腹部的結構，形成了縱向的透視感。

特殊角度胸部的變化

即使在一些刁鑽的角度下，我們依然可以通過畫出胸部的線條來表現出胸腔的厚度。

_6.3 身體的美感與手臂的塑造

6.3.1 身體的表現要點

男女身體的組成結構有一些差異，在繪製的時候，我們應該要注意一些繪製要點。下面就一起來學習這些需要注意的點。

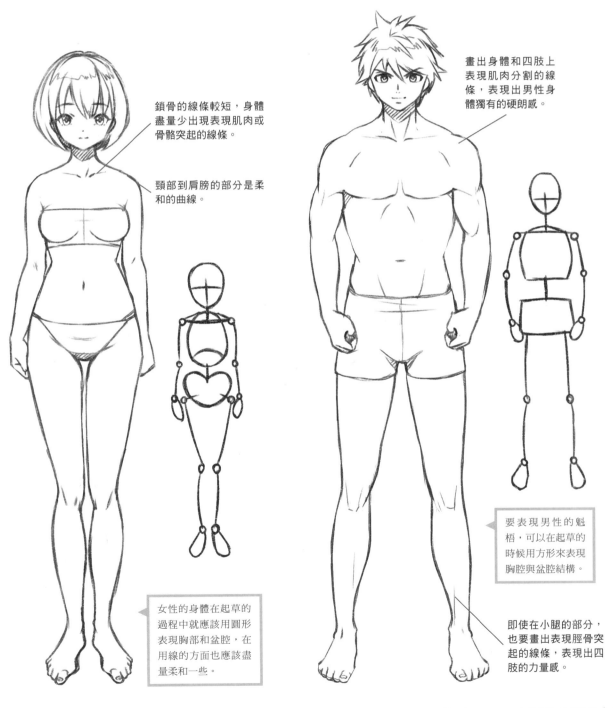

鎖骨的線條較短，身體盡量少出現表現肌肉或骨骼突起的線條。

頸部到肩膀的部分是柔和的曲線。

畫出身體和四肢上表現肌肉分割的線條，表現出男性身體獨有的硬朗感。

女性的身體在起草的過程中就應該用圓形表現胸部和盆腔，在用線的方面也應該盡量柔和一些。

要表現男性的魁梧，可以在起草的時候用方形來表現胸腔與盆腔結構。

即使在小腿的部分，也要畫出表現脛骨突起的線條，表現出四肢的力量感。

6.3.2　不同的體型

在不同的漫畫中會根據一些題材要求，繪製不同體型的角色，這些不同體型的角色雖然可能不美型，但繪製時也要抓住一些要點，讓角色顯得惹人喜愛。

體 型 的 胖 瘦 變 化

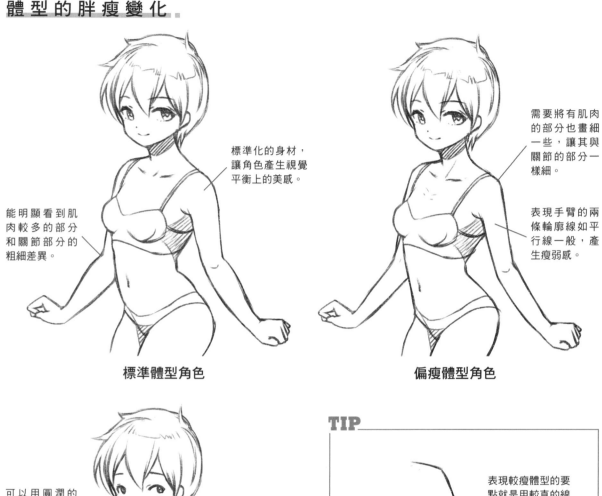

標準化的身材，讓角色產生視覺平衡上的美感。

能明顯看到肌肉較多的部分和關節部分的粗細差異。

標準體型角色

需要將有肌肉的部分也畫細一些，讓其與關節的部分一樣細。

表現手臂的兩條輪廓線如平行線一般，產生瘦弱感。

偏瘦體型角色

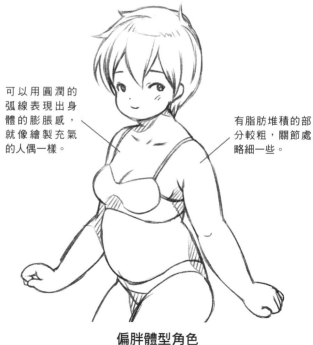

可以用圓潤的弧線表現出身體的膨脹感，就像繪製充氣的人偶一樣。

有脂肪堆積的部分較粗，關節處略細一些。

偏胖體型角色

TIP

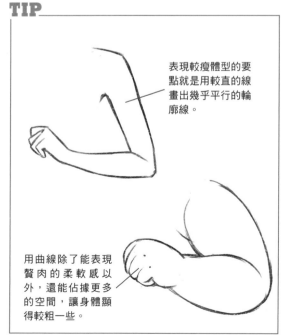

表現較瘦體型的要點就是用較直的線畫出幾乎平行的輪廓線。

用曲線除了能表現贅肉的柔軟感以外，還能佔據更多的空間，讓身體顯得較粗一些。

體型的表現技巧

將胖子的頭部畫大一些，頭部的長度約為正常身材人體頭頂到鎖骨的位置。

胖子的胸部較大，會有一定的下垂，所以胸部下輪廓比正常體型的人要更靠下一些。

整個人體頭頂到身體底部的長度和正常體型的人是一樣的，但正因為胖子橫向較寬的原因，從視覺上產生了這個人較胖的感覺。

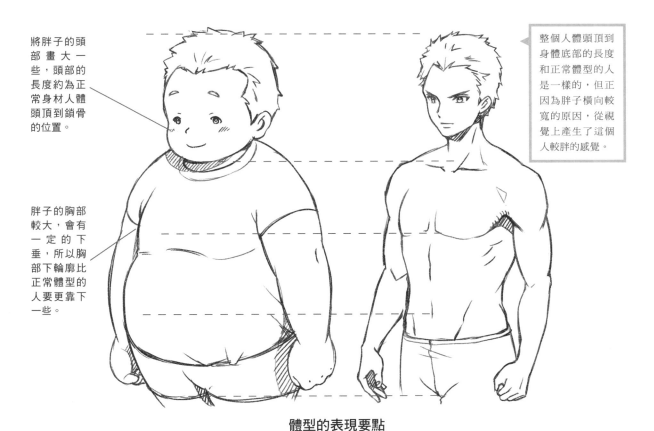

體型的表現要點

體型的反差表現

體型龐大的胖子，通過埋頭的動作和臉部的凹陷，能顯出其脆弱感。

手和身體比例較小，顯得角色個子矮小，但肌肉讓角色顯得強壯。

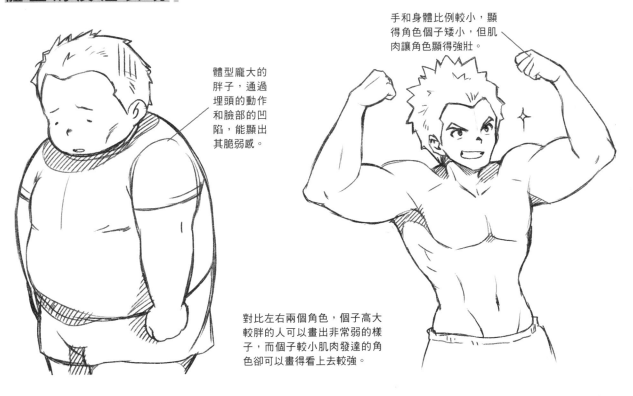

對比左右兩個角色，個子高大較胖的人可以畫出非常弱的樣子，而個子較小肌肉發達的角色卻可以畫得看上去較強。

6.3.3　完美手臂的塑造

手臂除了要記住它的結構以外，還需要把握手臂的整體感。手臂的整體伸展趨勢甚至能影響到手臂是否僵硬的視覺效果。

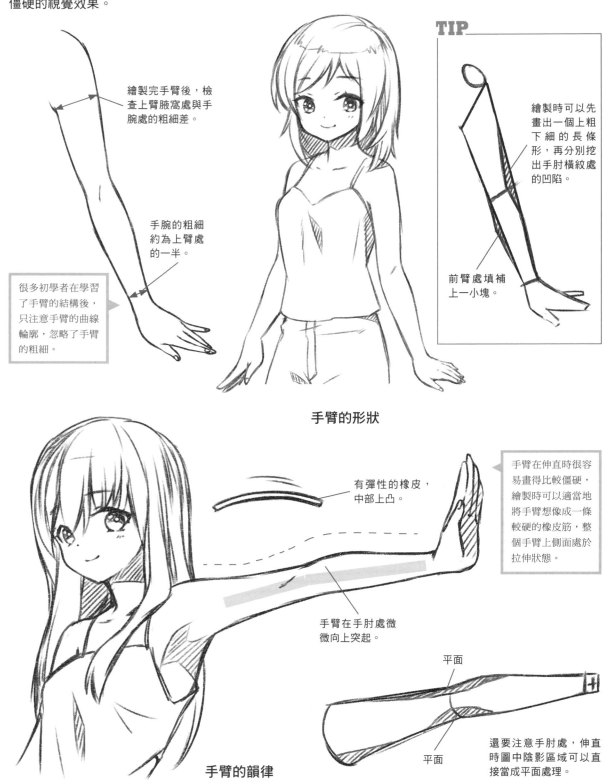

繪製完手臂後，檢查上臂腋窩處與手腕處的粗細差。

手腕的粗細約為上臂處的一半。

很多初學者在學習了手臂的結構後，只注意手臂的曲線輪廓，忽略了手臂的粗細。

TIP

繪製時可以先畫出一個上粗下細的長條形，再分別挖出手肘橫紋處的凹陷。

前臂處填補上一小塊。

手臂的形狀

有彈性的橡皮，中部上凸。

手臂在手肘處微微向上突起。

手臂在伸直時很容易畫得比較僵硬，繪製時可以適當地將手臂想像成一條較硬的橡皮筋，整個手臂上側面處於拉伸狀態。

平面

平面

還要注意手肘處，伸直時圖中陰影區域可以直接當成平面處理。

手臂的韻律

6.4 開始打造心中的角色

在學習了身體的基礎結構和美化方式以後，下面我們通過一個實例來介紹從起草到完成角色塑造的全過程。

1

首先在一張草稿紙上，畫出構思的動作，這一步不用顧忌比例。

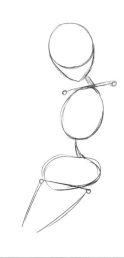

2

根據草稿紙上的草圖，用圓圈和線條畫出人體的頭、胸和臀部三大結構。

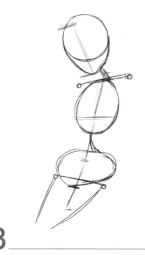

3

根據頭部的高度畫出頭身比的線條，微調身體的長度。

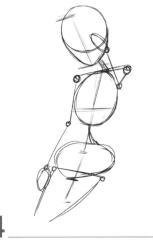

4

在身體的基礎上，用火柴人表示出手臂的結構。

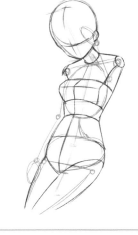

5

在火柴人的基礎上繪製出關節球人的身體，這一步先畫出除手臂外的部分。

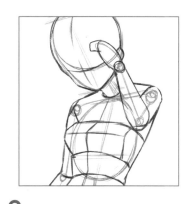

6

畫出手臂的關節球人結構，注意上臂由於透視，視覺上縮短了許多。

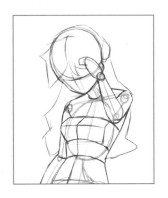

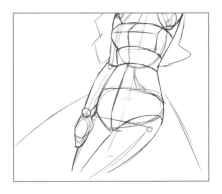

7

完成人體的繪製後，為角色設計出髮型和服裝，用輪廓線表示出頭髮和裙子這兩個特別突出的部分。

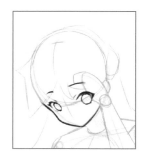

8

減淡底稿色調，用明確的線條表示臉部和眼睛的輪廓。

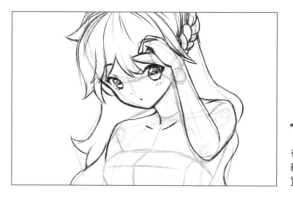

9

繪製出鼻子和嘴部的點，並且用高光裝飾眼珠。

10

沿著底稿的頭髮輪廓，用大塊面表現出頭髮的大輪廓。

11

細分髮絲，注意沿著頭部的輪廓表現出髮絲的走向。

12

由於左手位於最前方，所以先畫出左手，避免層次錯亂。

14

根據底稿的身體輪廓，畫出胸部、腰部以及左腿的線條。

13

在手臂後畫出肩膀的結構，注意鎖骨的位置應沿著中線。

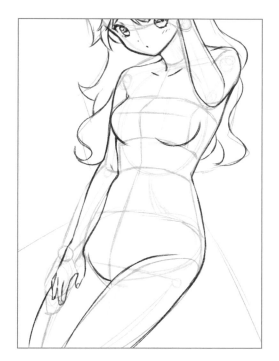

15

畫出右臂的結構，注意身體遮住右臂的上臂，而前臂遮
住右腿的部分。

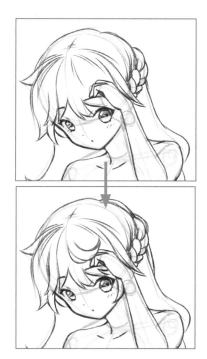

16

修改手附近頭髮的走向，畫出手部托起
一簇瀏海的樣子，讓少女顯得俏皮。

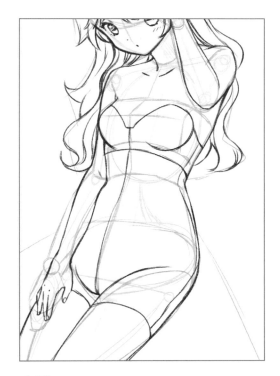

17

根據身體的輪廓，畫出服裝的裁縫線，這一步會表現出
身體的起伏，要一邊想像身體的結構，一邊畫出彎曲的
線條。

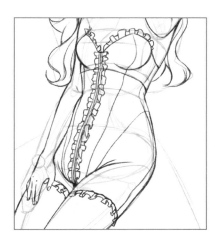

18

用蕾絲花邊裝飾服
裝，讓畫面顯得更加
豐富。

19

畫出臀部的後裙擺，
完成服裝的繪製。

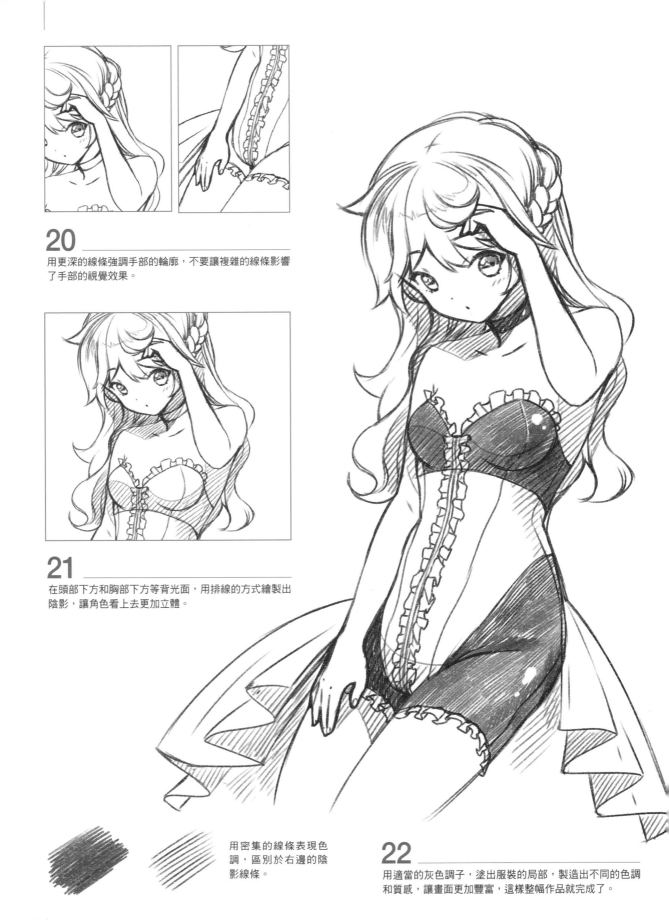

20

用更深的線條強調手部的輪廓，不要讓複雜的線條影響了手部的視覺效果。

21

在頭部下方和胸部下方等背光面，用排線的方式繪製出陰影，讓角色看上去更加立體。

用密集的線條表現色調，區別於右邊的陰影線條。

22

用適當的灰色調子，塗出服裝的局部，製造出不同的色調和質感，讓畫面更加豐富，這樣整幅作品就完成了。

第 **7** 章

路人大改造！
主角變身計劃

學會了人體上半身的繪製知識後，需要更進一步的考慮角色的主次問題。漫畫中需要用一些繪製精美的角色作為主角，而一些設計平平的角色往往會被歸於路人。如何讓自己筆下的角色散發著主角的氣質呢，下面就來學習將路人變身為主角的繪製訣竅吧！

7.1 臉部微調,印象分加倍

7.1.1 臉部形象的再構造

只是畫出臉部的五官結構往往不夠,我們需要對五官進行仔細推敲,找準臉部的比例和適合臉部的五官繪製方式,提升畫面的整體美觀度。

臉部的部件樣式

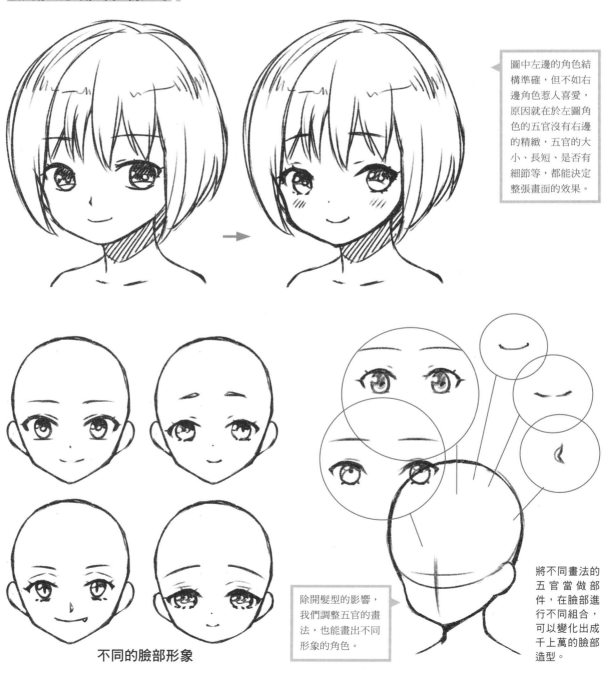

圖中左邊的角色結構準確,但不如右邊角色惹人喜愛,原因就在於左圖角色的五官沒有右邊的精緻,五官的大小、長短、是否有細節等,都能決定整張畫面的效果。

除開髮型的影響,我們調整五官的畫法,也能畫出不同形象的角色。

不同的臉部形象

將不同畫法的五官當做部件,在臉部進行不同組合,可以變化出成千上萬的臉部造型。

提升女性可愛度的秘訣

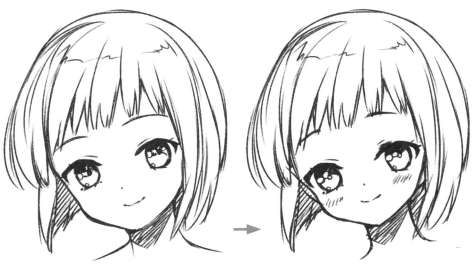

正常比例的臉部，
眼睛位置約在頭部
的一半長度左右。

試著將眼睛位置下
移，讓五官盡量聚
集在臉部偏下的位
置，能讓女性臉部
顯得更惹人喜愛。

正常比例的臉部

圖中的角色臉部比例正常，五官畫法準確，但
缺少了一些惹人喜愛的感覺。

調整比例後的臉部

五官畫法不變，只是調整了臉部比例以後，顯
得更有女性獨有的惹人憐愛的感覺。

提升男性帥氣度的秘訣

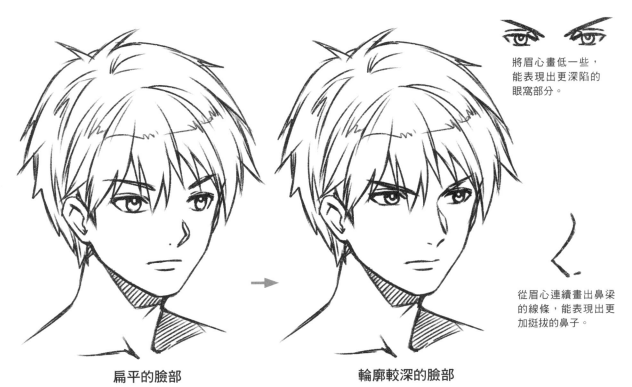

將眉心畫低一些，
能表現出更深陷的
眼窩部分。

從眉心連續畫出鼻梁
的線條，能表現出更
加挺拔的鼻子。

扁平的臉部

男性的五官比例準確，但不強調臉部內陷的部
分，就會讓臉部顯得扁平。

輪廓較深的臉部

加深眼窩部分的深度，並且強調鼻梁的高度，
能讓臉部更加立體，從而讓角色顯得更加帥
氣。

用表情為角色注入靈魂

表情對角色的影響非常大，特別是對同一件事所反映出的表情不同，還能直接表現出角色的性格。

表情對形象的影響

無表情的形象

無表情的角色看上去不能理解其想法，不能與讀者產生共鳴。

微笑的形象

添加了表情後，角色像有了思想，外在也有了更多的表情表現。

哭泣的形象

一些張開嘴部的動作讓角色與讀者的交互性更加強烈，這時非常適合為角色加入台詞。

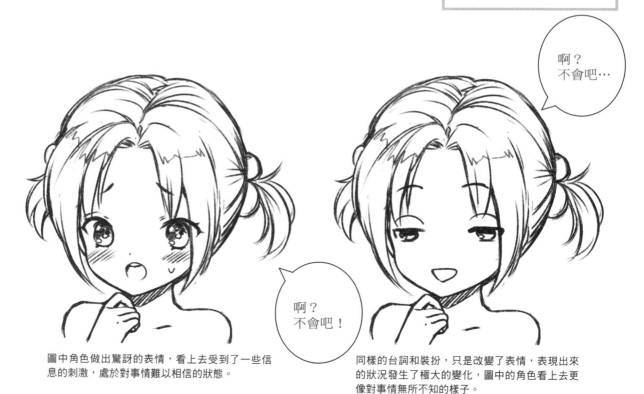

啊？
不會吧…

啊？
不會吧！

圖中角色做出驚訝的表情，看上去受到了一些信息的刺激，處於對事情難以相信的狀態。

同樣的台詞和裝扮，只是改變了表情，表現出來的狀況發生了極大的變化，圖中的角色看上去更像對事情無所不知的樣子。

表情細節的微調

普通哭泣的表情

在繪製出皺眉和眼淚後，就能表現出哭泣的樣子，但是角色缺少一些美感。

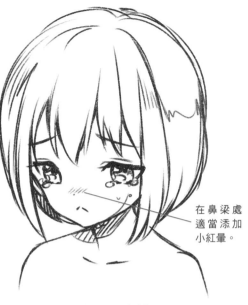

調整後的表情

微調了眼睛的畫法、嘴角的角度後，表情顯得更加生動。

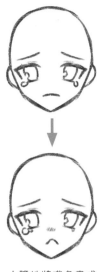

在鼻梁處適當添加小紅暈。

大膽地將嘴角畫成三角狀，更多地表現出委屈感，強調出角色的表情。

來畫出生氣的大小姐吧

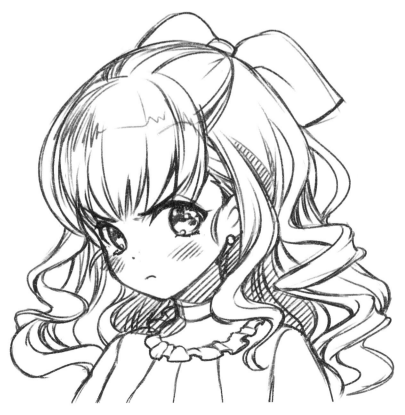

檢查瀏海是否影響了眉毛，因為眉毛對表情的表現非常重要，所以當瀏海遮住眉毛時，應該對眉毛線條進行加深處理。

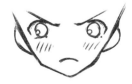

檢查畫面表情是否受頭髮、服裝等干擾，除開這些部分後，表情應仍然表現出生氣感。

TIP

7.2 構造出非凡的髮型

想要抓住讀者的眼球，頭部的獨特感非常重要，髮型是頭部最容易塑造也是最明顯的部分，因此要想畫出一個有特點的主角，就要設計出非凡的髮型。

7.2.1 用剪影法進行髮型設計

剪影法是用純色筆塗出整個頭部輪廓的設計方法，這種方法經常被用於構思或修正髮型，是對髮型進行創新設計的常用利器。

剪影法的原理

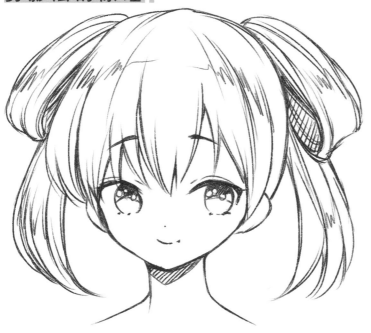

在剪影上進行修剪，用新穎的輪廓帶來整個髮型形狀的新穎感。

頭髮的造型方式

通常在設計的階段，對髮型的構思都有一定侷限性，採用剪影法能為造型構思帶來更多空間。

瀏海部分被包含在剪影裡，可以專門拿出來用另一個色調的剪影設計。

TIP

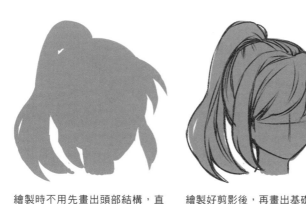

繪製時不用先畫出頭部結構，直接用剪影起草。

繪製好剪影後，再畫出基礎頭部的結構。

設計好瀏海後，前髮和後髮的界限也更加分明，髮型就自然而流暢地被設計出來了。

剪影法的運用方法

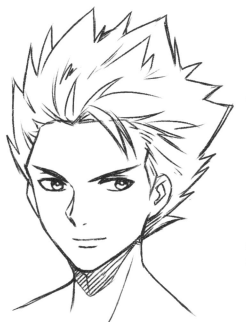

活用橡皮塑造形象

繪製初期，用大畫筆快速畫出髮型的大結構。

用橡皮擦在大結構的基礎上，擦出頭髮簇的細節。

細節不宜過多，否則會毀壞整個頭髮的設計感。

TIP

在畫完剪影時，初學者可以先畫出頭部結構，檢查剪影是否有越過頭頂的錯誤。

越過頭頂線條的剪影不能被採用。

快速捲髮的繪製方式

在繪製一些捲髮時，可以利用粗畫筆的壓感，表現出自然的髮捲。

將畫筆換成半透明狀，並隨手畫出一些捲曲的粗線條作為剪影，會讓頭髮顯得更加自然。

7.2.2 創新髮型的繪製方式

主角的頭部特徵一定要非常明顯，創新的髮型設計會讓整個頭部造型顯得獨特而醒目，下面我們就講解一下如何繪製創新的髮型。

拼湊不同髮簇

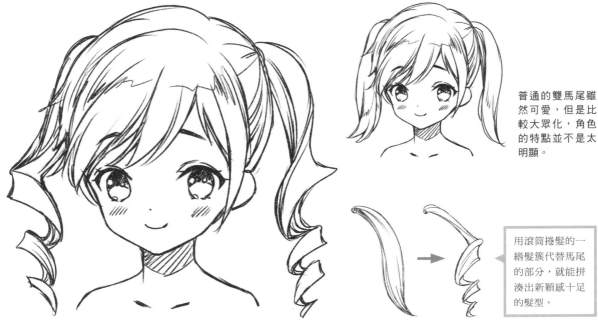

普通的雙馬尾雖然可愛，但是比較大眾化，角色的特點並不是太明顯。

用滾筒捲髮的一絡髮簇代替馬尾的部分，就能拼湊出新穎感十足的髮型。

拼湊出的可愛髮型

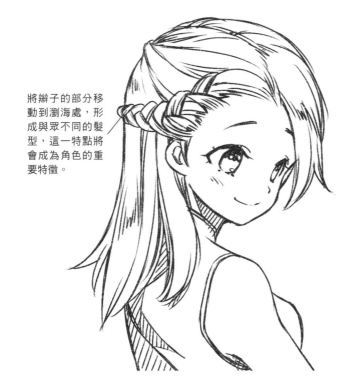

將辮子的部分移動到瀏海處，形成與眾不同的髮型，這一特點將會成為角色的重要特徵。

根據角色類型的不同，拼湊的髮簇結構也不同，將刺蝟頭的髮簇拼湊在瀏海處，表現出角色的反派感。

拼湊髮型時注意不要拼湊不適合角色性格特徵的髮簇，這樣會讓角色給人的特徵印象產生偏差。

充滿漫畫感的髮型

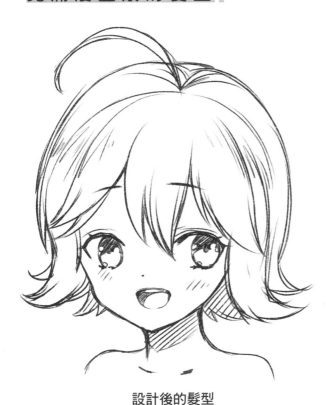

設計後的髮型

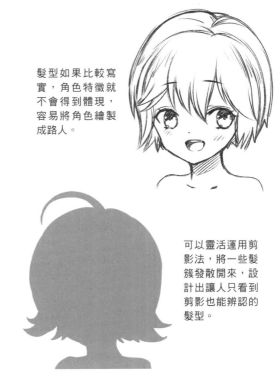

髮型如果比較寫實，角色特徵就不會得到體現，容易將角色繪製成路人。

可以靈活運用剪影法，將一些髮簇發散開來，設計出讓人只看到剪影也能辨認的髮型。

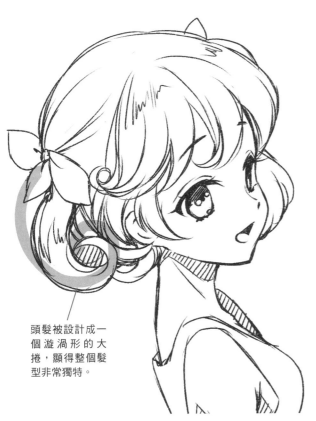

頭髮被設計成一個漩渦形的大捲，顯得整個髮型非常獨特。

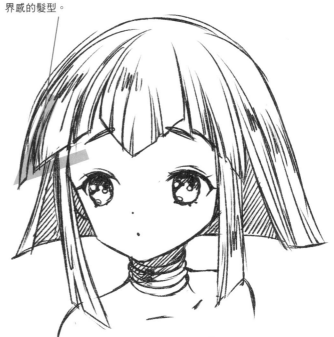

大膽地將一些幾何形運用到頭髮的設計中，還可以創作出一些具異世界感的髮型。

__7.3 直擊路人大改造

學習了如何將人物繪製得更加富有魅力以後，下面我們來將兩個路人級別的角色，通過造型的變化，改造成故事中常見的主角吧！

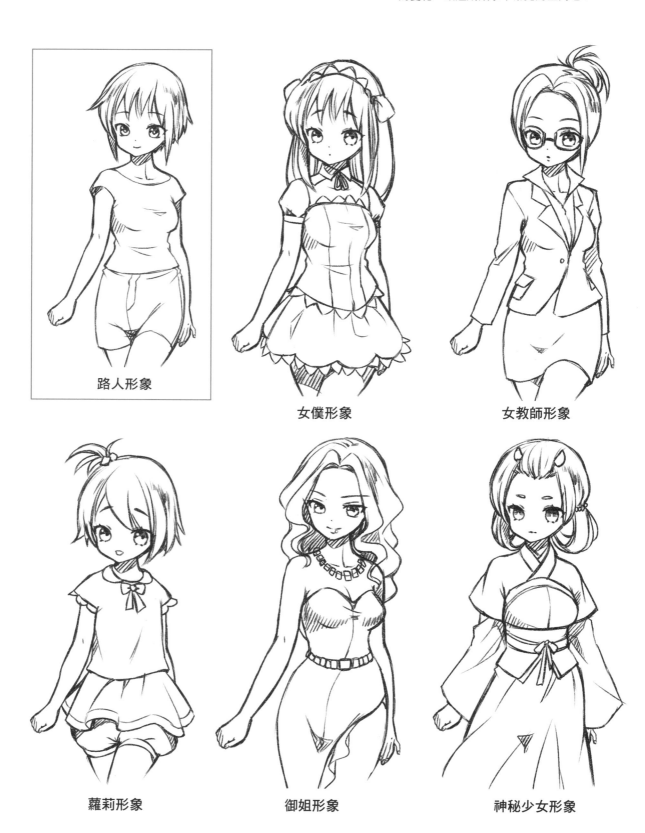

路人形象

女僕形象

女教師形象

蘿莉形象

御姐形象

神秘少女形象

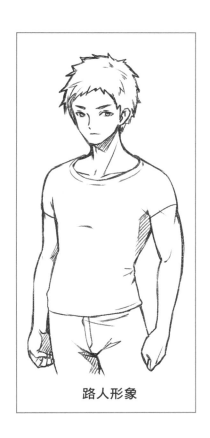

路人形象

高中生形象

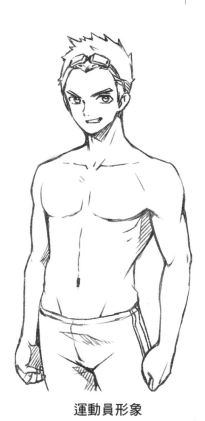

運動員形象

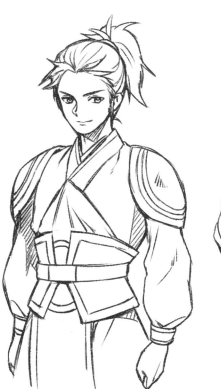

古代武將形象

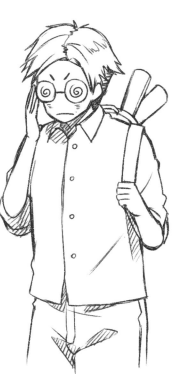

宅宅形象

小正太形象

成果展示

學習完本書之後，你是否也躍躍欲試了呢，在這裡回想一下所學內容，嘗試著畫出一個角色吧！看看自己都學到了哪些知識。